내 마음을 모르는 나에게
# 질문하는 미술관

내 마음을
모르는
나에게

백예지 지음

질문하는
미술관

나를 멈춰 세계 한 그림의 질문 25

앤의
서재

쉬고 싶죠.

시끄럽죠.

다 성가시죠.

집에 가고 싶죠.

그럴 땐 이 노래를

초콜릿처럼 꺼내 먹어요.

가수 자이언티의 노래 중 〈꺼내 먹어요〉라는 노래가 있다. 아무렇지 않아 보여도 실은 저마다의 고됨과 팍팍함을 짊어지고 살아가는 현대인의 속마음을 예리하게 표현한 가사가 와닿아 한때 자주 듣곤 했다. 특히 곁에서 말을 건네듯 툭툭 내뱉는 창법과 후렴구의 '그럴 땐 이 노래를 꺼내 먹어요' 하는 위로의 메시지가 많은 이들의 마음을 건드렸던 것으로 기억한다.

우리 모두는 힘들 때 꺼내 먹는 자신만의 '무언가'를 가지고 살아간다. 그것이 어떤 이에겐 노래나 책일 수도, 어쩌면 근사한 음식이나 맥주 한 잔일 수도, 또 다른 이에겐 훌쩍 떠나는 여

행이나 사랑하는 이들과 함께한 추억일 수도 있을 것이다. 삶을 조금 더 아름답게 빛내주고 살만하게 만들어주는 무언가. 나에 겐 '그림'이 바로 그런 존재였다. 힘들 때 남몰래 꺼내 먹곤 하는 영혼의 양식이자 믿음직한 삶의 무기 같은 것 말이다.

시작은 어릴 적 아버지께서 사 주신 명화집 두 권이었다. 작은 고사리손으로 펼쳐본 그림 속 세상을 만난 이후, 쭉 그림과 첫사랑에 빠진 채 살고 있다. 반 고흐, 샤갈, 클림트…… 외우기조 차 어려운 이름들이었지만 그들이 붓끝으로 빚어낸 형형색색 의 찬란한 세상은 또 하나의 새로운 지평을 열어주었다. 그렇게 두근거리는 마음으로 책 표지가 해어질 때까지 그림을 보고 또 들여다보며 유년시절을 보냈다.

어른이 되어서는 눈앞에 닥친 현실의 고단함에 한동안 그 세계를 잊고 지내기도 했지만, 마음이 고플 때면 비상식량처 럼 찾게 되는 건 역시나 돌고 돌아 그림이었다. 문득 마음이 헛 헛해지고 내 삶에 대한 물음표들이 커질 때, 언제나 그림 앞으로 향했다. 잠들기 전 머리맡에 둔 손때 묻은 명화집을 재차 뒤적이

기도, 도피하듯 폐관 직전의 어둑한 미술관에 숨어들기도 하면서 그림이란 세계를 유영했다.

　　그림 앞에 가만히 서면 그림이 무언가 말을 건네는 것만 같았다. 무엇이 보이고 어떤 기분이 드느냐고, 너도 이와 비슷한 경험을 해본 적이 있느냐고. 그 질문들을 따라가다 보면 끝에는 항상 '나 자신'이 있었다. 어떤 작품들은 단순히 '아름답다'는 짧은 감상이나, 기법과 사조가 어떤지 하는 분석을 넘어 깊은 상념에 잠기게 했다. 그림 속 상황과 비슷한 내 삶의 어떤 순간을 떠올리기도 하고, 인물에서 느껴지는 각양각색의 감정에 공감하며 내 내면을 들여다보고 살폈다. 때론 작품을 그린 화가의 생애를 살피며 끙끙 앓고 있던 고민에 대한 실마리를 얻거나 삶을 대하는 태도를 배우기도 했다.

　　그림은 내 모습을 반추하고 인생을 돌아보게 하는 거울과도 같았다. 그림에서 삶을, 삶에서 그림을 발견하고 스스로를 찾아가는 여정 같았달까. 나는 지금 여기서 행복한지, 반짝이지

않는 자신을 사랑할 용기가 있는지, 나도 누군가에겐 좋은 사람이 될 수 있을지, 조금 느려도 정말 괜찮은 건지, 그래서 대체 '나'다운 건 뭔지. 그림에서 건져 올린 질문에 대한 답을 고민하고 사색하면서 눈앞에 놓인 삶을 좀 더 단단하고 담담하게 받아들일 수 있었다.

그렇게, 그림을 통해 자신을 발견하고 일상을 한 편의 예술처럼 살아가는 특별한 경험을 누렸다. 그림들 사이를 홀린 듯 거닐며 흔들리는 마음을 다잡던 순간들을 고백하는 건 언젠가는 착수해야 할 작업처럼 느껴졌다. 그림 안에서 발견한, 생의 어느 순간엔 답해야 하는 물음들 그리고 답을 구하는 과정에서 만끽하는 고요한 기쁨과 후련함을 나누고 싶었다. 무심코 멈춰 선 그림 앞에서 자신만의 해답을 찾고 싶은 이들, 삶에 치일 때 꺼내 먹는 무언가가 '그림'이어서 자꾸만 명화 앞에 서게 되는 나와 같은 이들을 위해 글을 쓰기 시작했다. 그렇게 마음에 고인 말들을 하나둘 기록하다 보니 몇 편의 글이 모였다. 이제 그 이야기들을 펼쳐보려 한다.

여기서는 딱딱하고 어렵기만 한 미술 이론과 지식을 중심으로 다루거나 작품을 분석적으로 접근하지는 않는다. 대신 이 책에는 여러 질문이 등장한다. 그 질문들은 삶의 특정 시기마다 순간순간 마주했던 것들이다. 자기 자신에 대해, 관계에 대해, 우리가 당연하다고 믿고 있던 가치나 생각들에 대해 누구나 한번쯤은 떠올렸을 물음표들이다. 나의 경우엔 그림과 대화하고 이를 그린 화가의 생을 찬찬히 더듬으며 나름대로의 답을 찾아갔다. 완벽한 정답은 없겠지만, 이 책을 펼친 우리 각자가 그림을 통해 저마다의 답을 마주하게 되길 기대한다.

누구나 마음속에 '언제든 꺼내 먹을 수 있는 그림 한 점'을 가지고 살면 좋겠다는 생각을 한다. 진솔하고 진심이 담긴 글과 그림은 결국 삶의 무기가 된다고 믿는다. 글 한 잔, 그림 한 점의 위로를 통해 우리의 남은 오늘이 아름답고 단단한 한 편의 예술이 된다면 참 좋겠다.

마지막으로 이 책이 세상에 나오도록 애써주신 앤의서

재 출판사에 특별한 감사를 전한다. 그리고 글 쓰는 삶을 아낌없이 응원하고 지지해 준 소중한 가족들, "오로지 사랑을 함으로써 사랑을 배울 수 있다"는 걸 깨닫게 해준 옆지기와 함께 출간의 기쁨을 나누고 싶다.

차례

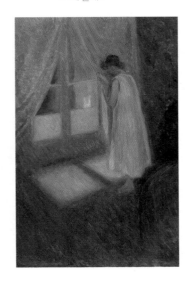

# '지금, 여기'서
# 나는 행복한가?

## 칼 라르손
Carl Larsson

1853~1919
스웨덴의 국민 화가,
북유럽의 소박하지만
정다운 집 안 풍경과 인테리어,
가족들의 일상생활 모습을
섬세하고 따뜻한 수채화로 그려 냈다.

몇 년 전 '소확행'이라는 신조어가 새로운 트렌드로 등장했던 적이 있다. '소소하지만 확실한 행복'. 먼 미래의 큰 목표를 위해 눈앞의 소중함과 즐거움을 잃기보다는 현재 주어진 작은 기쁨에 집중하자는 의미를 담고 있다. 어원을 찾아보니 일본 작가 무라카미 하루키가 레이먼드 카버의 단편소설 〈별것 아닌 것 같지만 도움이 되는A Small, Good Thing〉에서 따와 만든 단어라고 한다. 하루키는 소확행을 "갓 구운 빵을 손으로 찢어 먹는 것, 서랍 안에 반듯하게 접어 넣은 속옷이 잔뜩 쌓여 있는 것, 새로 산 정결한 면 냄새가 풍기는 하얀 셔츠를 머리에서부터 뒤집어쓸 때의 기분"이라고 표현했다. 이처럼 일상에서 작지만 진정한 행복을 찾으려는 삶의 태도를 가리키는 단어로 쓰인다.

지금은 당연시되는 라이프스타일이라 다소 식상하게 들릴 수 있겠으나, 당시엔 굉장히 신선한 바람을 불러일으켰다. 하지만 그때의 난 그 단어가 어려웠다. 한동안 '소확행'이 사람들의 입에 오르내리는 걸 들어도 나와는 먼 얘기라고 생각했다. 소소하지만 확실한 일상의 행복? 그건 어떻게 갖는 거지? 갓 구운 빵을 먹거나 잘 마른 빨래의 보송보송한 향을 맡는 게 내겐 행복까진 아닌데. 잠시 기분이 좋아지는 것과 완전한 행복은 전혀 다른 문제 아닌가.

남들이 소확행이라 부르는 것들이 내게는 일시적이고 단편적인 감정 상태 정도로만 여겨졌고, 그걸 바라고 사는 삶은 다소 조촐하게 보였다. 이루고 싶은 인생의 포부를 설정하

고 한 단계 한 단계씩 이뤄나가는 성취 지향적인 삶이 더 그럴 싸했다. 남들과 다른 분명한 꿈과 원대한 목표를 세워 이뤄나 가는 게 진정 행복한 삶이라고 믿었다.

그런데, 이상하게 만족스럽지가 않은 거다. 분명 행복 하려고, 더 큰 포만감을 누리려고 열심을 내는 걸 텐데 왜 이렇 게 삶이 건조하기만 한 건지. 목표 지향적인 삶에 지쳐가면서 도 매일 반복되는 일상의 소확행 끝에 비로소 바라던 큰 행복 이 찾아온다는 건, 여전히 내겐 너무도 어렴풋한 말이었다. 큰 행복은 버겁고 작은 행복은 시시했다. 매일 속으로 되물었다. 내게 꼭 맞는 행복의 모양은 어떤 걸까? 난 도대체 어떤 행복을 추구해야 하는 거지?

## '지금, 여기'의 행복에 집중한 화가, 칼 라르손

이곳은 어느 평범한 가정집. 이른 저녁 식사를 마치고 티타임 이라도 가지려는 건지 식탁 위엔 과일과 찻잔들이 즐비하고 엄마로 보이는 여성은 뜨끈하게 몸을 데울 술 한 병을 고르고 있다. 제목이 〈게임 준비〉인 걸로 봐서 아마도 가족이 다 함께 둘러앉아 카드 게임을 즐기려나 보다. 두 딸은 앞에 놓인 과자 도 먹지 않고 아빠를 기다린다. 조금 더 어려 보이는 꼬마 숙녀

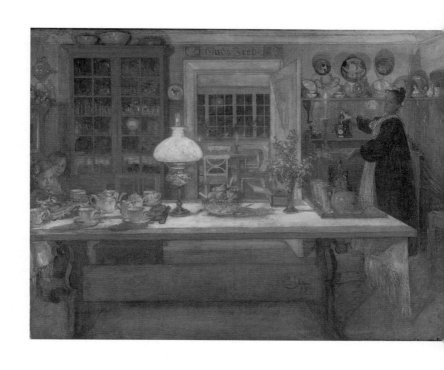

□
〈게임 준비〉, 1901,
캔버스에 오일, 68×92cm, 스웨덴 스톡홀름 국립박물관

는 늦장을 부리는 아빠에게 심술이라도 난 듯 뾰로통한 표정
이다. 시야를 넓혀 주변을 살펴보면 부엌엔 그릇장과 알록달
록한 장식품이 가득하고 식탁 위에 놓인 식탁보와 화병, 소담
한 그릇들과 조명이 조화롭게 어우러지며 아늑한 부엌의 분위
기를 자아낸다. 빈자리가 있다면 냉큼 가서 앉고 싶을 정도로
훈기와 포근함이 전해지는 그림이다.

그림을 그린 칼 라르손Carl Larsson, 1853~1919은 스웨덴의
국민 화가로, 북유럽 예술을 논할 때 빼놓고 말할 수 없을 만큼
상징적인 인물이다. 라르손은 북유럽의 소박하지만 정다운 집
안 풍경과 인테리어, 가족들의 일상생활 모습을 섬세하고 따
뜻한 수채화로 그려냈다. 그의 그림은 마치 크리스마스 선물
같다. 보기만 해도 설레고 기분이 좋아져서 '이 그림을 그린 사
람은 뼛속까지 행복한 사람이었겠다' 하고 지레짐작하게 된
다. 하지만 실제 그의 삶은 행복과는 거리가 멀었다.

라르손은 스웨덴 스톡홀름의 빈민촌에서 태어났다. 그
의 집은 굉장히 가난했고 라르손의 아버지는 툭하면 폭력을
휘두르며 폭언을 퍼부었다. 훗날 라르손은 어린 시절을 떠올
리며 "빈곤과 오물과 악덕이 만연하여 한가롭게 끓어오르고
있었으며, 그을려 썩은 몸과 영혼이 거기에 있었다"라고 회고
했다. 학대와 빈곤으로 점철된 생이었지만 재능만은 빛났다.
라르손의 그림 실력을 알아본 학교 선생님은 그가 왕립예술아
카데미에 진학할 수 있도록 도왔다. 이후 파리로 유학을 간 유

망한 젊은 예술가는 삽화가로 활동했지만 큰 수확은 없었다. 좌절에 빠지려던 차에 카린이라는 예술가를 만나 결혼한 라르손은 다시 스웨덴으로 돌아온다. 이는 직업 화가로서 그리고 인간 개인으로서 크나큰 터닝 포인트가 된다.

라르손은 그녀와 결혼하여 여덟 명의 아이를 낳고 가정을 꾸리며 안정을 찾아간다. 어릴 적 자신은 경험해 보지 못한 따뜻하고 행복한 가정을 자신의 아이들에게만큼은 선사해 주고 싶었던 그는 장인에게 선물 받은 작은 목조주택을 아내와 함께 가꾼다. 예술가 부부가 손수 꾸며낸 핸드메이드 저택의 이름은 '릴라 히트나스'. 작은 용광로라는 뜻이다. 그들은 외관과 내부 인테리어는 물론 집 안의 가구, 주방도구, 커튼, 카펫 등 대부분을 직접 디자인하고 제작했다. 무엇 하나 취향과 손때가 묻지 않은 곳이 없는 그곳에서 사랑을 듬뿍 담아 아이들을 키웠다. 그리고 그들의 보금자리는 훗날 스웨덴 가구 브랜드 이케아의 정신적 뿌리가 된다.

그 무렵 라르손은 유화에서 수채화로 변화를 시도한다. 그는 릴라 히트나스에서 평화로운 일상을 보내는 가족들의 모습과 스칸디나비아풍의 편안하고 아늑한 실내 디자인을 그려낸 화집 《나의 가정》을 출간했는데, 책은 아주 큰 성공을 거두었다. 당시 제1차 세계대전에 참가한 스웨덴 군인들이 성경과 함께 가장 많이 간직했던 책으로 꼽히기까지 했을 정도였다. 언뜻 평범해 보이는 그의 그림은 어떻게 북유럽 사람들의

□
〈축하의 날〉, 1895,
종이에 수채, 32×43cm, 스웨덴 스톡홀름 국립박물관

□
〈엄마와 작은 소녀의 방〉, 1897,
종이에 수채, 32×43cm, 스웨덴 스톡홀름 국립박물관

마음을 흔들었을까. 아마도 여기엔 스웨덴 특유의 정서 '라곰 Lagom'이 짙게 배어 있기 때문일 것이다.

라곰이란 '모자라지도 과하지도 않게 딱 적당한'이라는 뜻으로, 쉽게 말하자면 '딱 알맞은 만큼' 정도로 해석할 수 있다. 여기엔 단순하면서도 소박한 것을 지향하는 북유럽식 삶의 태도, 균형과 정서적 여유를 중시하는 북유럽 사람들의 철학이 녹아 있다. 하루 일과 중 꼭 짬을 내어 친구나 동료들과 차를 마시며 휴식을 취하고, 유행 대신 추억이 가득한 물건이나 실용적인 소품으로 집을 조화롭게 가꾸는 북유럽의 라이프스타일은 그들이 라곰을 추구하는 방법 중 하나다. 라르손의 그림은 정확히 그 지점을 그려내고 있다.

## 라곰, 더도 말고 덜도 말고
## 딱 알맞은 행복

뭔가 만족스럽지 않다고 느껴질 때, 반복되는 일상에 익숙해져 순간순간의 소중함을 놓치고 있다는 생각이 들 때, 칼 라르손의 그림 앞에 선다. 그러면 '딱 알맞은 정도의 행복감'을 맛보게 된다. 라르손의 그림은 이토록 충만한 라곰의 상태를 여실히 보여주고 있다. 그의 그림 앞에 서면 누구나 더도 말고 덜도 말고 '행복해지고 싶은 만큼만' 행복해진다. 그가 행복을 그리

는 화가라고 불리는 이유는 거기에 있다.

언젠가 일러스트레이터 마스다 미리의 인터뷰 기사를 읽은 적이 있다. 행복이 무엇이라 생각하느냐는 질문에 그녀는 이렇게 답했다. "행복의 형태가 한 가지만 있는 게 아니에요. 행복은 '큰 행복' 하나가 아닌 '작은 행복' 여러 개가 모여 있는 거예요. 날씨가 좋아 행복하고, 케이크가 맛있어서 행복한 거죠. 주변에서 작은 행복을 찾아 몇 번이든 행복하다고 느껴야 해요. 눈앞의 작은 일을 건너뛰고 먼 곳에 있는 큰일을 할 순 없어요. 조금씩 노력해야죠."

한때 나는 '작은 행복'을 소홀히 했다. 무작정 큰 성취를 이루고자 매일매일 미션을 클리어하듯 때 이른 만족감을 좇았다. 그 결과 손안에 쥔 건 또 다른 미션이었다. 행복은 쉽게 손에 잡히지 않는 것만 같았다. 조금씩 지쳐가던 차에 어느 날부터는 커다랗고 화려한 행복이 아닌, 내게 꼭 맞는 행복을 찾아보기로 했다. 마음을 나눌 수 있는 사람들과 보내는 시간, 즐겨 찾는 카페의 창가 자리에 앉아 햇볕을 쬐며 좋아하는 책을 읽거나 글을 쓰는 것, 퇴근 후 저녁을 먹고 호숫가를 산책하는 순간. 마치 라르손의 그림들처럼 사소하고 평범한 일상의 조각조각들이 그간 내가 놓친 '행복'이라는 걸 조금씩 깨달아갔다. 이러한 것들은 과하지도 부족하지도 않게, 적당히 편안한 삶을 유지해 준다. 이 순간만큼은 더 바라지도, 부족하다고 욕심 부리지도 않게 된다. 내게 있어 소확행, 즉 라곰의 순간들인 것이다.

라르손은 자신을 둘러싼 불행에 얽매이지 않았다. 매일 작은 행복을 찾아나갔다. 당연하게도, 가만히 있는다고 삶이 저절로 바뀌진 않는다. 그토록 꿈꾸던 행복한 가정을 이루고 지키기 위해 라르손이 집을 가꾸고 아이들이 커가는 모습을 꾸준히 캔버스에 담은 것처럼, 그리고 마스다 미리가 말한 것처럼, 주변에서 작은 행복을 찾아 몇 번이든 행복하다고 '적극적으로 느껴야' 한다는 걸 이젠 안다. 눈앞의 작은 일을 건너뛰고 먼 곳에 있는 큰일을 할 수 없듯이, 일상의 작은 행복을 무시한 채 커다란 행복에 닿을 수는 없다.

큰 벽면을 하나의 거대한 찰흙으로 한 번에 채우기는 어렵지만 매일 주먹만 한 찰흙 조각을 하나씩 떼어 붙이면 벽면을 덮는 건 금방이다. 눈앞의 작은 행복 여러 개를 모으다 보면 큰 행복이 찾아오는 건 시간문제일 것이다. 행복의 문턱 앞에서 망설여질 때마다 마음속으로 외쳐보자.

지금, 여기서 행복할 것! 어쩌면 행복은 멀리 있는 게 아닐지도 모른다.

# 당신도 외향인인 척하는
# 내향인입니까?

## 카를 슈피츠베크
### Carl Spitzweg

1808~1885
독일 낭만주의와 비더마이어 양식을 대표하는 화가,
중산층의 실용적이고 간소한 삶을
사실적으로 표현한 예술가로
재치와 유머로 가득한 그의 그림은
한 번만 봐도 눈길을 사로잡는다.

지난 주말 진주의 한 서점에서 북토크를 했다. 사회에 첫발을 내딛는 동종업계 후배들을 위해 공저로 출간한 저서의 북토크였다. 짧은 강연 후 참석자들과 대화하는 순서로 진행되었고 나는 '직장에서 롱런하기 위한 마음 습관'이란 주제로 한 순서를 맡았다.

질의응답 시간에 이런 질문을 받았다. "소심하고 내향적인 성격이어서 직장생활에 적응하는 게 힘들었다고 하셨는데 지금 모습은 전혀 그렇게 보이지 않거든요. 저도 그런 편인데, 바뀔 가망이 있는 걸까요?" 아마도 자기보다 여유로워 보이는 몇 년 선배의 강단 위 모습에 그런 의구심을 가졌던 것이리라. 하지만 그는 미처 알지 못했다. 한 시간 반 남짓한 짧은 시간 동안 내 목덜미로 끊임없이 흘러내리던 식은땀과 어둑한 조명에 가려진 붉게 익은 두 뺨, 그리고 너덜너덜해질 때까지 쓰고 지우고 외던 가방 속 스크립트를 말이다. 다행이라 생각하며 나름의 조언을 건넸다. 그렇게 어찌어찌 북토크를 마쳤다.

행사를 마무리하고 조금은 한산해진 서점에 서서 긴 호흡을 내뱉었다. 끝났구나. 안도의 한숨과 함께 서점을 잠깐 거닐었다. 마음을 차분하게 하는 데 책이 있는 공간만큼 완벽한 장소는 없다. 서가를 기웃거리다 한 책 앞에 걸음이 멈췄다. 《내밀 예찬》, 은둔과 거리를 사랑하는 어느 내향인의 소소한 기록. 제목과 거기에 딸린 부제가 마음에 꽂혔다. 혼자만의 세계를 잘 가꾸고 보살피려는 저자의 내적 고백을 몇 장 후루룩 읽어 내리고는 그대로 결제를 해버렸다. 돌아오는 길에 생

각했다. 사람들 앞에서 스스럼없이 웃고 떠들어봐도 결국 이런 책에 마음이 끌리는 걸 보면 이러니저러니 해도 나는 결국 내향인인 거라고. 꾸며낸 겉모습 아래엔 이렇게 내밀한 것에 끌리는 민낯이 숨겨져 있다고.

타고난 본성은 쉽게 바뀌지 않는다는 건 슬프지만 불변의 진리임이 틀림없다. 아무래도 난 혼자 있는 시간과 공간에서 편안함을 느끼는 사람이다. 지금도 보라. 활기찬 카페 안에서 고립되어 책과 노트북을 펼쳐두고는 글과 씨름하며 유유자적을 즐기고 있지 않은가.

이러한 성향은 아주 어릴 적부터 예견된 것이었다. 또래들과 술래잡기를 하기보단 책에 파묻히거나 몽상에 잠겼고, 친구가 없는 것도 아니면서 시끌벅적한 수련회에 가기 싫어 아픈 척을 한 적도 있었다. 대학 시절엔 공짜 술자리에 쾌재를 부르며 달려가는 동기들 틈에서 '사람멀미'를 하며 하얗게 질렸으며, 사람 대하는 일을 본업으로 삼고부턴 퇴근 후 집에서나 홀로 재충전하는 시간을 확보해야만 다음 날 출근이 가능한 인간이 되고 말았다. 이것이 다른 사람들은 모르고 나만 아는 '위장 외향인'의 본모습이다.

## 그림에서 엿본 내밀 예찬,
## 〈책벌레〉와 〈가난한 시인〉

카를 슈피츠베크Carl Spitzweg, 1808~1885의 그림은 '찐' 내향인의 방구석 1열을 보여주는 것 같아서 슬그머니 웃음이 지어진다. 슈피츠베크는 독일 낭만주의와 비더마이어Biedermeier 양식을 대표하는 화가다. '비더마이어'란 17세기 초중반 독일을 비롯한 중부 유럽에서 시작된 예술 경향으로 도시 중산층의 실용적이고 간소한 삶을 사실적으로 표현한다. 비더마이어 특유의 꾸밈없고 편안한 매력을 지닌 슈피츠베크의 그림은 재치와 유머로 가득해 한 번만 봐도 눈길을 사로잡는 매력이 있다. 그중 내가 가장 애호하는 작품은 〈책벌레〉라는 그림이다.

낡고 고풍스러운 도서관의 깊은 곳, 한 남자가 독서 삼매경에 빠져 있다. 중년 즈음 되었을까. 천장에 난 창에서 햇살한 줌이 희끗한 머리칼을 비추고, 남자는 꽤나 심오한 표정으로 손에 든 책을 들여다보는 중이다. 바닥이 보이지 않을 정도로 높은 사다리에 올라서서 양손에 책을 쥔 것으로 모자라 오른쪽 허리춤에 한 권, 무릎 사이에 또 한 권을 끼운 채 정신없이 책에 파묻혀 있는 모습은 너무 진지해서 오히려 귀여운 구석이 있다. 그가 파고드는 책은 어떤 책일까. 소설이나 시? 혹은 비문학 서적일까? 그의 독서 취향이 궁금해진다. 책이라는

27

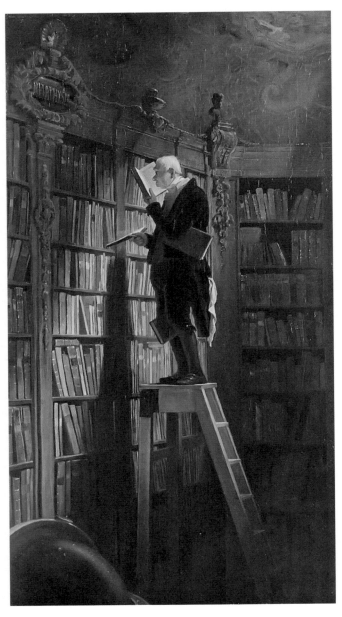

□
〈책벌레〉, 1850
캔버스에 유채, 49.5 × 26.8cm, 미국 그로만 미술관

세계에 몰두하고 있는 책벌레, 즉 서치(書癡)를 묘사하는 재미
있는 그림이다.

　　작품의 원제는 〈책벌레〉가 아니었다. 슈피츠베크가 그
림을 완성한 후 붙인 원래 제목은 '사서'였지만 사람들은 그림
에 '책벌레'라는 이름을 다시 지어줬다. 아마도 그림 속 남자가
서 있는 서가의 제목이 'METAPHYSIK', 독어로 '형이상학'이
란 것에서 착안했을 것이다. 그가 실제 세상에서의 경험이 아
닌, 생각과 사고만으로 만물을 이해하려는 인물임을 놀리듯
이 별명 붙인 제목이리라. 하지만 난 왠지 그를 비웃기보단 응
원하고 싶어진다. 내게도 그와 닮은 모습이 있기 때문이다. 시
끄러운 바깥세상 일일랑 제쳐두고 책이 속삭이는 내밀한 이
야기에 매혹된 경험이 있다면, 누구든 공감할 수 있지 않을까.

　　그런가 하면 그의 또 다른 대표작 〈가난한 시인〉에서는
골방에 틀어박혀 자기만의 세계에 빠진 또 하나의 인물이 등
장한다. 어느 허름한 다락방에 한 시인이 누워 있다. 두꺼운 외
투와 낡은 침대 그리고 책들에 둘러싸인 그는 펜대를 입에 문
채 시적 심상을 떠올리려 애쓰고 있다.(혹은 손 위의 빈대를 노려보
거나) 그의 생활은 '시인' 하면 떠오르는 '우수에 찬 예술가' 이
미지와는 딴판이다. 퀴퀴하고 남루한 방구석, 빗물 새는 천장
에 끼워둔 찢어진 우산, 원고 꾸러미를 불쏘시개 삼아 난로에
처박아 둔 모습까지. 친구나 손님이 방문한 흔적이라곤 찾아
볼 수 없는 먼지 쌓인 방 안에서 얼마나 오랫동안 외로이 시를
써왔으려나. 사실적이고도 익살스럽게 그려진 시인의 모습

은 '웃퍼'서 오히려 인간미가 묻어난다.

뛰어난 풍자화가였던 슈피츠베크는 책벌레와 가난한 시인의 개성 넘치는 모습을 위트 있게 그려내며 많은 독일인의 사랑을 받았다. 특히 〈가난한 시인〉은 한때 독일인이 가장 사랑한 그림 2위에 선정되기도 했다.(1위는 레오나르도 다빈치의 작품이다.) 미술사적으로 높이 평가받던 역사화나 종교화도 아니고, 광활한 대자연을 담거나 조형미가 뛰어난 작품도 아니건만 어떻게 이토록 일상적이고 평범한 그림에 대중은 러브콜을 보낸 걸까. 그건 아마도 슈피츠베크가 혼자 있는 인간의 가장 솔직하고 은밀한 순간을 있는 그대로 드러내면서도 특유의 따스한 시선으로 친근하게 표현해 냈기 때문일 것이다.

그의 그림 속에서 세상과 동떨어져 혼자만의 은근한 사생활을 즐기는 인물들은 우리네와 조금씩 닮아 있다. 바깥에서 사람들과 어울리며 시끌벅적하게 보내다가도 '얼른 침대에 누워 쉬고 싶다'며 딴마음을 품고, 낯선 타인과 아무렇지 않게 소란스런 대화를 이어가지만 조금씩 에너지가 방전되어 감을 느끼는 모습. 그런 점에서 우리는 모두 어느 정도 '위장 외향인'의 일면을 가지고 있는 게 아닐까. 내향적인 성격이 사회생활에 좋지 않다며 터부시하고, 활발하고 사교적으로 어울려야만 한다고 믿고 있지만 실은 누구나 조금씩은 내향(內向), 즉 내면을 향하고픈 욕구를 지니고 있으니 말이다. 바로 그러한 사회인의 속마음을 넌지시 비춘다는 측면에서 슈피츠베크의 그림

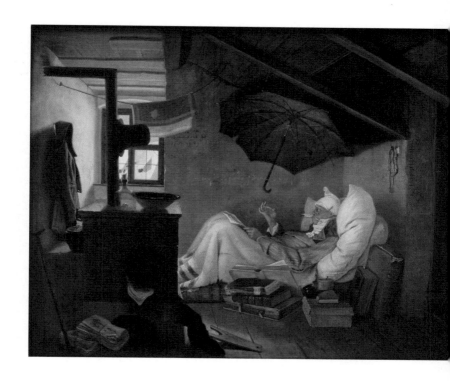

□
〈가난한 시인〉, 1837,
캔버스에 유채, 36.2 × 44.6cm, 미국 그로만 미술관

은 묘한 동질감과 조용한 응원을 불러일으킨다.

<br>

■                                                    ◆

## 내밀함을
## 포기하지 않을 용기

◆                                                    ■

학습된 외향성으로 나답지 않게 너스레를 떨고 억지로 텐션을 올리다 문득 '나 지금 뭐 하고 있지'라고 느낄 때면 슈피츠베크의 그림 속 인물들처럼 어딘가에 콕 틀어박혀 조용히 시간을 보내고 싶어진다. 도서관이나 서점, 집 또는 카페처럼 익숙하고 편한 공간에서 골똘히 혼자만의 세계를 부유하는 경험은 재충전을 위해 필수적이다. 이 사회는 콩나물시루처럼 빽빽한 인간관계를 강조하며 개인이 온전한 개인으로서 존재할 권리를 자주 박탈하니까. 그럴 때 마주한 슈피츠베크의 그림은 구태여 사람과 어울리지 않아도 괜찮고 골방에 틀어박혀 고요히 숨을 골라도 상관없다고 말해주는 것만 같다.

　　한때 나는 내가 내향적인 사람이라는 사실이 못마땅했다. 책벌레이자 세상과 괴리된 시인인 양 사람들 사이에서 어색하게 구는 스스로가 답답했고 혼자 있는 시간에서 기쁨을 느끼는 자신을 구박했으며 유창한 달변가를 부러워했다. 사회생활을 시작하며 외향성을 치열하게 '학습'한 이후로는 줄곧 나와 주변 사람들을 속여왔다. 잘 웃고 쾌활해 보이는 걸

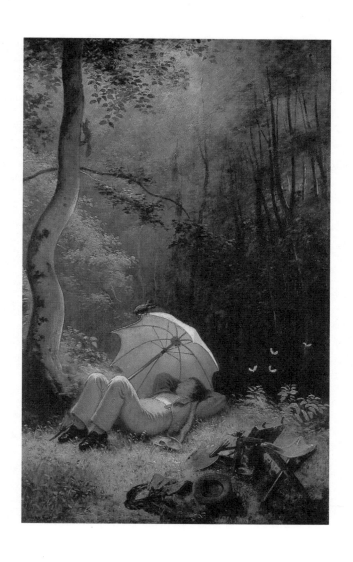

□
〈우산 아래 누워 있는 화가〉, 1850,
캔버스에 유채, 49.5×30.2cm, 개인 소장

모습에 몇몇 사람들은 실제로 속아 넘어가는 듯했고, 재미 삼아 해본 성격유형검사에서 간당간당하게 E(외향성)라는 결과가 나오자 '진짜 나 외향인 된 거 아냐?' 하고 슬며시 승리의 미소를 짓기도 했다. 돌이켜 보면 굉장히 자기 파괴적인 행동이었다. 내가 좋아하는 것과 본모습을 부정하고 오히려 미워하려는 아이러니. 정작 내게 평온함을 가져다주는 건 온갖 내밀한 것들인데 말이다.

슈피츠베크의 그림 속 인물들처럼 혼자 방에 틀어박혀 책을 읽거나 커피를 홀짝이고, 홀로 극장을 찾아 영화를 보고, '혼밥' 중 창밖의 세상살이를 관찰하다가 상상의 나래를 펼치던 나의 내밀한 역사들. 결국 나를 지금까지 버티게 하고 단단하게 만들어준 것은 위장 외향인이란 꾸며낸 가면이 아닌, 이토록 개인적이고 고유한 경험들이었다. 그래서 요즘은 내가 내향인이라는 것을 숨기거나 구태여 고치려 들지 않는다. 누군가 성격에 대해 물으면 "외향인이라 생각했던 적도 있었는데 전 원래부터 내향인이더라고요. 사실은 낯을 많이 가려요"라고 고백한다. 퇴근 후 만나서 밥이나 먹자는 지인의 말에 오늘은 혼자 시간을 좀 보내고 싶다고 솔직하게 말할 용기도 제법 생겼다. 그렇게 확보한 혼자만의 세계 속에서 전에 없던 해방감을 누리고 있다. 역시, 타고난 본성은 쉽게 바뀌지 않는다. 슬프게도, 기쁘게도.

지난 북토크에서 "저도 바뀔 가망이 있을까요?"라고 묻

던 후배에게 "그럼요, 당연하죠"라고 답변했지만 속으로는 그가 자신의 내밀함을 포기하지 않았으면 좋겠다고 생각했다. 혼자 있고 싶은 욕망을 억누르며 사람들과 부대끼고, 원치 않는 관계나 사회생활에서 때론 피로함을 느끼기도 하고, 그래서 '난 왜 이럴까?' 하고 고민하는 날도 있을 것이다. 그래도 그 과정에서 타인과의 느슨하고 적당한 거리를 발견하며 자기만의 시간과 공간을 찾아 내밀 예찬을 누렸으면 좋겠다. 그러다 보면 내밀하다는 건 결국 연약함보단 단단함에 더 가깝다는 걸 깨닫게 될 테니까.

# 고독을 즐기는
# 나만의 방법이 있습니까?

하랄드 솔베르그
*Harald Sohlberg*

>)•(<

1869~1935
노르웨이의 국민 화가,
북유럽 기후에서만 느낄 수 있는,
'서늘하고 포근한 푸르름'을
그림 속에 절묘하게 포착해 냈다.

어릴 적에 남동생과 난 방학마다 수영장에 다녔다. 그 땐 그랬다. 방학이면 너나 할 것 없이 동네 수영장에서 수영을 배웠다. 수업이 끝나고 10분 정도 주어지는 자유 시간엔 종종 잠수 내기를 했다. 두 손가락으로 코를 틀어막고 락스향 풍기는 물속에 머리를 끝까지 집어넣은 채 숨을 참았다. 새파란 물속 풍경은 바깥과는 사뭇 달랐다. 에메랄드빛 수영장 바닥 위로 어른거리는 물결과 마치 진공병 안에 있는 듯한 공간감, 그리고 뽀그르르 올라오는 기포 소리는 마음을 이상히도 차분하게 만들었다. 그건 시끄러운 고함 소리나 아이들의 발끝에서 사방으로 튀던 물보라와 눈과 코로 정신없이 쏟아지던 물방울 같은 것들로부터 벗어나게 해주었다.

시간이 흐르고 훌쩍 커버린 난 더 이상 수영장엔 가지 않지만, 종종 잠수하듯 하루를 살아낸다는 기분에 빠지곤 한다. 특히나 길고 긴 겨울밤이면 더욱 그렇다. 푸르고 축축한 겨울의 긴긴밤은 물속 풍경을 떠올리게 했다. 그 안에 잠겨 있다 보면 홀로 물속을 떠다니며 헤매는 듯한 느낌이 들었다. 세상은 저리도 환하고 바깥은 저렇게나 시끌벅적한데 나 혼자만 외롭게 유영하는 것 같았달까. 해가 진 뒤의 춥고 어두운 겨울밤은 사람을 쉽게 무력하고 극단적이게 만드는 구석이 있다. 홀로 방 안에 앉아 있을 때 찾아오는 캄캄함과 한기, 세상 고아가 된 듯한 고독단신은 그 무렵 내가 가장 겁내던 것들이었다.

어릴 적보다 몸무게도 늘고, 한숨과 함께 폐활량도 늘어버린 난 꽤 오랜 밤을 잠수하듯 겨울밤을 침잠했다. 잠이 오

지 않아 뜬눈으로 침대에 누우면 무거운 감정들에 잠식되곤 했고 한겨울의 어둔 장막이 얼른 걷히기를 간절히 바랐다. 내가 할 수 있는 건 아무것도 없었다. 그저 숨을 참으며 수면 위로 떠오르기를 기다릴 뿐. 언제부터 난 겨울밤을 지독히도 두려워하게 되었을까. 오롯이 혼자 견뎌야 하는 그 시간이 왜 그리도 낯설고 힘들었을까. 어느 지난한 밤중에 문득 생각했다. 올해도 이렇게 외롭고 헛되게 한 계절을 보낼 순 없다고. 봄이 오기 전 어떻게든 결판을 내야 한다고. 방법을 찾아야 했다. 고독한 겨울밤을 무사히 보내는 방법을. 언제까지고 새파란 고독에 흠뻑 젖어 있을 수만은 없는 노릇이었다.

## 깊고 고요한 밤에 빚어낸 걸작,
### 《산속의 겨울밤》

하랄드 솔베르그Harald Sohlberg, 1869~1935의 풍경화엔 언제나 푸른빛이 감돈다. 마치 차갑고 푸르스름한 얼음막을 사이에 두고 그림을 보는 것처럼. 그 빛은 기분 나쁜 쌀쌀함이 아닌, 서늘한 포근함을 안겨주는 푸르름이다. 이른 산책을 위해 문밖을 나서는 순간 코끝에서 느껴지는 새벽 공기의 기분 좋은 서늘함이라던가, 막 해가 진 무렵의 산책길에 숨을 크게 들이쉬었을 때 폐 속으로 쨍하게 밀려 들어오는 신선하고 차가운 기

운 같은 것 말이다. 솔베르그는 바로 그 푸른 공기의 느낌을 풍성히 살려 노르웨이의 춥고도 아름다운 기후를 매력적으로 표현했다.

솔베르그는 같은 노르웨이 화가인 뭉크에 비하면 작품 수도 적고 잘 알려지진 않았다. 하지만 모국에선 국민 화가로 불릴 만큼 사랑받는다. 북유럽 기후에서만 느낄 수 있는, 앞서 언급한 '서늘하고 포근한 푸르름'을 절묘하게 포착해 낸 특유의 톤앤무드가 아마도 그 이유이지 않을까. 솔베르그는 블루 아워, 즉 동이 트기 직전 또는 해 질 녘의 찰나를 사랑한 화가였다. 대표작 중 하나인 〈여름밤〉이나 〈시골길〉 역시 그가 사랑한 블루 아워를 배경으로 그려진 작품들이다. 산 뒤로 이제 막 넘어간 해가 마지막 레몬빛을 뿜어내고 그 뒤로 푸른 어스름이 짙게 퍼진다. 밝지도 어둡지도 않은 하늘은 대지 위의 모든 것을 낭만적인 블루톤으로 덮는다. 이를 배경으로 발코니에서 와인 한 모금 입에 머금는 여름날의 저녁 풍경과 땅거미가 내리기 시작한 한적한 시골길을 솔베르그는 고요하고도 서정적으로 그려낸다.

그중에서도 그의 작품 세계의 정수라 불리는 그림은 단연 《론다네의 겨울밤》 연작이다. 《산속의 겨울밤》이라고도 불리는 이 시리즈는 솔베르그가 노르웨이 론다네 산을 주제로 무려 약 20년간 착수한 작업이다. 20여 개의 작품이 수채화나 유화, 심지어 석판화로도 제작되었고 짧게는 1~2년, 대형

〈여름밤〉, 1899,
캔버스에 유채, 114.5×135.5cm, 노르웨이 오슬로 국립미술관

작품의 경우 그리다 중단하기를 반복하여 약 15년의 제작 기간이 걸린 대대적인 프로젝트였다. 그림의 배경은 검푸른 어둠이 내린 겨울밤, 그 아래 수풀 사이로 달빛을 받으며 반짝이는 설산이 우뚝 서 있다. 눈 이불을 덮어 마치 빙하처럼 보이는 산은 매끄럽고도 단단하며 사방으로 굽이치는 산맥은 그 웅장한 위용을 드높인다. 오로라가 펼쳐진 듯 청록색으로 물든 하늘엔 샛노란 별 하나, 금성. 그 옆으론 북두칠성도 희미하게 깜빡인다. 소음이라곤 오직 거센 눈보라 소리뿐일 것 같은 고독한 론다네의 전경은 황량하지만 분명 어딘가 눈길을 끄는 구석이 있다. 자꾸만 코끝이 시려와 나도 모르게 옷깃을 여미게 되는 그림이다.

1899년 30세의 솔베르그는 스키를 타러 론다네 산에 왔다가 그곳의 풍경에 매료되었다. 이후 론다네 산을 자주 드나들며 화폭에 담던 그는 몇 년 뒤 이곳으로 이사를 와 본격적으로 연작 작업에 착수한다. 어떤 작품엔 여우가 등장하기도 하고, 또 다른 작품엔 스키 타는 사람들을 그려 넣기도 했다. 구도나 세부 묘사만 살짝 바뀌었을 뿐 솔베르그는 20년간 이 주제를(물론 중간중간 다른 작업을 하기도 했지만) 끈질기게 붙잡고 있었다. 그림을 가만히 바라보다 보면 론다네 산이 잘 보이는 어느 눈밭에서 이젤과 캔버스를 설치하곤 생각에 잠기는 솔베르그를 상상하게 된다. 채색을 위해 푸른색 염료를 묻힌 붓을 들었다 이내 내려놓는 솔베르그. 아니, 아직은 아니다. 해가 넘

어가고 난 직후의 푸르름을 담으려면 조금 더 기다려야 한다. 이윽고 그가 고대하던 청량한 진청빛이 온 세상을 덮고 그의 손길이 바빠진다. 붓끝에서 그려지는 서늘하고도 환상적인 겨울 풍경. 다음 날도, 그 다음 날 밤에도 반복되는 파랑의 향연.

　　　설산을 마주하며 오롯이 혼자인 순간, 그는 어떤 마음이었을까. 춥고 외로웠을까, 혹은 적막했으려나. 론다네를 화폭에 담던 길고 긴 시간 동안 그는 행복했을까, 고독했을까. 남겨진 기록이 많지 않아 정확히 알 순 없지만 언젠가 그가 자신의 어머니에게 쓴 편지의 한 대목에서 심정을 짐작해 본다. "어머니, 겨울의 산은 인간을 고요하게 만듭니다." 아마도 그는 겨울 설경이 가져다주는 추위와 적막을 사랑했으리라. 온전히 혼자만의 시간, 잠잠한 침잠의 순간이 가져다주는 자유로움과 고독함은 어쩌면 그에겐 창작과 영감의 원천이었을지도 모르겠다.

## 침잠의 순간에
## 무엇을 하고 있습니까

솔베르그의 그림은 고요한 침잠의 순간이 가져다주는 힘에 대해 말해준다. 아무도 찾지 않는 시간, 혼자만의 공간에서 그는 자신이 할 수 있는 일, 그리고 해야 하는 일에 집중했다. 외롭

다며 감상에 빠져 있거나 자기연민으로 비참해지지도 않았다. 오히려 적극적으로 고독을 받아들였다. 바로 그 순간 그의 창조성이 빛을 발했다. 몇 십 년간 한 가지 주제에 골몰하며 어떻게 하면 그림을 더 발전시킬 수 있을까, 스스로 더욱 연마해 나갈 수 있을까 고민했다. 그 결과 자신이 '전 생애의 과제'라 일컫는 작품으로 예술관의 정점에 올라선 하랄드 솔베르그. 그가 론다네 앞에서 보낸 20년 동안의 겨울밤은 나의 겨울밤과는 확연히 달랐다.

"외로움이란 혼자 있는 고통을 표현하기 위한 말이고, 고독이란 혼자 있는 즐거움을 표현하기 위한 말이다." 신학자이자 철학자인 폴 틸리히의 이 말은 우리가 외롭다고 느끼는 감정에 대한 중요한 시사점을 던져준다. 바로 외로움과 고독함은 별개라는 것, 침잠의 순간을 마냥 괴로워만 할 수도 있고 오히려 적극적으로 즐기며 활용할 수도 있다는 것.

돌이켜 보면 홀로 지새웠던 겨울밤들은 나라는 인간을 한 단계 더 성숙하게 만들었다. 몇 번의 우울한 겨울을 보내고 난 뒤 외로움 속에 잠수해 있기보단 유의미한 활동으로 채워나가기 시작했다. 내가 즐거워하는 일들, 이를테면 그림이나 글쓰기와 관련된 작업에 몰두했다. 따뜻한 조명 아래 즐겨 듣는 음악 플레이리스트를 켜두고 그림을 그리거나 단골 카페 구석에 앉아 좋아하는 책을 잔뜩 쌓아둔 채 부지런히 읽고 썼다. 배우고 싶었던 도슨트 과정을 공부하고 미술심리 수업을 들으러 다니며 분주한 동절기를 보냈다. 차갑고 캄캄한 계절

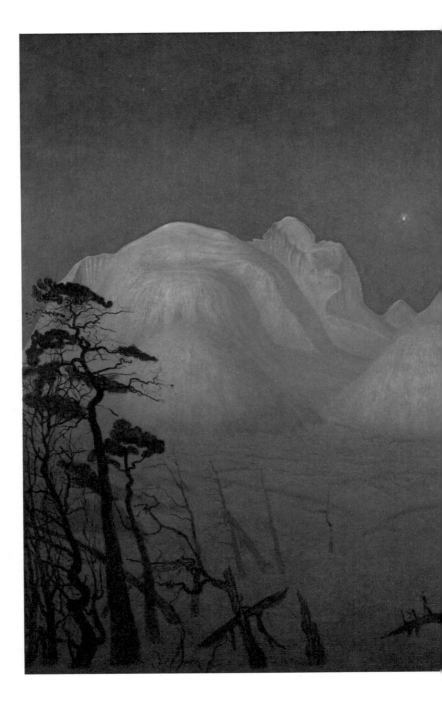

《산속의 겨울밤(론다네의 겨울밤)》,
1914, 캔버스에 유채,
160×180.5cm,
노르웨이 오슬로 국립미술관

을 수동적으로 견디기만 하던 난 어느덧 고독을 잘 다룰 수 있게 되었다. 솔베르그의 겨울밤이 그를 예술의 경지로 이끌었듯이, 나의 겨울밤은 고독을 자연스럽게 맞이하고 적절히 채워가도록 새로운 기회를 제공해 주었다.

누구에게나 겨울밤과 같은 순간은 찾아온다. 그 밤은 매우 춥고 쓸쓸하며 시리도록 혹독할지도 모른다. 하지만 그 고요한 순간을 어떻게 보내느냐에 따라 삶의 색깔이 결정되기도 한다. 그저 외로워하며 인생의 봄날이 오기만을 손 놓고 기다릴 수도, 혹은 혼자일 때에만 시도할 수 있는 일들을 찾아 만끽할 수도 있다. 환경을 바꾸는 건 결국 마음먹기에 달려 있다.

솔직히 아직도 난 겨울이 다가오는 것이 조금은 두렵다. 홀로 가라앉았던 캄캄한 터널 같은 여러 밤들과 잠수의 기억은 여전히 날 움츠러들게 만든다. 하지만 그 시간들이 있었기에 얻을 수 있었던 값진 경험들을 기억하기에 마냥 막막하지만은 않다. 춥고 새파란 계절이 오면, 이젠 외로움보다는 고독을 반가워하며 스스로를 채워보려 한다. 그렇게, 다가올 내 침잠의 순간을 고대한다.

# 행복한데
# 왜 자꾸 불안할까?

### 존 윌리엄 워터하우스
*John William Waterhouse*

1849~1917
19세기에서 20세기 초반에 활동한 영국의 화가,
라파엘 전파에 속한 화가로
주로 고전적인 테마들,
예컨대 그리스 로마 신화나
문학적인 주제를 그렸다.

　　최근 페르난두 페소아의 책 《불안의 서》라는 책이 품귀 현상을 빚고 있다는 소식은 서점가에서 꽤나 핫한 이슈였다. 포르투갈의 국민 시인이지만 국내에선 인지도가 높지 않고, 800쪽이 넘는 두꺼운 벽돌책인 탓에 베스트셀러 코너 근처에도 가지 못했던 이 책이 불티나게 팔리게 된 이유에는 한 배우의 인터뷰가 있었다. 요즘 '감정이란 무엇일까'를 고민한다는 그녀는 《불안의 서》를 읽으며 불안을 돌보고 있다고 말했다. "불안은 아주 얇은 종이예요. 우리는 이 불안이 차곡차곡 쌓이지 않게 부지런히 오늘은 오늘의 불안을, 내일은 내일의 불안을 치워야 하죠. 내 마음에 더는 쌓이지 않도록 매일이요." 그녀의 인터뷰 기사를 읽으며 나 자신은 불안에 대해 어떤 생각을 갖고 있는지 돌아보게 되었다. 난 무엇을 불안해하는가. 그 불안을 잘 다루고 있나. 오늘의 불안이 내일까지 쌓이지 않도록 부지런히 관리하고 있는가.

　　사실 난 불안에 기민한 사람이다. 이와 관련된 고약하고 오래된 습관도 하나 있는데, 그건 바로 행복의 순간에 오히려 불행을 떠올린다는 것. 아이러니하게도 행복을 느낄 때마다 난 불운의 징조를 찾아다니곤 했다. 편안한 날들이 지속되면 괜스레 작고 사소한 일상의 균열에도 큰 의미를 부여하며 '이제 행복 끝, 불행 시작인 건가?' 하고 초조해했다. 예컨대 건강검진 결과에서 수치 하나가 조금이라도 높으면 '혹시 큰 병의 전조 현상이면 어쩌지?' 마음을 졸였고, 늦은 밤 예상치 못한 이에게서 갑작스런 전화가 오면 괜히 불길한 예감에 사로

잡혔다. 직장에서 실수가 있었던 날에는 문제가 다음 날 눈덩이처럼 불어나는 꿈을 꿨고, 뉴스에 나오는 각종 사건사고가 나와 내 주변 사람의 일이 되진 않을까 두려워했다.

그러니 홀린 듯《불안의 서》를 읽기 시작한 건 어찌 보면 필연적인 일이었다. 불안을 해소하는 법을 알려줄지 모른다는 기대감으로 펼쳐 들었지만 해법을 제시하는 책은 아니었다. 저자 페르난두 페소아가 불안을 비롯한 공허, 권태 등과 같은 감정들을 겪으며 써 내려간 단상들의 모음집에 가까웠다. 그래서 오히려 좋았다. 일개 소시민에 불과한 나뿐 아니라 포르투갈의 대문호도 나처럼 불안을 수시로 느낀다는 사실은 적잖은 위로를 주었다. 물론 그렇다고 문제가 완전히 해결되는 것은 아니었다. 내가 일어나지도 않은 일을 걱정하는 인간이라는 점은 변함이 없었다. 치우지 못한 작고 얇은 불안들은 쌓이고 쌓여 내 안에서 몸집을 키워가는 중이었다. 아직 닿지 않은 불행이라는 마음속 상자를 직접 열어 확인해 보지 않고선 도무지 눈앞의 행복을 확신할 수가 없는 노릇이었다.

님아, 그 상자를 열지 마오,
〈판도라〉

존 윌리엄 워터하우스John William Waterhouse, 1849~1917는 19세기

에서 20세기 초반에 활동한 영국의 화가다. 그는 라파엘 전파에 속한 화가로 주로 고전적인 테마들, 예컨대 그리스 로마 신화나 문학적인 주제를 그렸다. 그중에서도 〈판도라〉라는 작품은 우리에게도 잘 알려진 '판도라의 상자' 이야기를 다루고 있다.

인적이 드문 깊은 숲속, 한 여인이 은밀히 바위틈에 자리 잡는다. 주위에 아무도 없는지 확인하며 품속에 안고 있던 황금빛 상자를 바위 위에 올려놓는 여인의 이름은 '판도라'. 언뜻 봐도 귀중해 보이는 황금상자 앞에 무릎을 꿇은 판도라는 황홀한 눈빛으로 상자를 바라본다. 희고 말간 그녀의 피부는 검푸른 드레스와 대조되어 창백하게 빛나고, 뭇 사내의 마음을 여럿 훔쳤을 얼굴은 호기심으로 잔뜩 상기되어 있다. 열어 볼까, 말까. 그녀는 잠시 망설인다. 이윽고 조심스레 뚜껑을 열고 안을 들여다보려는 찰나, 순식간에 안에 있던 무언가가 빠져나가 버린다. 무슨 일이 일어난 거지? 아차 싶지만 후회해도 늦었다. 결국 상자는 열리고 말았으니까.

'판도라의 상자'는 그리스 로마 신화에 나오는 주요 에피소드 중 하나다. 그 시작은 불을 훔친 프로메테우스 일화로 거슬러 올라간다. 신들만 소유할 수 있었던 불을 프로메테우스는 몰래 인간에게 주고 이로 인해 영원한 형벌을 받는다. 하지만 그것만으로는 성에 차지 않던 신들의 왕 제우스는 인간들 역시 벌하기 위해 한 가지 묘수를 낸다. 우선 대장장이의 신 헤파이스토스에게 아름다운 여성을 만들도록 한다. 그렇

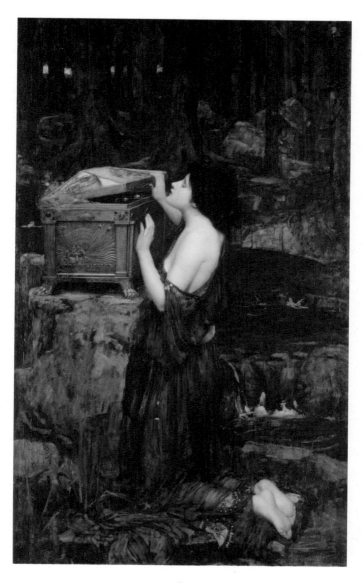

〈판도라〉, 1896,
캔버스에 유채, 152×91cm, 개인 소장

게 진흙으로 빚어진 최초의 여성 판도라는 '모든 선물'이라는 이름의 뜻처럼 신들에게 한 가지씩의 선물을 받는다. 아프로 디테는 아름다움을, 아테네는 손재주를, 그리고 전령의 신 헤르메스는 호기심을 선사한다. 이후 제우스는 판도라를 프로메테우스의 동생 에피메테우스에게 보낸다. 분명 숨겨진 의도가 있을 것이라 예상한 프로메테우스가 미리 경고하지만, 에피메테우스는 판도라의 아름다움에 반해 망설임 없이 그녀를 아내로 맞이한다. 이때 제우스는 판도라에게 비밀스런 상자를 하나 전달하며 의미심장한 말을 남긴다. "절대 상자를 열어서는 안 된다."

하지만 금기는 깨라고 있는 법. 열지도 못할 상자를 애초에 왜 준단 말인가. 에피메테우스와 행복한 시간을 보내던 판도라였지만 마음 한구석엔 상자에 대한 호기심을 억누를 수가 없었다. '딱 한 번, 잠깐 열어보는 것 정도는 괜찮을 거야.' 스스로를 설득한 판도라는 결국 남편 몰래 상자를 열고 그 순간 상자 안에 제우스가 넣어놓았던 모든 불행, 그러니까 질병, 재앙, 증오, 미움, 분노와 같은 온갖 악하고 추한 것들이 세상 밖으로 퍼져나간다. 깜짝 놀란 그녀는 얼른 상자를 닫아보지만 안에 남은 오직 하나는 '희망'뿐. 그리하여 인류는 불행의 소용돌이 가운데 한 줄기 희망을 품고 살아가게 되었다는 것이 '판도라의 상자' 내용이다.

이후 '판도라의 상자'는 재난의 근원을 상징함과 동시에 호기심으로 인해 생긴 잘못이나, 해서는 안 될 일을 이르는

말로 쓰이게 된다. 굳이 알지 않아도 될 것을 괜히 파헤쳐 긁어 부스럼을 만드는 상황을 두고 "판도라의 상자를 열어버렸다" 라고 말하는 건 이와 같은 맥락에서다.

<br>

### 할 수 있을 때
### 현재의 꽃봉오리를 모을 것

판도라는 자신의 이름 뜻 그대로 이미 많은 것을 가진 여인이었다. 빼어난 미모, 손재주와 노래 솜씨를 비롯해 신들에게 받은 각종 재능, 그리고 자신만을 사랑해 주는 든든한 남편과의 안온한 일상. 그녀가 집중해야 할 것은 바로 그러한 것들이었다. 하지만 그녀는 단 한 가지 금지된 것에 사로잡혔고 그 결과 큰 재앙을 마주하고 만다. 그녀가 상자를 열지 않기를 선택했더라면 일어나지 않았을 결말이었다. 혹자는 상자 따윈 제쳐두고 다복한 일상을 그냥 살아가면 될 것이지 굳이 왜 그런 행동을 하느냐고 반문할지도 모르겠다. 하지만 나는 그녀의 마음을 이해할 수 있을 것만 같다. 행복 중 불행을 상상하는 것, 아직 닥치지도 않은 미래를 걱정하며 열 필요도 없는 불안의 상자를 남몰래 훔쳐보는 것. 그것이 바로 내가 하고 있던 모습들이기 때문이다.

　　나에게도 아직 열지 않은 판도라의 상자가 존재한다.

내게 주어진 평범하고 평화로운 일상이 오래가지 않을까 두려워하고, 눈앞의 행복이 언제 사라져 버릴까 초조해하는 마음. 인생이 항상 희극일 수는 없으니 이제 곧 비극의 장이 펼쳐질 거라고, 그러니 미리 슬퍼하고 걱정해야만 한다는 불안감. 그렇게 난 이미 내 안의 판도라 상자를 들썩거리며 아직 확실치도 않은 불행을 맛보고 있는 중이었다.

워터하우스가 그린 또 다른 그림 중 〈할 수 있을 때 장미 봉오리를 모으라〉라는 작품은 이런 고민에 작은 실마리를 던져준다. 작품엔 이미 수많은 꽃송이를 가슴팍에 품고 있는 소녀들이 허리를 굽혀 또 다른 장미 봉오리를 살뜰히 거두는 모습이 등장한다. 그림의 제목은 영국의 시인 로버트 헤릭이 쓴 〈처녀들이여, 시간을 소중히 하라To the Virgins, to Make Much of Time〉에서 영감을 받았다.

할 수 있을 때 장미꽃 봉오리를 모으라/ 시간은 계속 달아나고 있으니/ 그리고 오늘 미소 짓는 이 꽃이/ 내일은 지고 있으려니

시와 그림이 시사하는 바는 분명하다. 영원할 것 같은 오늘의 시간은 지금도 끊임없이 흘러가고 있고, 이 순간의 행복도 불행도 영원하지 않다. 그러니 현실에 충실하라는 것. 지금 할 수 있는 것에 집중하라는 것. 들판에서 여인들이 부지런

〈할 수 있을 때 장미 봉오리를 모으라〉, 1909,
캔버스에 유채, 101×82.5cm, 개인 소장

히 장미 봉오리를 모으듯 현재의 매 순간순간을 소중히 여기고 간직하라고, 그림은 말해주고 싶었던 게 아닐까.

다가오지 않은 미래를 두려워하기보다는 지금 여기서 모을 수 있는 행복을 차곡차곡 쌓아가려 한다. 꿈과 사랑, 건강, 인간관계, 경제력이나 커리어 등 자신의 그 무엇도 확신할 수 없는 시대다. 다만 믿을 수 있는 건 눈앞의 꽃봉오리 같은 순간들. 예컨대 소중한 사람들과 함께하는 평범한 일상, 맛있는 음식을 먹으며 마음을 나누는 시간, 하찮고 소소해 보이지만 그 무엇보다도 선명한 기쁨과 추억 같은 것이다. 긴 겨울잠을 대비하며 다람쥐가 열심을 내어 도토리를 준비하듯 일상의 꽃봉오리를 찬찬히 수집해 가는 것이 지금의 내가 가져야 할 태도임을 안다.

자꾸만 불행을 상상하게 되는 밤, 판도라의 상자를 뒤적거리는 대신 작고 확실한 행복의 상자를 채워나가리라. 그러다 상자가 가득 차게 될 때면, 불현듯 불행이 찾아와도 그리 두렵지 않을지도 모를 일이다.

# 사랑은 정말
# 세상을 바꿀 수 있을까?

## 빈센트 반 고흐
*Vincent van Gogh*

━━━━━━━━ )•( ━━━━━━━━

1853~1890
네덜란드 후기 인상주의 화가,
살아생전 단 1점의 작품밖에 팔지 못한
가난한 무명 예술가였으나
사후에는 세계적으로 사랑받는
예술계의 아이콘이 되었다.

크리스토퍼 놀란은 영화를 좋아하는 사람들에겐 제법 익숙한 이름이다. 〈인터스텔라〉, 〈베트맨 비긴즈〉, 〈덩케르크〉를 비롯해 최근작 〈오펜하이머〉까지 그가 감독한 영화는 대중성과 작품성이라는 두 마리 토끼를 양손에 거머쥐며 흥행해 왔다. 감독이자 창작자로서 그의 상상력은 경이롭고, 플롯과 줄거리를 예상치 못하게 풀어나가는 방식은 관객에게 매번 신선한 충격을 선사한다. 특히나 나는 〈인터스텔라〉와 〈테넷〉을 좋아한다. SF 장르인 두 작품은 난해한 물리법칙으로 버무려져 상당히 불친절하지만, 그렇다고 과학 영화로만 치부하기엔 어딘가 억울한 측면이 있다. 어떤 점에선 굉장히 인간적인 영화이기도 하니까.

위의 두 작품에는 어떤 상황을 헤쳐나가면서 결국 세상을 구하는 인물들이 나온다. 어찌 보면 영웅에 가까운 이들의 동기는 지구 평화라던가 인류 구원과 같은 거창한 게 아니다. 자신이 지키고 싶은 누군가, 소중히 여기는 한 사람을 위해 행동한다. 즉 이들의 원동력은 사랑, 그것도 '국소적 사랑'에 가깝다. 예컨대 영화 〈인터스텔라〉에선 은퇴한 비행기 조종사였던 주인공이 사랑하는 딸을 위해 새로운 행성을 찾아 우주로 떠난다. 점차 폐허가 되어가는 지구에서 딸이 암울한 디스토피아를 맞이하게 내버려 둘 수 없기 때문이다. 또 〈테넷〉에는 미래 세력을 등에 업고 현재의 인류를 말살하려는 악인 사토르를 막기 위해 고군분투하는 주인공이 등장한다. 물론 사명감으로 작전에 임하는 것도 있겠지만 그의 마음 한편엔 남편의

폭행과 집착으로 고통받는 사토르의 아내를 구하려는 연민도 자리 잡고 있음을 부정할 순 없다.

화려한 액션신이나 극적인 스토리텔링보다 나는 이런 사소한 포인트에서 마음이 흔들린다. 지극히 작은 개인이, 또 다른 작은 개인을 지키기 위해 자신이 할 수 있는 최선의 것을 시도하는 이야기. 작은 동기로 비롯된 움직임이 역경과 고뇌를 거쳐 마침내 큰 것을 이뤄내고, 누군가를 향한 사랑이 결국 비정한 현실을 이기는, 그런 꿈같고 영화 같은 결말. 놀란 감독의 영화가 기존의 액션 히어로 영화나 블록버스터로부터 가지는 차별성도 여기에 있다고 생각한다. '한 사람을 구하는 것이 곧 세상을 구하는 것'이라는 식의 이야기들은 현실에선 발견하거나 듣기 힘들다. 하지만 간혹 일어나기도 한다. 그리고 나는 어떤 국소적 사랑이 한 남자를 살리고 그를 불멸의 화가로 이끈 위대한 스토리 하나를 알고 있다.

## 국소적 사랑이 피워낸 예술, 반 고흐의 아몬드 나무

여기 한 사내가 있다. 서른일곱이라는 짧은 생애 동안 고독과 외로움으로 몸부림쳤던 남자. 오직 그림으로 자신 안의 강렬한 감정들을 쏟아부었던 화가. 하지만 살아생전 단 1점의 작품

밖에 팔지 못한 가난한 무명 예술가. 그의 이름은 빈센트 반 고흐Vincent van Gogh, 1853~1890. 지금은 세계적으로 사랑받는 예술계의 아이콘이지만 생전에 그의 삶은 어둠으로 점철되어 있었다. 특히 〈해바라기〉, 〈별이 빛나는 밤〉과 같은 대표작들은 죽기 전 마지막 몇 년 사이에 그려졌는데, 이때는 영혼의 단짝이라 믿었던 동료 화가 폴 고갱과의 다툼과 결별, 반복되는 발작과 정신적 고통, 자신을 인정해 주지 않는 세상에 대한 답답함 가운데 물감 살 돈조차 부족해 배를 곯으며 그림을 그리던 시기였다. 그런 순간마다 구원의 손길을 내민 이는 테오 반 고흐, 그의 동생이었다.

테오는 빈센트 반 고흐와 네 살 터울인 형제다. 그는 물질적으로, 정서적으로 형을 지원하고 부양했다. 자신도 넉넉지 않은 형편이었음에도 매달 형에게 생활비를 보냈다. 반 고흐는 테오에게 받은 돈 대부분을 미술 도구와 모델을 구하는 데 사용했고 남은 돈으로 빵과 커피, 담배를 조금씩 사며 겨우 끼니를 때웠다. 늘 신세를 지는 자신이 초라하고 동생에게 미안한 마음이 들었지만 늦은 나이에 미술을 시작하여 수입이 전무하다시피 한 그로선 어쩔 수 없는 노릇이었다. 테오는 힘든 내색 하나 없이 물심양면으로 형을 보살폈다.

그러던 1890년 1월 어느 날, 테오가 편지를 보내왔다. 아들이 태어났다는 소식이었다. 기쁜 마음으로 편지를 읽어 내려가던 반 고흐는 한 대목에서 숨을 멈췄다. "전에 말했듯,

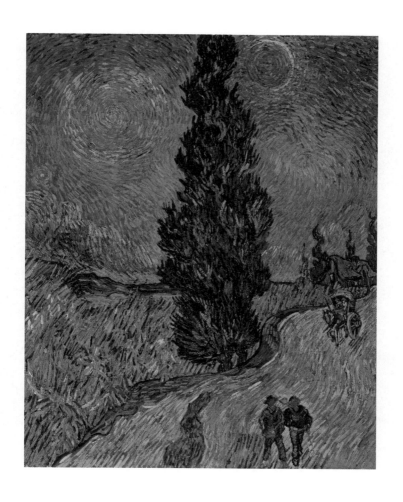

□
〈사이프러스 나무와 별이 있는 길〉, 1890,
캔버스에 유채, 92×73cm, 네덜란드 크륄러 뮐러 미술관

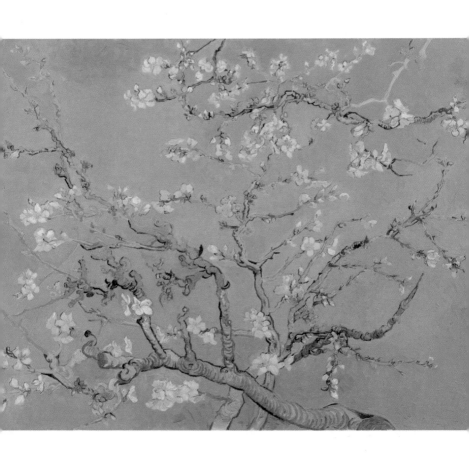

□
〈꽃 피는 아몬드 나무〉, 1890,
캔버스에 유채, 73.3×92.4cm, 네덜란드 암스테르담 반 고흐 미술관

아기 이름은 형의 이름을 따서 지었어. 아기가 언제나 형처럼 끈기와 용기를 가지고 살아갔으면 좋겠어." 자신은 세상의 인정도 못 받는 가난하고 남루한 예술가일 뿐인데, 동생은 아들의 이름을 빈센트라고 짓다니! 반 고흐의 마음은 뜨거운 감격과 고마움으로 북받쳤다. 그는 떨리는 심정으로 애정을 듬뿍 담아 조카에게 줄 그림을 그렸다. 그리고 이런 편지를 동봉했다. "내가 가장 끈기 있게 그린, 최고의 그림이야. 붓질도 훨씬 더 큰 믿음을 실어서 차분하게 칠했어. 태어난 조카의 침실 벽에 걸어두렴. 파란 하늘을 배경으로 흰 꽃이 핀 큼지막한 아몬드 나뭇가지란다." 바로 〈꽃 피는 아몬드 나무〉라는 작품이었다.

아몬드 나무는 겨울의 매서운 바람과 추위를 뚫고 가장 먼저 꽃을 피운다고 알려져 있다. 생명과 새로운 시작의 상징인 셈이다. 고흐는 이처럼 긍정적인 기운을 가득 담아 그림을 그렸다. 눈이 시릴 만큼 맑고 청명한 에메랄드빛 하늘, 그 푸르름 사이로 눈송이처럼 피어나는 백색의 꽃망울들, 강인한 생명력을 여실히 보여주는 듯 사방으로 뻗어나가는 울창한 나뭇가지. 보기만 해도 청량한 에너지와 새출발의 싱그러움이 느껴지는 이 그림을 테오는 아기 방에 걸어두었다. 세상에 하나뿐인, 값을 매길 수조차 없는 애틋한 축하 선물이었다.

반 고흐와 테오의 관계는 단순한 형제지간, 우애로만 설명하기에는 벅찬 부분이 있다. 그들은 평생 수백 통의 편지를 주고받았다. 확인된 것만 해도 600여 통이 넘는다. 주로 "세상

에서 나를 이해하는 유일한 사람 테오에게"로 시작하는 반 고흐의 편지는 자신의 일상, 그림에 대한 신념, 꿈과 고뇌와 열정을 내밀히 털어놓는다. 가끔은 작업하고 있는 그림에 대한 스케치를 정성껏 그려 보내기도 했다. 테오는 언제나 편지에 존중과 격려의 말을 잔뜩 써서 답했다. 형의 예술세계와 혼란스러운 심정을 이해하며 한편으론 걱정했고 그림들의 가치를 진심으로 알아봐 주었다. 테오는 반 고흐가 속마음을 솔직하게 나눌 수 있는 거의 유일한 존재였고, 계속 작품에 매진할 수 있도록 칭찬과 응원을 아끼지 않는 최고의 후원자였다.

그들의 편지를 읽다 보면 이런 생각을 하게 된다. 과연 테오가 없었다면 반 고흐라는 화가는 존재할 수 있었을까. 무너지지 않고 계속 그림을 그릴 수 있었을까.

한 사람의 끝없는 헌신과 정성은 결국 그를 불멸의 예술가로 이끌었고 위대한 걸작을 창조하게 만들었다. 이제 세상은 한때 붉은 머리의 미치광이라고 불리었던 네덜란드 환쟁이를 천재 화가로 기억한다. 그런 의미에서 그들의 편지는, 반 고흐를 향한 테오의 마음은 한 편의 사랑 시 같고 기적 같다. 누군가를 향한 지극히 국소적이고 개인적인 사랑이 어떻게 세상을 뒤흔드는가 하는 기적 말이다.

## 결국 그럼에도,
## Love Wins All

영화 〈인터스텔라〉에는 이런 대사가 나온다. "사랑은 발명한 것이 아니지만 관찰 가능하고 강력하며, 우리가 알 수 있는 유일한 것이에요. 사랑은 시공간을 초월하죠." 영화에서 딸을 향한 사랑을 동기로 인류를 구원할 우주 임무를 수행하던 주인공 쿠퍼는 블랙홀에 고립된다. 하지만 쿠퍼의 딸이 어릴 적 아빠로부터 선물 받은 시계를 통해 블랙홀의 방정식을 해결하고 이는 결과적으로 쿠퍼가 다시 지구로 귀환하는 실마리가 된다. 여기서 시계가 의미하는 것은 아버지의 사랑. 이 역시 사랑이 모든 것의 핵심이라는 걸 말하려는 감독의 메시지다.

반 고흐를 향한 동생 테오의 사랑의 편지와 테오를 위해 반 고흐가 그렸던 아몬드 나무 그림. 이는 수십 년 뒤의 우리에게까지 큰 감동과 울림을 준다. 사랑이 시공간을 초월한다는 건 아마도 이런 게 아닐까. 그러나 누군가는 말한다. 사랑이 별거냐고. 사랑 없이도 세상은 잘만 돌아간다고. 어쩌면 맞는 말일지도 모른다. 삶을 살아가는 데 있어 사랑은 필수가 아닐 수도 있다. 하지만 사랑은 생각보다 할 수 있는 게 많다. 사랑은 지쳐 쓰러진 한 남자를 일으켜 세우고 다시금 붓을 잡게 할 수 있다. 그가 죽을힘을 다해 캔버스를 마주하고 가장 어두운 순

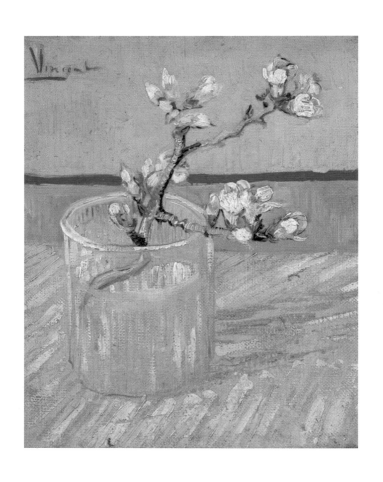

□
〈꽃이 핀 아몬드 나뭇가지〉, 1888,
캔버스에 유채, 24.5×19.5cm, 네덜란드 암스테르담 반 고흐 미술관

간에 가장 찬란한 작품을 빚어내게 만든다. 그런가 하면 사랑은 스스로 숨조차 쉬지 못하는 갓난아기가 어미 품에서 기력을 회복하게 하고, 지쳐버린 누군가의 얼굴에 미소가 드리우게 만들며, 스스로 힘없고 보잘것없다 자조하는 이를 순식간에 슈퍼맨으로 변신시킨다. 그러니 사랑은 생각보다 힘이 세다. 우리에게 필요한 건 다만 사랑할 용기다. 만국 전 세계인도 아닌, 거리를 거니는 불특정 다수도 아닌, 지금 내 곁에 있는 단 한 사람을 사랑할 용기.

물론 사랑에는 품이 든다. 물질과 시간과 에너지가 어느 정도 소진되어야 한다. 힘들고, 귀찮고, 때론 버겁거나 쑥스러운 마음이 앞서기도 할 것이다. 하지만 그럼에도 불구하고 사랑할 용기를 잃지 않아야 한다. 사랑이 결국 세상을 바꿀 거라는 걸 믿어야 한다. 크고 거창하진 않더라도 가족, 친구, 연인…… 내 주변의 존재들을 아끼고 감싸주겠다고, 지금 있는 자리에서 작고 미약한 사랑의 말을 하고 눈빛과 행동으로 표현하겠다고 마음먹는다. 그럴 때 꿈같고 영화 같은 이야기와 기적은 현실이 될 수 있을 테니까.

이 글을 쓰면서 아이유의 〈Love Wins All〉이라는 곡을 반복해서 들었다. 앨범 소개 글에서 그녀는 이렇게 말한다. "누군가는 지금을 대혐오의 시대라 한다. 분명 사랑이 만연한 때는 아닌 듯하다. (……) 하지만 직접 겪어본 바로 미움은 기세가 좋은 순간에서조차 늘 혼자다. 반면에 도망치고 부서지고 저

물어가면서도 사랑은 지독히 함께다. 사랑에게는 충분히 승산이 있다." 사랑의 승률이 얼마가 되는지는 사실 잘 모르겠다. 사랑 없이 고독한 승리를 맛보는 것보다 세상에 지더라도 사랑하는 이들과 함께 저물어가는 쪽으로 마음이 더 기운다는 것만은 확실하다. 결국 그럼에도, Love Wins All. 사랑이 모든 것을 이긴다는 그 말에 베팅을 걸며, 작고 미약한 사랑을 매일 건네고 또 받으며 살아가겠다는 게 지금의 내 진심이다.

# 반짝이지 않는 내 모습도
# 사랑할 수 있을까?

에드바르 뭉크
Edvard Munch

1863~1944
노르웨이 출신의 표현주의 화가,
자신의 인생 중 가장 격렬했던 순간들을
캔버스에 쏟아부은 예술가.
그림으로 삶과 사랑과 죽음이라는 삶의 단계를
띠 조각처럼 연결해 냈다.

　　내 사춘기의 역사, 그 서막은 '내가 특별하지 않다'는 것을 깨달은 순간부터 시작된다. 때는 바야흐로 중학교 시절, 성장기 소녀들은 똑같은 교복 위로 저마다의 개성을 뽐내고 있었다. 쟤는 얼굴이 정말 뽀얗네, 쟨 팔다리가 엄청 길쭉하구나! 저 친구는 어쩜 저리 말을 재밌게 잘할까? 관찰은 즐거웠다. 하나 호기심은 금세 비교의식과 자리를 뒤바꿨고 언제부턴가 거울을 삐딱하게 들여다보는 날이 많아졌다. 거울 너머 여자애는 힘 빠질 정도로 평범 그 자체였다. 작은 키, 졸려 보이는 눈, 이마와 뺨 위로 스멀스멀 고개를 내미는 뾰루지들과 무엇 하나 특징이랄 게 없는 심심한 외모. 그렇다고 성격이 쾌활해서 미친 친화력으로 친구들을 사로잡는 매력이 있는 것도 아니었다. 내성적이고 조용한 성향의 난 점점 더 내면으로 파고들었다.

　　그건 겉으로는 표 나지 않는, 침울한 사춘기의 전조였을 것이다. 그리고 인간은 살면서 느끼는 수많은 감정 중 대부분을 이 시기에 겪기 마련이다. 존재감 없는 자기 자신에 대한 불안, 우울, 절망, 그리고 반짝이는 타인을 향한 끈적한 선망과 질투 같은 것들. 아이러니하게도 엄만 그 시절을 회상하면서 늘 나를 기특해했다. 초등학교 내내 중간 정도였던 성적이 급등하기 시작한 때였으므로. 한번은 내가 "엄마, 보니까 반에서 공부 잘하는 애들한테는 선생님도 친구들도 잘해주더라? 난 그저 평범하니까 공부를 한번 잘해봐야겠어!"라고 말했다며, 엄만 아주 대견스러운 표정을 짓곤 했다. 난 그 말이 안쓰럽고

짠하다. 그건 사실 자신의 보잘것없음을 철저히 맛본 어느 여중생의 처연한 고백과도 같았으니까.

대학교에 입학하고선 더 큰 위기가 찾아왔다. 키 크고 예쁜데 학점도 잘 챙기고 사회생활에 연애 사업까지 '클리어' 한 만능 '사기캐'들은 왜 그리도 널려 있는 건지.(이건 반칙 아니냐고!) 망연자실했다. 책상 앞에 오래 앉아 있는 엉덩이 힘만으로 인정받는 시기가 지났다는 건 너무나도 자명해 보였다. 이제는 무엇으로 내 가치를 증명해야 한단 말인가! 스스로가 별 볼일 없다는 걸 인정하긴 싫었고, 들키고 싶지도 않았다. 밤이면 어둑한 기숙사 방 안에서 나란 존재의 평범함을 한탄했다. 창밖엔 제2의 사춘기를 예고라도 하는 듯 밤하늘의 별빛만이 깜빡거렸다. 저 별처럼, 나도 빛나는 존재가 되고 싶었다.

■ ◆

## 절규의 화가가 그려낸
## 인생의 프리즈Frieze

◆ ■

에드바르 뭉크Edvard Munch, 1863~1944의 작품 〈창가의 소녀〉는 사춘기 시절의 내 모습을 떠오르게 한다. 어두운 방, 흰 원피스를 입은 소녀가 달빛을 받으며 창가에 서 있다. 커튼을 간신히 부여잡고 창문에 기댄 뒷모습에선 애수와 슬픔이 묻어난다. 표정은 알 수 없지만 인물이 뿜어내는 푸르스름한 기운에선 분

명한 멜랑콜리의 정서가 충만하다. 외로움, 우울, 서글픔 같은 감정들. 소녀를 이토록 쓸쓸하게 만든 건 대체 무엇일까. 왜인지 그림 속 소녀에게선 내 모습이 겹쳐 보인다. 특별하지 않은 자신을 용납할 수 없어 괴로워했던, 그래서 스스로를 조금 미워하기도 했던 지난날의 나. 감정을 똑바로 마주하지 못하고 그저 회피하며 방황했던 내 어린 사춘기가 생각나서, 그렇게 한참을 그림 앞에서 머무르게 된다.

　　우리에겐 〈절규〉라는 작품으로 잘 알려진 노르웨이 출신의 표현주의 화가 에드바르 뭉크. 그의 그림은 왜 유독 우울하고 슬플까. 이는 그의 생애 전반에 드리웠던 불우한 그림자와 관련이 깊다. 불과 5세에 어머니를 여의게 된 뭉크는 13세가 되던 해에 누이마저 잃는다. 그의 또 다른 여동생은 일찍이 우울증 진단을 받아 정신병원 요양 중에 생을 마감했고, 이후 아버지와 남동생마저 먼저 세상을 떠난다. 이러한 일련의 사건들을 겪으며 뭉크는 정신병에 시달렸고 극심한 공허와 상실감에 빠진다. 사랑하는 이들이 자신보다 먼저 죽는 것을 그저 지켜볼 수밖에 없었던 마음을 과연 짐작이나 할 수 있을까. 한때 극단적인 생각을 하기도 했지만 이내 마음을 다잡는다. 오히려 자신의 인생 중 가장 격렬했던 순간들을 캔버스에 쏟아붓는다. 이것이 바로 《생의 프리즈》 연작, 삶과 사랑과 죽음이라는 삶의 단계를 띠 조각처럼 연결해 낸 화가의 역작이다.

　　연작을 통해 뭉크는 〈불안〉, 〈절망〉, 〈질투〉, 〈우울〉처럼

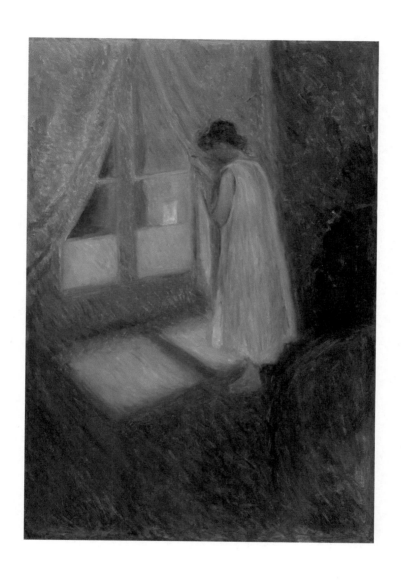

〈창가의 소녀〉, 1893,
캔버스에 유채, 96.5×65.4cm, 미국 시카고 아트 인스티튜트

부정적인 감정을 주제로 한 작품을 연이어 제작했다. 〈절규〉와 마찬가지로 불길한 주홍빛으로 회오리치는 배경 아래 창백한 낯빛의 사람들이 어두운 표정으로 서 있다. 초록색과 회색으로 그려진 그들의 모습은 마치 죽은 시체 같기도 하고 좀비처럼 보이기도 한다. 으스스하기도, 관점에 따라서는 쓸쓸하고 처절해 보이기도 하는 그림들이다.

사실 어릴 적엔 뭉크의 그림을 그다지 좋아하지 않았다. 화풍이 너무 무겁고 음침해서 별로라고 생각했는데 다시 찬찬히 살펴보니 새롭게 느껴지는 부분이 있었다. 이 화가는 불안과 절망과 질투와 우울의 진짜 모습이 무엇인지 그 질감과 색깔이 어떤 건지 정확히 안다는 인상을 받았달까. 한때 나 또한 비슷한 정서에 빠졌었다고, 캔버스를 물들인 멜랑콜리한 감정을 나 역시 미약하게나마 이해할 수 있다고 읊조리며 동질감을 느끼기도 했다.

물론 뭉크가 경험했던 비극에 비하면 나의 감정들은 얕고 사소하기 그지없다는 걸 잘 안다. 하지만 슬픔의 가장 낮은 바닥까지 내려갔다 올라온 이가 그려낸 처절한 속마음 같은 이 그림들은 분명한 위로의 힘을 가지고 있다. 너만 그 안에 잠겼던 게 아니라고, 나 또한 거친 감정의 소용돌이 속을 헤매곤 했다고 뭉크가 그림을 통해 말해주는 것 같기 때문이다. 그의 생애를 알고 나니 그림들이 이전처럼 불편하지만은 않았다. 그가 가엾다거나 애달픈 느낌도 아니었다. 솔직히 그가 대단하다는 생각을 했다. 삶의 어두운 이면에 잠식되어 망연자실

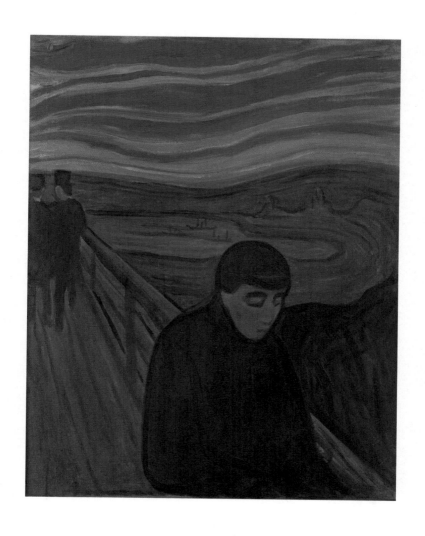

□
〈절망〉, 1894,
캔버스에 유채, 92×73cm, 노르웨이 뭉크 미술관

하지 않고, 오히려 담대히 마주하며 똑바로 직시한 실로 용감하고 성숙한 예술가였다고 뒤늦게 인정하게 되었다.

뭉크의 삶은 분명 눈부신 찬란함과는 거리가 멀었다. 빛한 점 들지 않는 캄캄한 흑야에 가까웠다. 그의 그림 또한 그랬다. '생의 프리즈'라지만 대부분의 작품은 인생의 다양한 지점중 가장 밑바닥 순간을 다뤘다. 부정할 수도 지울 수도 없는 생의 얼룩들을 그는 기꺼이 마주했고 붓으로 담담히 그려냈다. 내면의 깊고 눅눅하고 불쾌한 감정을 외면하지 않았고 있는 그대로 직면하며 그림으로 승화했다. 사람들은 뭉크의 실제 삶과 닮아 있는 그의 그림들을 한번 보면 잊을 수가 없었다. 누구나 한번쯤은 결핍과 그림자를 경험하기 마련이고, 그럴 땐 더 깊은어둠으로부터 위안을 얻기도 하니까. 뭉크가 노르웨이의 국민화가로 기억되는 이유는 바로 여기에 있는지도 모른다.

## 반짝거리지 않는 나도
## 사랑하는 법

아름답게 빛나지 않는 그의 그림은 되레 역설적으로 용기를준다. 반짝거리지 않아도 괜찮다고, 보잘것없어 보이는 삶이나 내면의 부정적인 감정들을 있는 그대로 직시해 보라고, 그리고 결핍을 들여다보고 인정해 보라고 말해주는 듯하다. 그

가 옳을지도 모른다. 내가 지극히 평범하고, 반짝이지 않는 사람일 수도 있다는 걸 받아들여야 한다. 그로 인해 자주 두렵고 때론 남들과 비교하면서 낙담하고 무너질지도 모르지만 그래도 괜찮다고, 어쩔 수 없는 것 아니겠냐고 담담하게 인정해야 한다. 그것 또한 내 생의 프리즈 중 한 단면이니까. 나의 윤곽이 희미하다고 느낄 때마다 그렇게 속으로 되뇌곤 한다.

불안과 절망과 비교의식에 쉽게 빠지는 사람이란 걸 인정하자 비로소 작은 해방감이 찾아왔다. 나의 평범함을 시인하고 나니 궂은 마음에 햇살이 비췄고 '난 왜 또 이러고 있나' 하는 자기연민도 줄었다. 내가 남들보다 뭐가 낫고 부족한가보단, 나란 사람이 무얼 즐거워하는지를 찾아봤다. 햇볕 잘 드는 카페에 앉아 하루 종일 수다 떠는 것과 밤에 홀로 산책하며 별을 관찰하는 것, 갓 구운 빵을 진한 커피와 함께 한입에 먹는 것과 그 빵을 정성껏 포장해서 좋아하는 이들에게 선물하는 것, 조그만 꽃잎 몇 장을 책 속에 끼워놓고 말리는 것과 우연히 다시 그 책을 펼쳤을 때 발견하는 것. 난 그런 것에서 소소한 생기를 얻는 사람임을 발견해 갔다. 그러다 보니 다른 사람과 비교하는 습관을 까먹기도 하고 특별할 게 없는 내 삶이 얼마간은 특별해 보이기도 했다.

그럼에도 난 여전히 이따금씩 사춘기 소녀로 돌아가곤 한다. 반짝이지 않는 스스로를 거울 앞에서 또다시 발견하며 시무룩한 감정에 재차 빠지기도 한다. 하긴 사십춘기, 오십춘기라는 단어가 있는 걸 보면 사춘기를 완벽하게 졸업하기란 불

〈태양〉, 1911,
캔버스에 유채, 455×780cm, 노르웨이 오슬로 대학

가능한 일인지도 모르겠다. 다만 또 한 번 질풍노도의 시기를 맞닥트려도 그 안을 걷는 것을 이전만큼 두려워하지 않을 자신은 있다. 금방 빠져나올 수 있는 나만의 요령도 생겼다. 내가 어떤 사람인지 인정하고 찾고 기억하기. 그러다 보면 반짝이지 않는 나도 조금은 사랑할 수 있게 될 거라고, 낙관한다.

　　뭉크는 "난 평생 바닥없는 구덩이 옆을 걸으며 돌에서 돌로 뛰어다녔다. 가끔은 좁은 길을 벗어나 소용돌이치는 삶의 주류에 합류하려고 했지만, 항상 가차 없이 구렁텅이의 가장자리로 끌려가는 나를 발견했다"라고 말한다. 그러면서도 "마침내 심연에 빠지는 그날까지 난 그곳을 걸을 것"이라고 고백한다. 벗어날 수 없는 삶의 굴레와 결핍을 인정하고 기꺼이 감당하겠다는 결연한 의지가 드러나는 대목이다. 빛나지 않는 자신을 받아들이고 순순히 심연으로 걸어 들어간 화가 뭉크. 그가 그려낸 인생의 프리즈는 결코 아름답지만은 않았다. 처절하고 처연한 부분도 존재했지만 아이러니하게도 그렇기에 오히려 몇 십 년이 지난 지금까지 화려한 스포트라이트를 받고 있다. 그의 삶을 보며 일말의 용기를 얻는다. 나 역시 내 인생의 프리즈에 얼룩이 묻게 되더라도 영롱하지 않다는 걸 깨닫게 되더라도, 이제는 제법 괜찮을 것 같다.

# 내 취향도
# 확장판이 될 수 있을까?

펠릭스 발로통
*Félix Édouard Vallotton*

———— )×( ————

1865~1925
스위스와 프랑스에서 활동한 화가,
판화 제작자로서 현대 목판화 발전에 크게 기여했지만,
여기에만 국한되지 않고
다양한 사조와 화풍을 시도한 만능 재주꾼.

최근 만난 친한 동생은 요즘 자신이 무얼 좋아하는지 모르겠어서 고민이라고 털어놓았다. 그래서 수영, 꽃꽂이, 그림 클래스 등 다양한 취미에 도전하고 있다고 했다. 자신이 어떤 사람이고 뭘 좋아하는지, 무얼 하며 쉬고 성장하고 즐거워하는지 찾는 게 가장 큰 관심사라고 덧붙였다. 그녀를 보니 '좋아서 하는 일'을 찾아 분투했던 지난 내 모습이 떠올랐다. 아마도 우린 비슷한 시기에 비슷한 고민을 하게 되는 것 같다. 겉보기엔 단순히 취미에 관한 질문 같지만 사실은 한 사람의 정체성, '고유한 색깔'과 관련된 문제라는 생각이 들었다.

최근 보게 된 영화 〈타인의 취향〉에도 비슷한 고민을 가진 인물이 등장한다. 주인공 카스텔라는 문화생활과는 거리가 먼 인물이다. 영화나 공연을 보러 다니거나 구태여 예술을 가까이하지 않는다. 그러던 그는 어느 날 조카가 등장하는 연극을 보러 갔다가 클라라라는 배우의 연기에 뜻밖의 감동을 받는다. 이후 그녀에게 호감이 생긴 카스텔라는 그녀와 가까워지기 위해 문외한이던 예술에 관심을 갖기 시작한다. 화가의 그림을 사거나 시를 써보기도 하고 그녀의 예술인 친구들과 어울리며 점차 자신의 취향을 찾아나간다. 애초에 카스텔라가 클라라에게 끌렸던 이유는 그녀가 취향이 분명한 사람이었기 때문이다. 클라라와의 만남 이후 평생 자신이 무얼 좋아하는지 알지 못하고 알려고 하지도 않았던 카스텔라는 그렇게 조금씩 자신의 은밀한 기호를 찾아가고 자기만의 관심사와 색깔을 발견해 간다.

영화 속 카스텔라와 동생의 모습은 결코 낯설지만은 않았다. 나 역시 카스텔라처럼 인생의 색깔이 선명한 사람들이 무척 빛나 보였고, 그렇지 못한 내 모습에 불안했기 때문이다. 그럴 때면 나만의 색을 찾고자 더 열심을 냈다. 배우고 싶은 수업을 찾아다니고, 독서와 글쓰기 모임에 나가고, 무작정 캔버스와 물감을 꺼내 들고 그림을 그리다가 프랑스어를 공부하겠다며 학원가를 서성거렸다.

지금 하는 일만으로도 충분하지 않느냐는 주변 사람들의 일리 있는 조언에도 '나만의 취향 찾기'는 계속되었다. 그건 '나'를 설명해 주는 무언가를 탐색하는 여정과도 같았다. 한편으론 여기저기 찔러만 보다가 끝나버릴까 염려했다. 시간과 금전과 에너지를 들여 추구했던 도전과 배움의 스펙트럼이 한곳으로 수렴되지 못하면 어쩌나 하는 현실적인 고민이 고개를 들기도 했다. '나' 탐색 여정의 결과가 확장판이 되지 못한 '체험판 게임'으로 끝나버릴까 봐 나는 못내 두려웠다.

예술가의 취향 탐구 생활,
펠릭스 발로통

자, 무엇을 먼저 보아야 할까? 우선 화면에 보이는 것은 노란 밀짚모자를 쓴 소녀. 애타게 팔을 뻗고 달려가는 뒷모습을 따

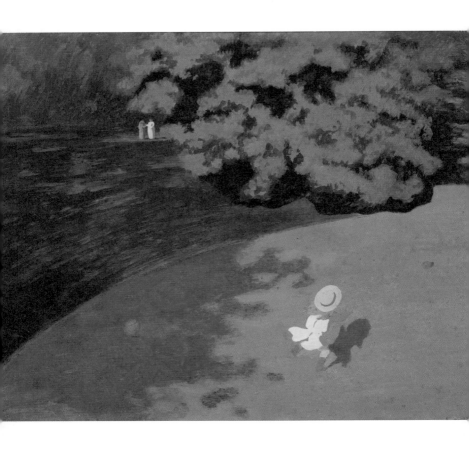

□
〈공(공을 쫓는 아이)〉, 1899,
캔버스에 유채, 48 × 61cm, 프랑스 오르세 미술관

라 오른쪽으로 시선을 돌려 보면 조금 앞에 데구루루 굴러가는 빨간 공이 있다. 아마도 저 공을 잡으려는 거겠지. 그런 여자아이를 뒤쫓는 듯 넘실거리는 짙은 그림자는 지금이라도 막 소녀를 덮칠 것만 같다. 뭉게구름 또는 먹구름의 그림자일까? 그나저나 그림이라는 걸 알면서도 빨간 공이 캔버스 너머로 사라져 버려 소녀가 찾지 못하면 어쩌지 하고 자꾸만 조바심이 난다. 그런 심정을 아는지 모르는지 소녀의 보호자처럼 보이는 두 여인은 저 멀리서 담소를 나누기에 바쁘다. 늪인지 풀숲인지 모를 녹음에 둘러싸인 모습이 마치 소녀가 있는 장소와는 분리된 이질적인 공간처럼 느껴진다.

참 이상한 그림이다. 이 그림을 보면 잊고 있던 유년시절을 내려다보는 듯한 묘한 기분이 들기도 하고, 걸어 다니는 토끼를 쫓아 이상한 나라로 떨어져 버린 앨리스가 연상되면서 상상 속 모험에 빠지기도 한다. 재밌는 것은, 왼쪽 그림자 속을 잘 살펴보면 소녀에겐 사실 여분의 공이 하나 더 있다는 점이다. 하지만 소녀는 자신의 손을 벗어난 빨간 공을 뒤쫓고만 싶다. 보고 있자면, 현재 갖지 못한 무언가에 눈독 들이며 새로운 것을 좇아 갈팡질팡하는 내 모습이 자꾸만 오버랩된다.

이 그림을 그린 펠릭스 발로통 Félix Édouard Vallotton,1865~1925은 스위스 로잔 출신으로 스위스와 프랑스에서 활동한 화가다. 그는 재능 있는 판화 제작자로서 현대 목판화의 발전에 크게 기여한 것으로 유명하지만, 여기에만 국한되지 않고 다

양한 사조와 화풍을 시도한 만능 재주꾼이었다. 대학에서 고전을 전공한 발로통은 파리로 건너가 줄리앙 아카데미에서 학업을 이어갔다. 루브르 박물관에서 홀바인, 뒤러, 앵그르의 작품들을 연구하며 많은 시간을 보냈고 이는 사실주의 초상화가로서의 시작에 큰 영향을 미친다. 이 시기의 작품들을 보면 그의 특징인 섬세한 정밀 묘사, 세심한 붓터치를 쉽게 관찰할 수 있다. 하지만 1890년대부터는 목판화로 주 장르를 바꾼다. 자신의 장기인 '자세하고 세밀하게 그리기'를 잘 살린 그의 세련되고 모던한 목판화는 유럽 전역과 미국에까지 큰 사랑을 받았고 이내 '목판화의 르네상스', '그래픽 아티스트의 선두주자'와 같은 명성을 가져다준다.

목판화가로서의 평판을 이어나가 싶었으나 발로통은 여기서 멈추지 않고 또 새로운 도전을 시도한다. 고갱의 영향을 받아 피에르 보나르, 에두아르 뷔야르 등 젊은 예술가들이 결성한 '나비파'의 일원이 된 그는 굵은 윤곽선이 강조된 단순하고 강렬한 표현, 장식적이고 풍부한 색채 사용을 골자로 하는 나비파의 철학을 공유하되, 이를 자신만의 단순하고 절제된 양식으로 그려내어 독자적인 스타일을 만들어간다. 그리고 1899년, 명망 있는 화상 가문인 베른하임 가(家) 미망인과의 결혼으로 경제적인 여유가 생기자 이제는 목판화보다 유화 작품 제작에 몰두한다.

발로통은 60세의 나이로 세상을 떠날 때까지 꾸준한 예술 활동으로 1,700점이 넘는 회화와 200여 점의 드로잉을

〈거짓말〉, 1897∼1898,
목판화, 25.4×32.3cm, 스위스 제네바 예술 역사 박물관

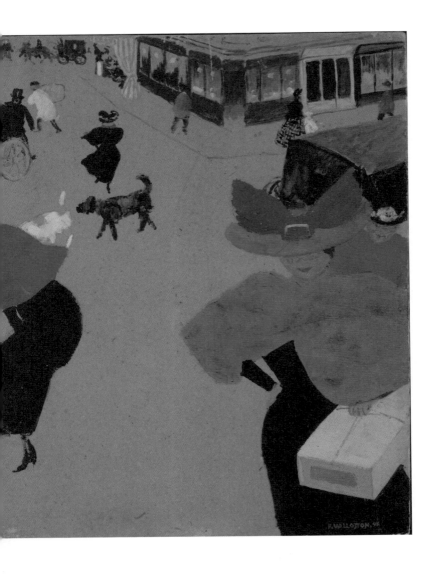

〈파리의 거리 풍경〉, 1897,
구아슈와 오일, 35.9 × 29.5cm, 미국 메트로폴리탄 미술관

남겼다. 그는 목판화를 비롯해 초상화와 정물화 등 다양한 장르와 파리 전경, 풍경화, 인테리어, 누드화, 남녀 간의 만남과 같은 굉장히 광범위한 주제를 다루었다. 한편으론 미술 비평과 문학 집필에도 열정과 재주가 있어 여덟 편의 희곡과 자서전, 세 편의 소설까지 남기기도 했다. 그러니 이쯤 되면 가히 '예술계의 팔방미인'이라 불러도 무방하지 않을까.

## 취향은 어떻게
## 삶을 확장시킬까

'팔방미인'이란 단어를 사전에서 찾아보다가 꽤 재미있는 점을 발견했다. 우리가 일반적으로 알고 있는 "여러 방면에 능통한 사람을 비유적으로 이르는 말"이라는 뜻 외에 "한 가지 일에 정통하지 못하고 온갖 일에 조금씩 손대는 사람을 놀림조로 이르는 말"이라는 의미도 있었다. 상반된 두 가지 정의 사이에서 난 이 단어를 무어라 정의 내려야 할지 한참을 망설였다.

　　다른 건 몰라도 발로통은 팔방미인이 맞다. 혹자는 그를 일컬어 '여기저기 조금씩 찔러보다 애매하게 재능을 썩힌 팔방미인'으로 치부할 수도 있겠다. 하지만 다르게 본다면 그는 '자기만의 색깔을 찾아 두루 도전하며 다방면에서 성과를 낸 팔방미인'이기도 하다. 하나의 장르에만 국한되지 않고 여

러 분야를 넘나들며 자신의 예술세계를 확장했던, 그리하여 무지갯빛 성취를 일궈낸 스펙트럼이 뚜렷한 화가니까 말이다.

저 팔방미인 화가도 한때는 그러한 경험들의 결괏값이 한 곳으로 수렴되지 못할까 봐 나처럼 고민하지 않았을까. 이것저것 배우고 도전하다가도 문득 '내 취향도 확장판이 될 수 있을까' 하는 걱정으로 밤을 지새운 적은 없었을까. 발로통이 "여러 방면에 능통한 사람"이라면 나는 "한 가지 일에 정통하지 못하고 온갖 일에 조금씩 손대는" 팔방미인 쪽에 한참 가깝다. 하지만 그 가운데서도 얻은 것이 있다면, 다양하게 시도하며 겪었던 많은 시행착오 덕분에 스스로가 어떤 사람인지 구체화할 수 있었다는 점이다.

지금의 나는 내가 어떻게 살 때 가장 즐겁고 행복한지 안다. 나는 새로운 것을 경험하고 배우면서 생동감을 얻는 사람이다. 그림을 보는 걸 좋아하고, 좋든 싫든 결국 글 쓰는 삶을 지향하며, 예술이 건네는 말을 통해 일상을 채우고 삶을 살아갈 실마리를 얻는다. 때론 혼자만의 상념에 빠지는 걸 즐기기도 하지만 주로 사람 대 사람으로 대화하고 소통하면서 살아갈 힘과 용기를 얻는 사람이기도 하다. 이러한 깨달음은 막대한 돈을 주고도 살 수 없는, 몸소 깨우치며 얻은 것이라 아주 값지고 귀하다. 별게 아닌 것 같아도 자신에 대한 포트폴리오가 있어서 스스로를 이해하며 사는 사람과 그렇지 않은 사람의 차이는 크다고 믿는다.

　　이제 와서 생각해 보면 고유한 취향을 찾기 위해 고군분투했던 그 순간들이 실로 소중했음을 인정하게 된다. 다양한 경험을 통해 '나'라는 존재를 알아가고 만들어가는 체험판 시기가 없었다면 분명 지금의 내 모습은 희미한 상태일 거다. 그러니 너무 조급할 필요는 없지 않을까. 발로통의 그림 속 소녀처럼 '취향'이라는 공을 하나씩 하나씩 수집해 나가면 된다. 그러다 보면 가장 좋고 익숙한 공도 생길 거고, 처음엔 그럴싸해 보였지만 알고 보니 나와 맞지 않는 공도 있을 테니. 그렇게 조금씩 내게 어울리고 애착이 가는 것들을 팔레트에 모아간다면 어느새 고유한 색깔을 발견하는 날도 오겠지. 그러니 체험판 인생이라도 괜찮다고, 감히 말해도 될 일이다.

# '인생 노잼 증후군', 삶이 권태로우십니까?

## 요하네스 페르메이르
### Johannes Vermeer

>)•(<

1632~1675
네덜란드의 '고요의 화가'
뻔하고 권태로울 법한 일상의 평범한 장면들을
자신만의 변주로 예술의 경지로 끌어올려
묘사해 낸 예술가.

　　영화 〈우리도 사랑일까〉는 제목만 봐선 흔한 로맨스 영화 같지만 실은 삶에서 누구나 한번쯤은 느끼게 되는 감정, 매너리즘에 대해 말해주는 작품이다. 영화는 주인공 마고의 평범한 하루를 비추며 시작한다. 첫 장면에서 그녀는 파이를 굽기 위해 반죽을 파이 틀에 붓고 오븐에 넣는다. 익숙한 동작의 마고 곁에는 남편 루가 있다. 결혼 5년 차인 이들은 주방에서 각자의 할 일을 한다. 대화는 많지 않지만 서로를 잘 알고 있기에 익숙하고 편안한, 약간 타성에 젖은 것처럼 느껴지기도 하는 여느 평범한 부부의 모습이다. 한편 프리랜서 작가인 주인공은 취재차 떠난 여행에서 대니얼이라는 남자와 마주친다. 알고 보니 같은 동네 주민인 낯선 남자에게 그녀는 호기심을 느끼고, 우연 같은 만남이 반복되면서 마고는 전에 없던 짜릿함과 설렘을 느낀다. 결국 아내의 마음을 알아챈 남편 루는 그녀를 보내주고 그렇게 마고는 떠난다.

　　여기에서 극이 끝났다면 아마 진부한 불륜 스토리 정도에 그쳤을지 모른다. 하지만 영화는 마고가 떠난 뒤를 조금 더 조명한다. 대니얼을 따라간 마고의 삶에는 생기가 되살아난다. 잊고 지냈던 두근거림, 로맨틱한 기분에 얼마나 빠져 지냈을까. 시간이 흐르고 격정적인 감정들이 잠잠해지자 그녀의 일상은 다시금 원래대로 돌아가고 만다. 이 영화의 정수라 할 수 있는 마지막 부분에서 카메라는 대니얼 곁에서 마고가 말없이 파이를 굽는 모습을 비춘다. 맨 처음 장면과 똑같이 반죽을 하고 파이 틀을 오븐에 넣고 파이가 완성되기를 기다리는

그녀의 표정과 동작은 익숙하면서도 단조로워 보인다. 그리고 다음 장면에서 혼자 놀이기구를 타며 감출 수 없는 공허함과 허탈한 미소를 짓는 주인공의 얼굴을 담으며 막을 내린다.

영화는 불꽃같이 타오르는 열정 이후의 삶, 한 김 식고 난 뒤의 권태로운 일상에 주목한다. 이것은 비단 연애나 사랑의 영역에만 국한되는 것은 아닐 것이다. 삶에서 누구나 이런 비슷한 감정과 시기를 겪기 마련이다. 한때 열광했던 무언가가 문득 시들해지는 경험, 그러니까 예컨대 언젠가 혹해서 샀던 물건이 왜인지 싫증이 나고, 고군분투 취업기와 다사다난했던 직장 적응기 끝에 일이 손에 제법 익어갈 때쯤 슬럼프에 빠져버리는 자기 자신을 발견하는 순간들 말이다. 나 역시 이를 종종 겪어왔음을 인정해야겠다. 이름하여 '인생 노잼 시기'. 특별한 이유 없이 인생이 재미없게 느껴지고 무기력해지는 시기 말이다. 어제가 오늘 같고 내일도 지금까지와 비슷하겠지 싶어 흥미가 사그라드는 순간은 때때로, 아니 생각보다 자주 우리 삶에 출몰한다.

고요의 화가는
어떻게 똑같은 일상을 새롭게 변주했을까

'인생 노잼 시기'에 정체되어 버리면, 자꾸만 바깥에서 무언가

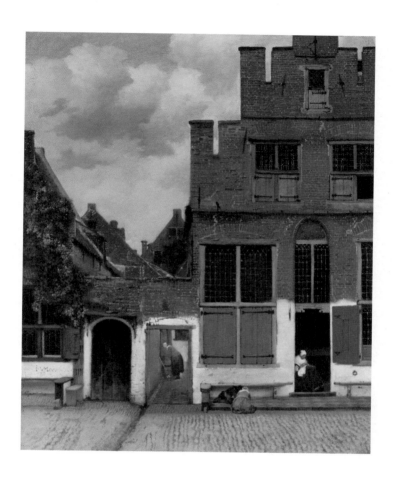

를 찾아 메우고 싶어진다. 이걸 사면 뭔가 달라지지 않을까, 저걸 시도해 보면 뭔가 색다를 거야. 마치 회전목마에 앉아 건너편 롤러코스터의 스릴을 기대하는 어린아이처럼, 꼭 인생이 매일매일 이벤트로 가득할 필요가 전혀 없다는 걸 알면서도. 자꾸만 그런 생각들로 가슴이 답답해질 때 떠올리는 화가가 있다. 네덜란드의 '고요의 화가' 요하네스 페르메이르Johannes Vermeer, 1632~1675다.

요하네스 페르메이르는 베일에 싸인 화가다. 그는 네덜란드 델프트에서 미술품을 거래하며 여관을 운영하던 중산층 노동자 가정에서 태어났다. 여관을 물려받아 화가와 미술상을 겸했고 20대 초반엔 부유한 가톨릭 집안의 여성 카타리나와 결혼해 열다섯 명의 자녀를 낳았다.(그중 넷은 일찍 세상을 떠났다.) 넉넉지 않은 형편에 많은 자녀를 부양해야 했기에 여관을 운영하며 틈틈이 그림을 그렸지만 작업 속도가 워낙 느린 탓에 1년에 2~3점 정도를 완성할 뿐이었다. 당연히 수입은 턱없이 부족했고 평생 가난에 시달렸지만 실력만큼은 델프트 지역에서 꽤 인정받았다. 때문에 화가 무역 협회에서는 그의 재능을 높이 사 따로 회비를 받지 않기도 했다.

〈진주 귀걸이를 한 소녀〉가 그의 대표작이지만, 사실 페르메이르는 네덜란드의 평범한 집 안 풍경을 묘사하는 그림을 주로 그렸다. 그의 그림 속에는 한두 명의 인물이 등장한다. 그들은 우유를 따르거나, 창가에 서서 편지를 읽거나 쓰고, 악

기를 연주하거나 레이스를 짜는 등 무언가에 몰입 중이다. 얼핏 평범해 보이는 고리타분한 장면이건만 그림에는 이상하게도 시적인 우아함이 흐른다. 여기엔 화가 나름의 섬세한 고심이 숨겨져 있다. 페르메이르는 '빛과 색'을 굉장히 잘 쓰는 화가였다. 그의 작품 대부분에선 왼쪽 창을 통해 들어오는 빛이 은은하게 실내를 비춘다. 자연광이 부여하는 잔잔한 명암은 그림에 고요한 정취를 불러일으킨다. 여기에 파랑과 노랑의 색깔 대비, 따뜻하면서도 차분한 안료들과 빛의 조화를 활용하여 단순한 일상의 단면 속 서정성을 극도로 끌어올리고 있다.

그는 자신의 여관방 두 개를 비워 개인 작업실로 사용했다. 경제적 여유가 없었기에 자녀나 지인들을 줄곧 모델로 세웠다. 하지만 똑같은 방, 유사한 인물과 엇비슷한 장면이 재차 등장한다면 자칫 심심하게 여겨질 터. 페르메이르도 이 점을 의식했던 걸까. 벽면의 그림이나 커튼을 바꾸고 소품과 식탁보의 종류와 위치에 변화를 주는 등 나름의 변주를 꾀한다. 그림을 찬찬히 살펴보면 그가 얼마나 구성과 디테일에 신경을 써서 작품을 제작했는지를 실감할 수 있다. 그림끼리 비슷해서 지루하다고 느낄 새도 없이 고요한 아름다움에 젖게 되는 건 이와 같은 이유에서일 것이다.

페르메이르는 반복적인 일상을 새롭게 변주할 줄 아는 화가였다. 매일 보는 델프트의 풍경도, 여느 중산층의 평범한 생활 모습도 그의 캔버스 위에선 다채롭게 수놓였다. 익숙함은 단점이 아닌 강점으로 작용했다. 자주 들여다봐서 어쩌면

〈우유 따르는 여인〉,
1660, 캔버스에 유채,
45.5×41cm,
네덜란드
암스테르담
국립미술관

〈열린 창가에서
편지를 읽는 여인〉,
1657~1659,
캔버스에 유채,
83×64.5cm,
독일 드레스덴
고전거장미술관

뻔하고 권태로울 법한 장면들은 그의 손끝에서 예술의 경지로 끌어올려졌다. 어떻게 그럴 수 있었을까. 똑같은 하루하루가 지겹다거나 색다른 것에 도전하고픈 예술가로서의 야망은 없었을까. 나는 이 점이 경이롭게 느껴진다.

## 평온함과 권태는
## 한 끗 차이

페르메이르는 그가 나고 자란 델프트를 평생 떠난 적이 없다. 작품들의 배경도 델프트의 풍경과 그가 소유한 여관 내부에 국한된다. 델프트에선 나름 명성이 높았지만 이외 도시에선 무명에 가까웠고, 사후에 그에 대한 연구가 이뤄지며 뒤늦게 재조명된 화가다. 생전에 그의 삶은 매우 단조로웠다. 고향에서 여관을 운영하며 미술 거래상과 길드장으로 활동했지만 파산의 위기에 항상 시달렸고 평생토록 고작 30여 점의 그림을 남겼을 뿐이다. 하지만 그의 그림에선 매너리즘이나 그늘진 메마름을 찾기 힘들다. 페르메이르의 그림들은 가만히, 제자리에서 고고히 빛난다. 반복되는 평온한 하루의 온기를 누리지 못한 채 얼굴에 '인생 노잼'을 써 붙이며 파이를 굽던 영화 속 주인공이나 나와는 사뭇 다른 모습으로 말이다.

〈우리도 사랑일까〉에는 이런 대사가 나온다. "가끔 새

로운 것에 혹해. 새것들은 반짝이니까. 그런데 새것도 결국 헌것이 돼." "맞아요. 새것도 바래요. 헌것도 처음에는 새거였죠." 영화에서 주인공은 일상의 따분함에서 벗어나 새로운 삶을 찾아 떠났다. 그곳엔 짜릿함과 활력이 가득할 거라고 기대했다. 하지만 그 끝에 마주한 건 또다시 권태였다. 그녀는 미처 알지 못했다. 새것도 시간이 지나고 익숙해지면 결국은 헌것이 된다는 것을. 눈앞의 삶에서 남루하고 낡아빠져 보이는 것들도 한때는 반짝이는 새것이었음을. 그런 측면에서 페르메이르는 달랐다. 그는 헌것도 새것처럼 바라보고 그려내는 재주가 있는 화가였다. 매일 보는 똑같은 일상도 그의 붓끝에서는 반짝이는 예술 작품으로 재탄생했다. 결국 정작 빛바랜 것은 '상황'이 아닌 이를 바라보는 '시선'이었던 거다.

　　일상이 쳇바퀴처럼 여겨져도 때론 묵묵히 감당해야 할 순간이 있기도 하거니와, 매번 새로운 무언가로 대체하는 것에는 결국 한계가 있다. 영화 속 또 다른 대사처럼 "인생엔 당연히 빈틈이 있기 마련"이고, "그걸 미친놈처럼 일일이 다 메울 순" 없는 노릇이다. 눈앞의 시들해 보이는 현실도 한때는 '새것'이었고, 저 멀리 그럴싸해 보이는 것을 손아귀에 쥐어봐도 언젠간 시시하고 허무한 '헌것'으로 변모해 버릴 것이다. 그 빈틈을 매번 채우려는 시도는 결코 근본적인 문제를 해결하지 못한다. 그러니 이제는 인정해야 한다. 평온함과 권태는 겨우 한 끗 차이에 불과하고, 우리가 빈틈이라 느끼는 것의 실체는 지극

히 평범해서 오히려 아름다운 일상을 올바로 직시하지 못하는 뿌옇고 먼지 낀 자신의 렌즈라는 사실을 말이다.

물론 이러한 깨달음을 얻었다고 해서 내 삶에 권태가 또다시 튀어나오지 않으리라 장담할 순 없다. 새로움을 찾아 나서는 게 디폴트 값인 나란 인간은 어느 날 불쑥 일상을 따분하게 여길지도 모른다. 그게 난 여전히 두렵다. 그러니 계속해서 상기해야 한다. 익숙함은 나쁘거나 시시한 게 아니라는 것을. 거기엔 한때 내가 쏟았던 첫 애정과 세월, 품이 담겨 있다는 것을. 그걸 소중히 여기고 살아간다면 내 인생의 마지막 장면은 영화의 결말과는 다르지 않을까. 페르메이르의 그림 속 인물들처럼, 그렇게 똑같은 하루하루 가운데서도 경탄하는 표정을 지으며 일상을 유영할 수 있지 않을까.

# 내 삶은 넘치거나,
# 모자라거나, 알맞거나?

## 피에트 몬드리안
### Piet Mondrian

><·<

1872~1944
단순성과 추상성만으로
자신만의 미적 세계와 질서를 구축한 화가,
그의 그림은 '신조형주의'라 불리며
몬드리안만의 독보적인 화풍으로
자리매김하게 된다.

책 《소식주의자》, 《절제의 성공학》의 저자이자 일본의 대(大)관상가 미즈노 남보쿠에게는 흥미로운 인생 비화가 있다. 미즈노 남보쿠의 유년시절은 불우했다. 일찍이 부모를 잃고 10세 때 이미 술을 배웠으며 도박과 싸움으로 얼룩진 삶을 살았던 그는 결국 18세가 되던 해엔 감옥에 가게 된다. 그곳에서 만난 사람들은 뭔가 달랐다. 눈, 코, 입이 똑같이 달렸는데도 어딘가 어두운 기운을 풍기는 게 아닌가. 그들처럼 살 수는 없다고 생각한 남보쿠는 출소하자마자 관상가를 찾아가고 거기서 충격적인 얘기를 듣게 된다. "당신의 상을 보아 하니 1년 안에 죽게 생겼군요."

덜컥 겁이 난 남보쿠는 운명을 피하고자 절을 찾는다. 방도를 묻는 그에게 주지스님은 "앞으로 1년간 보리와 흰 콩만 먹으며 절제된 삶을 살아보시오"라고 조언한다. 아니, 마늘과 쑥만 먹고 인간이 된 웅녀도 아니고 1년 동안 '보리와 콩'만 먹으라니. 난감했지만 생사의 기로에 선 그에게 이것은 선택의 문제가 아니었다. 그길로 단박에 술을 끊고 오직 보리와 흰 콩으로 배를 채우며 꼬박 한 해를 보낸 남보쿠는 다시 관상가를 찾는다. 오랜만에 그와 마주한 관상가는 까무러치게 놀란다. "아니, 인상이 완전히 바뀌었군요! 도대체 그간 무슨 일이 있었던 겁니까?" 간소한 삶이 자신의 관상과 운명을 바꿨음을 깨달은 남보쿠는 그때부터 인간의 관상을 연구하는 삶을 살기로 마음먹는다.

이후 남보쿠는 3년간 이발사로 다양한 손님들을 대하

며 두상과 얼굴을 관찰했고, 그 뒤 3년은 목욕탕에서 사람의 체구를, 마지막 3년 동안은 화장터에서 일하며 죽은 이들의 뼈와 골격을 공부한다. 그러면서 성공한 사람과 고달픈 삶을 사는 사람의 관상을 궁리하고, 절제와 식습관이 운명과 성공에 미치는 영향과 이치에 통달하여 마침내 일본 최고의 관상가 자리에 오르고야 만다.

말년에 3천 명이 넘는 제자들이 그를 따랐으며 여러 채의 가옥과 막대한 부를 쌓았던 미즈노 남보쿠. 국가로부터 '대일본'이라는 정상급 칭호를 받기까지 했건만 그는 결코 호의호식하지 않고 하루하루 보리 한 홉과 채소 한 가지로 검소하게 식사하며 장수의 삶을 살았다. 그리고 몇 세기가 지난 지금까지도 그의 절제론은 '미니멀리즘의 고전'이라 불리며 뭇사람들에게 잔잔한 공감을 불러일으키는 중이다.

빼라, 제하라, 덜어내라!
몬드리안의 《나무》 연작

미술사에서 미즈노 남보쿠와 같은 인물을 꼽으라면 누굴 떠올릴 수 있을까. #절제 #미니멀리즘이란 키워드가 잘 어울리는 화가는 아무래도 피에트 몬드리안Piet Mondrian, 1872~1944이 아닐까 싶다. 그의 대표작 〈빨강, 파랑과 노랑의 구성Ⅱ〉는 이러한

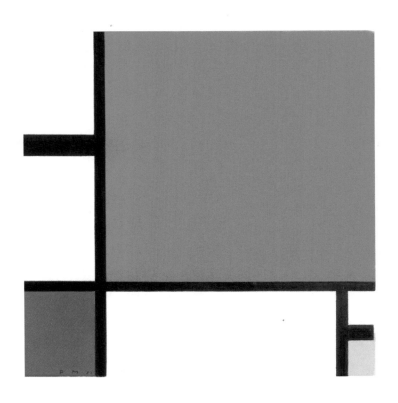

□<br>〈빨강, 파랑과 노랑의 구성 II〉, 1930,<br>캔버스에 유채, 59.5×59.5cm, 베오그라드 세르비아 국립박물관

면모가 단연 돋보인다.

작품은 무척 심플하다. 보이는 건 빨강과 파랑과 노랑, 검은 선과 흰색 면, 그리고 가로줄과 세로줄 몇 개. 몬드리안을 대표하는 몇 가지 요소들이 전부다. 컴퓨터 그림판에서 클릭 몇 번으로 색깔 네모 몇 개 입력한 것 같은데 이런 게 그림이라니, 조금 당황스럽다. 실력이 부족해서는 아닐 테고, 몬드리안은 왜 이렇게 단순히 몇 개의 색과 선으로 화면을 구성한 걸까. 사실 그가 이렇게 그림을 그리게 된 데에는 이유가 따로 있다.

몬드리안의 초기 작품들은 놀랍게도 무척이나 사실적이다. 네덜란드 출신답게 풍차가 있는 자연이나 목가적인 풍경화를 자주 그렸으며, 세밀한 꽃 그림을 수십 장 남기기도 했다. 한때 야수파와 신인상주의에 영감을 받아 색채 대비가 강렬한 작품에 심취한 적도 있었다. 그러나 곧 몬드리안은 신지학에 빠져든다. 신지학, 즉 사물의 본질에 파고드는 학문에 매료된 그는 그림 또한 대상의 본질을 포착해야 한다는 신념을 갖기에 이른다. 이 무렵에 제작된 《나무》 연작은 몬드리안의 화풍 변화를 여실히 보여준다.

빨강, 파랑, 노랑의 삼원색이야말로 세상을 이루는 가장 근본적인 색이라 생각한 몬드리안은 이 세 가지 색깔만으로 작품을 제작해 보기로 한다. 《나무》 시리즈의 첫 작품인 〈붉은 나무〉에서는 이러한 시도가 두드러진다. 머리를 풀어 헤친 것처럼 가지를 잔뜩 늘어뜨린 붉은색 나무, 이와 대비되는 푸른 하늘과 노란빛의 대지. 비교적 나무의 모습과 색채가 뚜렷한 이

□
〈붉은 나무〉, 1908~1910,
캔버스에 유채, 70×99cm, 네덜란드 헤이그 시립현대미술관

□
〈회색 나무〉, 1911,
캔버스에 유채, 79.7×109.1cm, 네덜란드 헤이그 시립현대미술관

작품 다음에 그려진 〈회색 나무〉에서는 색이 빠지고 형태가 보다 단순해진다. 검은색, 흰색, 회색과 같은 무채색과 거친 선만을 활용하여 나무를 추상화하려는 느낌이랄까.

이어서 제작된 〈꽃 피는 사과나무〉를 마주하면 이젠 다소 당혹감마저 생긴다. 이게 어딜 봐서 나무인가. 꽃이 핀 사과나무를 그렸다는데 꽃은 어디 있으며 사과는 누가 따 먹기라도 한 건지 비슷한 모양조차 찾기가 어렵다. 오직 가느다란 몇 가닥의 선에서 줄기와 나뭇가지의 흔적을 유추할 뿐이다. 이 작품 이후로 더 이상 제목에 '나무'라는 단어는 등장하지 않는다. 〈구성 10〉, 〈구성 11〉로 이어지는 그의 작품 세계에서 형태는 점차 사라지고 가로선과 세로선의 군더더기 없는 절제미가 전면에 대두된다. 우리가 인지하는 대상, 그러니까 세상 만물과 사물들을 오롯이 '색과 선, 면'만으로 구현해 내겠다는 화가의 포부와 자신감이 느껴지는 지점이다.

그렇게 몬드리안은 사물을 겹겹이 둘러싸고 있는 것들을 계속해서 빼고, 제거하고, 덜어낸다. 이 과정을 거듭하며 단순성과 추상성만으로 자신만의 미적 세계와 질서를 구축해 가기에 이른다. 그리고 이는 '신조형주의'라 불리며 몬드리안만의 독보적인 화풍으로 자리매김하게 된다.

□
〈꽃 피는 사과나무〉, 1912,
캔버스에 유채, 78.5×107.5cm, 네덜란드 헤이그 시립현대미술관

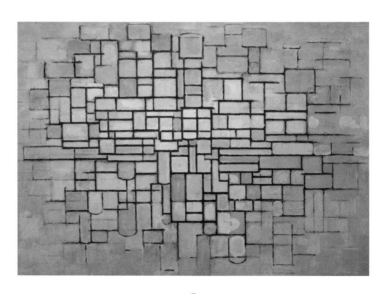

□
〈구성 11〉, 1913,
캔버스에 유채, 88×115cm, 네덜란드 크뢸러 뮐러 박물관

## 부족하지도 넘치지도 않는
## 삶의 미학

미즈노 남보쿠와 피에트 몬드리안이 우리 시대에 던져주는 화두는 본질적으로는 같다. 바로 '절제'라는 키워드. 이를 인생에 적용한다면 이런 질문을 해볼 수 있지 않을까. 오늘 하루 절제하며 살았는가? 먹을 것도 누릴 것도 즐길 것도 흘러넘치는 오늘날의 삶이 당신에게 온전한 만족감을 가져다주는가?

바야흐로 풍요의 시대다. 개인마다 어느 정도의 격차는 있겠으나 확실히 우리 세대는 이전 세대에 비해 풍족하고 여유로운 삶을 영위하고 있다. 이것이 나쁘다는 건 아니지만 가끔은, 아주 가끔은 우리가 '과잉의 시대'를 표류하고 있진 않나 싶다. 각종 SNS를 통해 접하는 화려하고 반짝이는 타인의 삶, 맛집 리스트나 인증샷에 영업당해 '빨리 여기 가봐야 하는데' 하는 조바심과 극단의 미식을 향한 집착, 쉽고 빠르게 소비되다가 금방 대중에게 외면당해 한쪽 구석에 쌓여가는 한물간 상품들과 문화까지.

마치 고급 뷔페에서 잠시 이성을 잃고 몇 접시째 쌓아놓으며 와작와작 먹고선 집에 돌아와 체중계 위의 불어난 숫자와 거북한 체증으로 고생하는 것처럼, 지금이 꼭 그렇다는 생각이 든다. 순간의 즐거움과 물욕으로 빠르게 하루하루를 소진하고는 정작 중요한 삶의 본질이나 기준은 잃어간다는 염

려가 이따금씩 콕콕 가슴팍을 찌른다. 그러니 이미 몇 백 년 전에 "마음이 가난해서 항상 배고프다. 영양분이 풍부한 땅에서 자란 나무는 깊이 뿌리를 내리지 않는 법이다"라고 말한 미즈노 남보쿠의 말에 고개를 끄덕이지 않을 수가 없다.

그래서 급체한 듯 더부룩한 기분으로 하루를 마감하는 날이면 몬드리안의 그림을 찾는다. 그의 반듯하고 꾸밈없는 가로선과 세로선은 속을 편안하게 만든다. 눈과 입과 귀로 밀려들어 오는 세상의 온갖 자극에 왠지 피로하다 느낄 때쯤 마주하는 작품 속 파랑, 빨강, 노랑 그리고 하양의 색면들. 이 고요한 산뜻함은 분명 다른 그림들에선 발견할 수 없는 색다른 힘이 있다. 단순하지만 지루하지 않고, 간소하면서도 선명하게 자기만의 소신을 주장한다. 몬드리안의 작품들은 이렇게 말해주는 듯하다. 부족한 듯 조금 덜 채워도 괜찮다고, 불필요한 것들을 빼고 덜어냈을 때 오히려 삶이 심플해진다고. 한결 안심이 된다.

땅따먹기 하듯 살고 싶다. 내 손 한 뼘으로 그릴 수 있는 땅만큼만 차지하는, 그 이상의 것에 굳이 입맛 다시지 않는 땅따먹기의 세계관처럼 내 한 주먹에 감싸 쥔 것만으로 만족하며 그렇게. 그 삶은 결코 궁핍하지도 초라하지도 않을 거라는 걸 몬드리안의 나무들을 보며 확신할 수 있음이 얼마나 다행인가. 색이 빠지고 형태가 뒤로 물러날수록 오히려 강렬해지는 몬드리안의 그림들은 절제의 미학을 꿈꾸게 한다. 넘치듯 지나친 풍요 속에 갇히거나 겉으로만 무소유와 미니멀리즘을

외치는 것이 아닌, 남들과 비교하지 않고 필요한 만큼만 취하며 자기만의 알맞은 격자선을 그어가는 것, 그것이야말로 이 시대에 진정 필요한 미니멀리즘이 아닐까.

# 지금 내 책상 위에 놓여 있는 것은

## 장 시메옹 샤르댕
### Jean-Baptiste-Siméon Chardin

1699~1779
정물화의 대가,
탁자 위 소박한 일상의 물건들이
은밀히 빛나는 찰나를 영원으로 남긴 화가.
그의 정물은 세잔, 마네를 비롯한
후대 화가들에게 적잖은 영향을 미쳤다.

어쩌다 보니 몇 년 전부터 매년 제주에 가게 되는데 겨울 제주는 이번이 처음이었다. 호텔과 독채 중 고민하다 전통 가옥을 개조했다는 어느 작은 마을의 숙소를 예약했다. 그래도 겨울인데 고택이면 춥지 않을까 하는 우려도 있었지만 기우였다. 현무암 돌담으로 둘러진 빨간 지붕의 자그마한 숙소는 충분히 아늑하고 포근했다. 베이지와 우드톤의 심플한 인테리어와 주인장의 세심한 손길로 꾸며진 구석구석은 제주의 감성을 고스란히 담고 있었고, 따뜻한 남쪽 섬나라의 온풍은 난방을 따로 하지 않아도 될 정도로 실내와 내 마음의 온도를 덥혀주었다.

거실 한가운데에는 웜그레이색 카펫 위에 작고 둥근 라탄 테이블이 놓여 있었다. 여행 기간 내내 나는 밖에도 거의 나가지 않고 그 테이블 앞에서 노닥거렸다. 알람 없이 느지막이 일어나 커피를 내리고 샛노란 감귤, 집에서 챙겨온 책 뭉치를 탁자에 내려놓는 게 하루 일과의 시작이었다. 뜨거운 커피를 후후 불어 마시며 창밖에서 들려오는 새 지저귀는 소리(마치 동화 같은!)를 배경음악 삼아 책만 실컷 읽었다. 맞은편엔 볕이 잘 드는 넓은 창과 큰 화분이 놓여 있었다. 레몬색 햇살이 블라인드 커튼 사이를 통과하며 시간에 따라 만들어내는 그림자의 모양새는 아름다웠다. 빛이 위치를 달리할 때마다 나는 탁자 위의 정물들, 그러니까 쿠키앤크림 색깔의 머그컵과 먹다 남은 귤 몇 알과 펼쳐진 책의 시시각각 변화하는 이미지에 감탄했고 카메라를 열어 사진을 몇 장 찍기도 했다. 때마침 나는 가

115

이 대븐포트가 쓴 《스틸 라이프》를 읽고 있었다. 그리고 이 모든 게, 한 점의 정물화 같다는 생각을 했다.

　　우리는 왜 사진을 찍는가. 일상의 어떤 순간을 사진으로 남기는 것과 정물화로 그리는 마음은 얼마나 같고 또 다를까. 정물(靜物). 영어로는 Still Life. 움직이지 않는 생명(생물) 또는 정지한 사물을 나타내는 말이지만, 영어가 주는 어감 때문일까. 내겐 '계속되는still 삶life의 한 장면'이라는 의미로 다가온다. 책 《스틸 라이프》는 다음과 같은 문장으로 정물화의 기원을 설명한다. "음식을 구하고 구한 음식을 먹기까지 그사이에 시간이 있다. 음식이 어딘가에 놓이는 시간이다. (⋯⋯) 17세기 중반 네덜란드인들은 이를 가리켜 '정물still life'이라고 이름 붙였다." 음식 또는 물건이 어딘가에 놓여 잠시 기다리는 시간. 가지런히 배열된 무언가를 지긋이 바라보며 흘려보낸 세월과 심상. 그러니까 정물은 단순히 '죽어 멈춰 있는 사물'을 넘어 '그 사물이 한때 어딘가에 머물렀던 시간의 역사'를 그리는 장르인 셈이다.

■　　　　　　　　　　　　　　　　　　　　　　　　◆

정물화, 탁자 위 흘러가는
시간의 역사를 붙잡는 그림

◆　　　　　　　　　　　　　　　　　　　　　　　　■

다 똑같아 보이는 정물화도 소재에 따라 그 의미를 달리하곤

했다. 호화로움과 인생무상을 동시에 논하는 네덜란드의 꽃 정물화와 바니타스 정물화(해골이나 시들어가는 꽃 또는 과일, 촛불과 같은 상징을 통해 삶의 무상함과 유한함, 세속적 즐거움의 덧없음을 표현하는 정물화의 한 장르), 진짜 같아서 깜빡 속아 넘어가게 되는 트롱프 뢰유 정물화('눈속임, 착각'이란 의미를 가진 일종의 속임수 그림. 실제와 똑같은 사실적 묘사를 특징으로 한다.) 그 밖에 사냥 정물화 등. 그중에서도 가장 내 관심을 끄는 것은 누군가의 탁자 위를 묘사하는 개인적인 정물이다. 타인의 테이블 위를 들여다보는 것은 흥미로운 일이다. 테이블의 주인이 무엇에 사로잡혀 있는지, 그가 어떤 사람인지 혹은 어떤 사람으로 보이고 싶은지를 말해주기 때문이다. 그렇다. 한 사람의 탁자 위에는 보이는 것 이상의 의미와 상징이 숨어 있다. 정물화의 매력은 바로 거기에서 나온다.

프랑스 화가 장 시메옹 샤르댕Jean-Baptiste-Siméon Chardin, 1699~1779은 가히 정물화의 대가다. 그의 정물은 세잔, 마네, 마티스을 비롯한 후대 화가들에게 적잖은 영향을 미쳤고, 마르셀 프루스트는 "배 한 알이 여인처럼 생생할 수 있고 물동이가 보석만큼 아름다울 수 있음을 가르쳐줬다"는 감상을 남긴 바 있다. 샤르댕은 주방의 일상적인 풍경과 소품을 주로 그렸다. 그가 활동했던 18세기 프랑스는 화려하고 장식적인 표현이 특징인 로코코 양식이 주를 이뤘고, 주제에 따른 그림의 서열이 명확히 구분되던 시기였다. 역사화와 초상화, 풍경화 순으로 인정받았고 샤르댕이 전념했던 정물화는 가장 별 볼 일 없는 장르로 취급되었다.

샤르댕의 테이블 위에는 항아리, 냄비, 와인병과 유리잔을 비롯한 평범한 식기와 살구, 산딸기 등의 과일 또는 음식이 등장한다. 그는 평소 자신이 자주 사용하던 물건을 그림의 소재로 삼았다. 집에서 요리하거나 식사를 할 때 매일 보던, 그에게 익숙하고 낯익은 사물들일 것이다. 하나의 작품을 완성하는 데에 꽤 오랜 시간을 들였다는 것으로 보아 샤르댕은 '관찰하는 사람'이었을 것 같다. 아마도 눈앞에 놓인 것들을 긴 시간 유심히 지켜보았을 것이다. 그리고자 하는 대상의 속성, 그러니까 빛과 물체가 만나 빚어내는 그림자와 색조, 분위기 같은 것들을. 그는 이를 구현하고자 자신만의 임파스토 기법(붓이나 나이프 등으로 물감을 두껍게 덧발라 입체적으로 질감을 표현하는 기법)으로 여러 번의 붓질을 더하고 물감을 덧입혔다. 정밀한 질감 처리와 은근한 명암이 돋보이는 샤르댕의 정물화는 특유의 부드러움으로 가득하다. 그는 탁자 위 소박한 일상의 물건들이 은밀히 빛나는 찰나를 영원으로 남기고자 했던 화가였다.

한편 빈센트 반 고흐의 정물화에선 그의 사적인 취향이 묻어난다. 그는 〈별이 빛나는 밤〉과 같은 풍경화나 수십 점의 자화상으로도 유명하지만, 나는 개인적인 관심사를 엿볼 수 있는 몇몇 정물화를 더 좋아한다.

특별히 〈양파 접시가 있는 정물〉은 반 고흐의 내면과도 같은 작품이다. 테이블 위에는 양파가 담긴 접시, 책과 편지, 담배 파이프, 물 주전자와 술병 그리고 촛불이 놓여 있다. 다

반 고흐, 〈양파 접시가 있는 정물〉, 1889,
캔버스에 유채, 49.5×64.4cm, 네덜란드 크뢸러 뮐러 미술관

른 그림에서도 자주 보이는, 그가 애호하는 물건들이다. 반 고흐는 커피와 압생트를 즐겨 마셨고 책을 가까이하던 사람이었다. 책과 커피와 술이라니. 너무나도 예술가다운 피사체가 아닌가. 특히나 이 그림은 함께 살던 동료 고갱이 떠나버린 이후 정신적으로 고통스러웠을 때 그려졌다. 그래서일까. 다시보니 탁자는 기울어져 있고 물건들은 어딘가 어수선하다. 자신의 혼란스러운 상태를 표현한 건지 혹은 마음을 추스르고자 차분히 그린 그림인지 정확히 알 수는 없다. 다만 나는 상상한다. 테이블 앞에 앉아 떨리는 손으로 촛불을 밝히고 파이프를 피워댔을 반 고흐를. 기운을 차리기 위해 커피를 마실지 술 한 모금 들이켤지 고민하며 책을 잡기도 했다가 결국 붓을 들고야 말았을 한 남자를. 알고 보면 너무나 사적이고 솔직한이 정물은 화가의 심정이 고스란히 투영되어 있기에 더욱 마음을 흔든다.

## 지금 당신을
## 붙잡고 있는 것

이렇듯 정물화 속에는 그리는 이가 관심을 두며 눈여겨보는 대상이 등장한다. 누군가에겐 한낱 잡동사니에 불과하지만 또 다른 누군가에겐 굉장히 각별한 무언가. 테이블에 올려지는

건 결국 그런 것들이다. 화가들은 이를 가까이 두며 매만졌고 테이블 위에 공들여 배치했다. 그리고 썩어 없어지기 전에 그림으로 남겼다. 눈앞의 유한한 순간을 무한의 세월로 옮기려는 시도였다. 위대한 역사적 사건이나 잘 팔리는 초상화 대신 평범한 과일이나 꽃, 손때 묻은 물건 따위를 그린다는 건 이처럼 사물에 자신의 심상을 빗대어 보고 거기에 담긴 개인의 역사를 캔버스 위에 나타내려는 욕구의 일환인 셈이다.

현대에 이르러 우리도 이와 비슷한 행동을 한다. 매일 보던 하늘이 오늘따라 맑아서, 선물 받은 물건을 바라보다 문득 건네주던 다정한 얼굴이 떠올라서, 좋아하는 가게에 앉아 여유롭게 즐기는 음식이 또는 커피가 유난히 흡족해서, 카메라를 열고 사진을 찍는다. 사실 어떻게 보면 아무것도 아닌 순간이건만, 스쳐 지나가면 그만인 평범한 일상이건만 그래도 기록하게 된다. 내 휴대폰 사진첩에는 그러한 이유로 저장된 사진들이 아마 수백 장도 넘을 것이다. 피사체에 얽힌 추억과 사연과 감정을 다시 느끼고 싶어서 부단히도 찰칵거리며 산다.

책 《스틸 라이프》의 역자는 번역을 끝마치며 "나의 탁자 위엔, 우리의 탁자 위엔 무엇이 있는가" 하는 질문을 떠올렸다고 했다. 화가들의 테이블을 들여다보면서 자신의 탁자는 어떤지, 친구의 탁자 위엔 뭐가 있는지 살피게 된다면서 "우리는 어떤 책을 읽고, 어떤 오브제를 가까이 두고, 어떤 음식을 먹는가"를 돌아보게 되었다고 고백한다. 여행을 마치고 돌아오

앙리 르 시다네르, 〈저녁 황혼의 작은 테이블〉, 1921,
캔버스에 유채 100×81.1cm, 일본 오하라 미술관

는 비행기 안에서 생각했다. 제주에서의 탁자 위엔 귤과 책과 커피가 있었다. 그곳에서 읽었던 책과 이를 찍은 사진을 보면 난 겨울의 제주 여행을 떠올릴 것이다. 그렇다면 일상 속 나의 탁자 위엔 무엇이 있는가. 나는 어떤 것을 테이블 위에 올려두고 사진 찍듯 붙잡으며 살아가는가.

이전의 내가 마음을 두었던 것들과 지금 관심을 두는 것들은 비슷하기도 다르기도 할 것이다. 한때 내 테이블 위엔 좋아하던 가수의 앨범과 소설책과 추억이 담긴 폴라로이드 사진 몇 장, 그리고 삶에 대한 명언을 써둔 메모 한두 개가 놓여 있었다. 지금은 또 다른 취향과 관심사들로 테이블이 채워져 있다. 앞으로 어떤 모습일지는 잘 모르겠다. 하지만 분명한 건 과거 내 테이블 위에 올려졌던 것들이 현재의 나를 만들었고, 오늘 테이블에 놓인 것들로 미래의 내가 완성되리라는 것이다. 그러니 나라는 개인의 역사를 잘 일궈내기 위해서라도 기록하고 탁자 위를 살뜰히 살피는 일을 게을리하지 않아야겠다고 다짐한다. Still Life. 그렇게 계속되는 삶 속에 고여 있는 매 순간을 성실히 응시하겠노라고.

# 조금 느려도
# 정말 괜찮을까?

## 폴 세잔
### Paul Cézanne

1839~1906
후기 인상파 화가,
죽기 전 20여 년간 자신만의 방식으로
산과 대자연을 화폭에 담아냈으며,
고전주의와 인상파를 뛰어넘는
획기적인 화풍으로 근대 회화의 아버지로 불린다.

일찍이 '빠름'과는 거리가 먼 인생이었다. 어릴 적부터 난 타고난 느림보였다. 나의 위대한 첫 걸음마가 시작될 때 다른 집 애들은 우다다 뛰어다녔고, 내가 ㄱ을 겨우 깨우치고 있으면 그 애들은 옆에서 ㅂ이나 ㅇ 따위를 쓰고 있었다. 그런 나의 선천적 느림과 관련된 재미난 에피소드가 있다. 어느 해의 운동회 날, 조금 늦게 도착한 엄마의 눈앞엔 신기한 광경이 펼쳐져 있었다. 나무늘보 같은 딸내미가 글쎄, 계주에서 1등으로 달리고 있는 게 아닌가. 이게 꿈이야 생시야 하는 그때 들려오는 말소리. "아니 쟤는 얼마나 느리기에 다른 팀 두 번째 주자랑 뛰고 있는 거야?" 그랬다. 함께 출발한 주자들은 나를 추월해 다음 주자에게 바통 터치를 마친 상태였다. 그럼 그렇지. 거북이가 뛰어본들 어디 가겠는가.

그래서 나는 '글쓰기'가 좋았다. 글쓰기는 말이나 행동과는 달리 느림이 합법적으로 허용되는 장르다. 서두르거나 즉흥적일 필요가 없고 조급해야 할 이유도 없어서 여기서는 모든 사유와 머뭇거림, 일시 정지가 허락된다. 속도가 아니라 얼마나 깊이 파고들 수 있는지, 얼마나 끈질기게 내면의 생각을 붙잡아 쓸 수 있는지를 다루는 영역이니까. 그렇게 글쓰기라는 세계 안에서 유유자적하던 느림보 어린이는 몸도 마음도 그 시절에 머무른 채 얼렁뚱땅 어른이 되어버렸고 여전히 맥을 이어가고 있다. 하지만 하나 달라진 점도 있는데 그건 바로 '속도의 결과'에 대해 점점 생각하게 되었다는 거다.

차분히 글을 쓰는 과정에서 얻어지는 후련함이나 스스

로 단단해지는 기분, 이러한 것들이 쓰는 삶의 원동력이 되어주지만 종종 이 길의 끝에 뭐가 있을까 하는 생각을 하면 막막해진다. 매일 씨름하고 있으니 분명 앞으로 나아가긴 했을 텐데, 이상하게도 내 글은 항상 투박하고 괜찮은 구석이라곤 보이지 않는다. 다른 이들이 뚝딱뚝딱 글을 써내고 쉽게 책을 펴내는 모습을 보면 마치 나만 제자리를 맴돌고 있는 것 같다. '조금 느려도 괜찮아'서 글쓰기를 시작했지만 결국 나는 괜찮지 않다는 결론에 이르기도 한다.

　　노트북을 켜고 채워야 할 창백한 흰 화면을 마주할 때면 무엇을 써야 할지 늘 망설인다. 손을 넣기만 해도 원하는 게 뿅~ 하고 나오는 도라에몽의 요술 주머니처럼 내 머릿속에서도 단어와 문장들이 잽싸게 떠오르면 좋으련만. 오늘 한 편의 글이 완성되었다고 해서 내일 역시 어떻게든 써질 거란 보장이 없다는 사실은 늘 두렵다. 이 행위엔 가속도가 붙질 않는다. 나는 그게 이 일의 맹점이라고 느낀다.

사과 하나로 파리를 정복하겠다던
Late Bloomer, 폴 세잔

폴 세잔Paul Cézanne, 1839~1906은 후기 인상파 화가로, 19세기 후반의 인상주의와 20세기 초반의 새로운 예술 경향인 입체파

사이의 가교 역할을 한 중요한 인물로 잘 알려져 있다. 프랑스의 액상프로방스에서 태어난 세잔은 재력 있는 은행가 가정에서 풍족하게 자랐다. 유년시절 세잔은 훗날 프랑스의 대문호가 된 에밀 졸라와 만난다. 편부모 가정인 데다 유약하고 남루한 행색을 한 이민자 소년 졸라는 종종 또래들 사이에서 괴롭힘의 대상이 되었는데, 그때마다 세잔은 이를 말려주었고 그들은 함께 어울리며 예술을 논하는 막역한 사이로 발전한다.

세잔은 화가가 되길 원했지만 아버지의 강력한 반대에 부딪혀 법대에 진학하고 에밀 졸라는 작가가 되고자 파리로 떠난다. 이후 세잔 역시 끈질기게 아버지를 설득하여 '사과 한 알로 파리를 정복하겠다'는 야심 찬 포부를 품고 파리로 향한다. 그러나 이상과 현실의 괴리만큼이나 세상은 컸고, 재능 있는 예술가는 모래알처럼 많았다. 어둡고 폭력적인 표현력이 특징인 세잔의 초기 작품들은 눈길을 끌지 못했다. 한편 졸라는 특유의 예리한 필력으로 서서히 세간의 주목을 받기 시작한다. 매번 외면당하는 무능한 자신과는 달리, 점점 평단의 총아가 되어가는 친구를 바로 곁에서 지켜봐야 했던 세잔의 심정을 조심스레 짐작해 본다. 그는 결국 다시 액상프로방스로 돌아간다. 아무 수확 없이, 그저 공허한 마음으로.

원점으로 돌아온 뒤 세잔의 주된 관심사는 정물이었다. 세잔은 대상의 '본질'을 그리고자 했다. 그러기 위해서는 그 당시 미술계를 지배하던 두 가지 주류에서 벗어나야 했다. 빛과

□
⟨병과 사과 바구니가 있는 정물⟩, 1890~1894,
캔버스에 오일, 65×80cm, 미국 시카고 미술관

함께 시시각각 변화하는 찰나를 관찰하며 있는 그대로를 재현하려는 '인상주의 화풍', 그리고 2차원을 마치 3차원인 것처럼 눈속임하는 듯한 '투시 원근법'. 세잔은 이를 과감히 무시한다. 그리고 오로지 '형'과 '색'을 구현하는 것에 집중한다.

한편 고향에 내려온 뒤에도 세잔은 종종 파리를 오가며 졸라와 서신을 주고받았다. 그러던 어느 날 자신의 신작이라며 졸라가 보내준 한 편의 소설을 보고 충격을 받는다. 소설의 주인공은 재능은 있지만 인정받지 못해서 망상에 빠져 살다 스스로 목숨을 끊는 실패한 화가였다. 세잔은 그 인물이 자신이라 확신했고 이를 계기로 졸라와의 30년 우정에 종지부를 찍는다. 그 뒤로 은둔하며 묵묵히 그림만 그린다. 그리고 그의 그림에서 '산'이 등장한다.

생 빅투아르 산은 고대 로마의 카이우스 마리우스 장군이 적군을 포위했던 곳으로 '승리의 산'이란 뜻을 가진 돌산이다. 세잔에겐 어떤 의미가 있었을까. 어린 시절의 추억이 담긴 장소였을까, 또는 나다니엘 호손의 《큰 바위 얼굴》에서처럼 흔들리지 않는 산을 닮아 굳건히 내 길을 가겠다는 다짐 그 자체였을까. 세잔은 생 빅투아르 산을 주제로 오랜 시간 연작을 그렸다. 그렇게 죽기 전까지 약 20년간, 무소의 뿔처럼 자신만의 방식으로 산과 대자연을 화폭에 담았다.

1895년, 마침내 세상이 세잔을 찾아냈다. 칩거하며 그림만 그리던 무명 화가를 발견해 낸 한 미술상은 세잔의 전시회를 열었고 이는 예술계에 큰 반향을 불러일으킨다. 당시 만

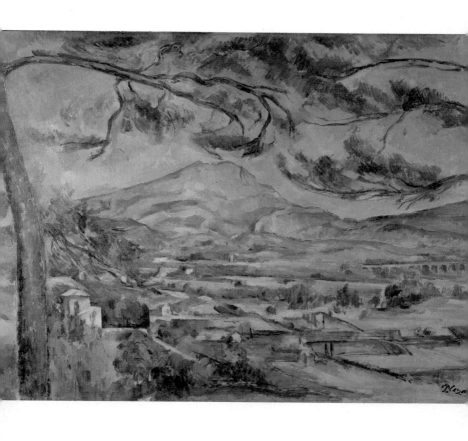

□
〈커다란 소나무와 생 빅투아르 산〉, 1885~1887,
캔버스에 유채, 66.8×92.3cm, 영국 런던 코톨드 갤러리

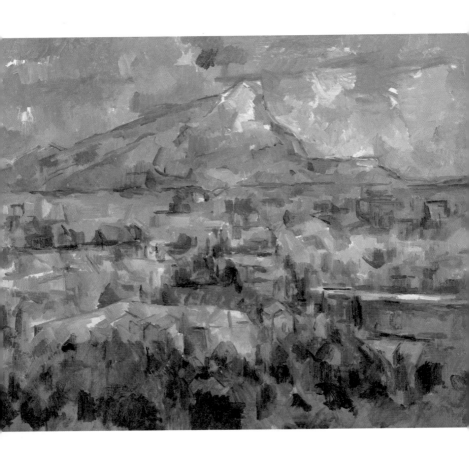

연했던 고전주의와 인상파를 뛰어넘는 그의 획기적인 화풍은 혁신 그 자체였고 피카소는 "세잔은 나의 유일한 스승, 우리 모두의 아버지"라며 치켜세웠다. 그의 나이 56세 때의 일이었다. 하지만 그는 뒤늦게 찾아온 스포트라이트에 연연하지 않았다. 그저 평소처럼 그리는 삶을 조용히 이어갈 뿐이었다. 캔버스 위에서 색은 더 단순해지고 형은 점점 거대한 한 덩어리가 되어갔다. 그렇게 자신을 닮은 산을 잠잠히 그려나가던 세잔은 68세의 나이로 생을 마감했다. 그의 화풍은 훗날 색채파, 입체파, 야수파, 추상주의 등 수많은 현대미술 갈래에 영향을 주게 된다.

### 인생은 나만의 속도로
### 나만의 결승점을 통과하는 것

한때 세잔의 그림을 보면 항상 물음표가 남았다. 별로 특별할 것 없어 보이는 정물, 한 입 베어 물면 과즙은커녕 텁텁하기만 할 것 같아 굳이 손이 가질 않는 작품 속 사과들. 대체 그가 왜 근대 회화의 아버지란 말인가. 내 눈엔 그저 밋밋해 보이는 이 그림이 정녕 세기의 걸작이 맞긴 한 건가. 프랑스의 화가 겸 평론가인 모리스 드니는 세잔에 대해 "평범한 화가의 사과는 먹고 싶지만 세잔의 사과는 껍질을 벗기고 싶지 않다. 잘 그리기

만 한 사과는 군침을 돌게 만들지만 세잔의 사과는 마음에 말을 건넨다"라고 했다. 그 말을 통해 화가의 삶을 들여다보니 이제야 알 것 같았다. 왜 세잔의 사과에 내가 입맛을 다시지 못했는지를. 그 사과엔 세상의 빛을 받기까지 그림자 아래 감추어진 땀, 수고, 노력 그리고 그간의 설움과 애환이 뒤섞인 삶의 맛이 담겨 있기 때문이었다.

사과 그리고 산. 자기 자신을 대변하는 듯한 이것들을 그리고자 세잔은 긴 시간을 보냈다. 대상의 본질을 꿰뚫기 위해 수백 번 데생과 스케치를 연습했고, 자리에 놓인 사과가 썩기까지 100여 번 이상 작업했으며, 고작 그림 한 점을 완성하는 데 수년이 걸렸다. 50년에 이르는 육화의 과정. 그동안 친구, 동료 들이 자신을 앞서 나가는 모습을 지켜봐야만 했고, 때론 부족한 자신의 재능에 좌절감을 느끼며, 자신을 몰라봐 주는 세상을 원망했을지도 모른다. 하지만 그는 결코 붓질을 멈추지 않았다. 세상의 인정을 받지 못해도, 스스로를 의심하는 그 순간에도 세잔은 캔버스 앞을 떠나지 않았다.

혹자는 세잔을 일컬어 '대기만성형 화가'라고 부른다. 영어로는 'A Late Bloomer'. 늦게 피는 꽃일지언정 독보적인 개성과 예술관으로 많은 이들에게 울림을 준 그처럼 나의 글도 언젠간 만개할 날이 올까. 글을 쓰다 보면 나의 부족함을 깨닫는 순간들과 길고 긴 터널을 지나는 것 같은 밤을 겪을 때가 있다. 그럴 때면 인정해 주는 이 하나 없어도 끝끝내 붓을 놓지 않

앗던 세잔의 마음을 가늠해 본다. 아무도 알아주지 않는 광야와 같은 시기를 견디며 이정표 하나 없는 들판을 걸어갔을 그의 심정을. 흘러가는 야속한 시간을 붙잡아 포기하지 않고 결국 역전을 이뤄낸 느림보 화가를.

　　요즘은 '인생은 길고, 시간이 곧 커리어'라는 생각을 한다. 더뎌도 하루하루 애쓰다 보면, 그 시간들이 겹겹이 쌓여 언젠가 나만의 커리어가 될지도 모를 일이다. 그건 오랜 시간 한 자리에서 깊게 우물을 판 사람이 길어낸 물맛은 뭔가 다르지 않겠느냐는 믿음과도 같다. 그러기 위해선 나 혼자만 느릿느릿 제자리를 맴돌고 있다는 조급함에서 벗어나야 한다. 시간을 내 편으로 만들어야 한다. 다른 선수들에게 추월당해도 끝까지 경주를 완주했던 어릴 적 그 마음을 잊지 않아야 한다. 거북이의 목표는 토끼를 이기는 게 아니니까. 시간이 얼마가 걸리든 간에 자기만의 결승점을 통과하는 것 자체로 유의미하니까. 이렇게 오늘도, 기어이 한 편의 글을 완성해 내고야 만다.

# 자신만의
# 트레이드마크가 있나요?

## 구스타프 클림트
### Gustave Klimt

1862~1918
오스트리아의 화가,
여성의 매혹적인 아름다움과
신비스러움에 주목한 그림을 주로 그렸으며,
황금빛, 화려한 색채로
많은 사람들을 매혹시켰다.

사실 나에겐 오래된 지병이 하나 있다. 햇수로 따지자면 10년쯤 된, 불치병이라기보단 난치병 또는 고질병 정도 되는. 이젠 익숙해졌지만 그래도 거울을 볼 때마다 요 녀석의 존재를 새삼 실감하곤 한다. 마음먹기에 따라 극복 가능하다고 하긴 하는데 그게 결코 쉽지만은 않다. 물론 심각한 병은 아니다. 실제로 주변에서 이 병을 앓고 있는 이들을 많이 보기도 했으니까. 말하지 않아도, 눈빛만 마주쳐도 서로가 서로를 알아보게 만드는 이 병은 바로, '단발병'이다.

초록색 창 사전에서는 단발병을 "단발이 잘 어울리는 연예인을 보고 단발로 머리를 자르고 싶어 하는 것을 뜻하거나 머리를 길게 기르지 못하고 계속 머리를 단발로 자르는 사람을 나타내기도 하는 신조어"라고 정의하고 있다. 조금 짓궂은 고해성사였다면 양해를 구한다. 하지만 한번 걸리면 약도 없고, 완치되어도 재발 가능성이 상당히 농후한 이 병은 사실 꽤 오래된 고민거리 중 하나다. 이 병이 발발한 그때부터 좋든 싫든 계속 단발을 고수할 수밖에 없게 되었으니 말이다.

엄살 '쬐끔' 부려보자면 이 병으로 인한 일상 속 지장은 이만저만이 아니다. 아무리 새로운 장소에서, 새로운 사람과 사진을 찍어도 그 사진이 그 사진이라는 게 가장 크다. 같은 날 찍었다고 여겨도 무방할 정도인 데다, 덥고 습한 여름엔 머리를 묶고 싶어도 늘 뒷머리 몇 가닥이 덜 묶여 목덜미에 미역처럼 붙어 있기 일쑤다. 가끔 청순한 머리 스타일을 보고 따라 해보고 싶어도 한계가 분명하다. 어떻게든 꾹 참고 길러보지만

어느새 소위 말하는 '거지존(머리 길이 정체 구간)'에 딱 걸려, 다시 단발로 댕강 잘라버리고 만다. 벗어나려 해도 벗어날 수 없는 단발병의 무한 루프랄까.

언제부터, 어떻게 시작된 걸까. 내 단발병의 역사를 되짚다 보니 한 그림 앞에 서게 되었다. 바로 구스타프 클림트 Gustav Klimt, 1862~1918의 〈헬레네 클림트의 초상〉이라는 작품이다.

## 클림트의 단발머리 소녀, 〈헬레네 클림트의 초상〉

한 소녀가 있다. 정면이 아닌 옆모습을 한 그녀는 지금 어디를, 무엇을 응시하고 있는 걸까. 가만히 바라보다 보면 어느새 나도 모르게 소녀의 시선을 따라가게 된다. 자신을 바라보는 눈길을 느끼는 듯 살짝 긴장한 수줍은 모습은 새침하기 그지없고, 쑥스러움에 볼 위로 발그레 피어나는 홍조는 마치 더운 여름의 살구 빛깔을 떠오르게 한다. 아이보리와 회백색이 섞인 크림빛 배경 때문에 어디가 벽지이고 어디부터 드레스인지 잘 분간이 가질 않는다. 그림에서 오직 선명한 것은 얼굴을 가릴 듯 말 듯 소녀의 턱선을 따라 정확하게 끊어지는 밤색 '똑단발'뿐이다.

〈헬레네 클림트의 초상〉, 1898,
캔버스에 유채, 60×40cm, 개인 소장

〈헬레네 클림트의 초상〉은 구스타프 클림트가 동생 에른스트 클림트의 딸, 그러니까 클림트에겐 조카인 헬레네 루이즈 클림트를 그린 작품이다. 헬레네가 태어난 지 1년이 채 되지 않았을 때 에른스트는 세상을 떠났다. 죽음이 무엇인지 제대로 알지도 못하는 나이에 아비를 잃은 헬레네가 클림트는 마냥 가여웠나 보다. 함께 미술 작업을 하며 진한 우애를 나누었던 아우에 대한 애도와 어린 헬레네에 대한 연민으로, 클림트는 그녀의 후견인이 되어 열과 성을 다해 보살핀다. 든든한 후원을 받으며 부족함 없이 성장한 헬레네가 6세쯤 되었을 때 클림트는 애정을 담아 이 작품을 그렸다. 여기서 눈여겨보아야 할 점은, 클림트가 조카 헬레네를 나이보다 성숙하게 그려내면서도 결코 성적인 대상으로 표현하지 않았다는 것이다.

호색한이었던 클림트는 살아생전 많은 여인들과 복잡한 관계를 맺으며 염문을 낳은 화가였다. 그의 사후에 '내 아이의 아버지가 클림트'라고 주장하는 여인들이 열 명도 넘을 정도였고 여성 편력도 상당했다고 알려져 있다. 이를 방증하듯 클림트의 작품 속 여성들은 주로 관능적인 시선으로 그려진다. 강인한 여성의 상징인 유디트는 반쯤 감긴 눈과 살짝 벌어진 입이 강조된 나른하고 섹슈얼한 이미지로 표현되었고, 그리스 신화에 나오는 다나에의 모습은 사랑 후의 기쁨과 열기에 들뜬 모습이다.

클림트는 여성의 매혹적인 아름다움과 신비스러움에 주목하며 굉장히 남성적인 관점에서 여인들을 묘사했다. 그

□
〈유디트〉, 1901,
캔버스에 유채, 84×42cm,
오스트리아 벨베데레 궁전

□
〈다나에〉, 1907,
캔버스에 유채, 77×83cm,
개인 소장

래서 그의 그림을 보면 뿜어져 나오는 황금빛의 향연에 훅 이끌리면서도 과감하고 에로틱한 분위기에 당황스러워지기도 한다.

그에 비하면 〈헬레네 클림트의 초상〉은 소탈하다 못해 소박하고 평범하다. 화려한 색감이나 장식적인 요소들은 한껏 걷어내고 오로지 인물 자체에 집중한다. 구성이나 채색을 극도로 단순화한 데다 무채색에 가까운 색들만 사용하여 담백함과 여백의 미도 느껴진다. 그림을 보자마자 손을 뻗어 그녀의 머리를 쓰다듬고 싶어질 만큼 질감 처리도 뛰어나다. 그리하여 자연스레 헬레네의 단발머리에 주목하게 한다. 밤색 머리카락 한 올 한 올마다 조카에 대한 순수한 친밀감과 동생에 대한 그리움이 담겨 있는 듯하다. 어린 숙녀에 대한 화가의 애정이 은은하게 묻어나는 작품이다.

개인적으로 클림트의 예술적 위대함이 이 그림에서 잘 드러난다고 생각하는 것은 이와 같은 이유에서다. 정신 못 차리게 휘황찬란한 표현과 기교를 다 뺀, 지극히 단순한 이 그림에서 느껴지는 거장의 아우라. 자신의 트레이드마크와도 같았던 황금빛의 색감과 장식적인 요소들을 다 제하고도 클림트의 그림은 단숨에 관객의 시선을 사로잡는다. 이전 작품들처럼 황홀하거나 즉각적으로 눈이 즐겁지는 않지만, 부드러운 고요함에 빠진 앳된 소녀의 옆모습에는 어딘가 눈길을 끌어당기는 흡인력이 있다. 평화롭고 잔잔한 여운이 있는 이 그림은, 그래서 두 번 세 번 다시 볼 때 감동이 더 극대화된다. 매

일 자극적인 음식만 먹다가 우연히 어느 골목길에서 발견한 허름한 가게에서 정갈한 국물 맛이 일품인 곰국 한 숟갈을 떠 먹는 기분이랄까.

## 당신만의 트레이드마크는 무엇인가요

클림트의 삶 한쪽 귀퉁이에서 마주한 이 그림은 '단발병을 유 발하는 그림' 이상의 울림을 주는 작품으로 내게 각인되어 있 다. 단발이 잘 어울리는 수많은 연예인들의 단발컷 사진보다 도 날 끊임없이 유혹에 빠트렸고, 결국 아직까지도 단발에서 벗어나지 못하게 만든 어느 소녀의 초상화. 덕분에 단발은 이 제 내 트레이드마크가 되어버렸다.

생각해 보니 그때도 여름이었다. 처음 강의에 나가던 그해 여름은 유난히도 덥고 길었다. 어김없이 단발병의 후유 증에 시달리며 이걸 계속 길러 말어 망설이던 난 강의를 준비 하며 '처음'이라는 부담감을 느끼고 있었다. 강사치곤 비교적 젊은 축에 속하는 편인데 단발머리가 그런 이미지를 더 부각 하는 게 아닐까 하는 고민이 있었기 때문이다. 함께 출강 나가 는 선배들과 모여 스터디를 하던 어느 날, 한 선배가 툭 던진 한 마디는 발상의 전환을 가져다주었다. "자기는 단발머리를 본

□
〈키스〉, 1907~1908,
캔버스에 유채, 180×180cm, 오스트리아 벨베데레 궁전

인 트레이드마크로 삼으면 되겠다!"

"단발, 정말 괜찮을까요? 안 그래도 처음이라 서툴고 어설픈데 단발머리 때문에 그런 모습이 더 강조될까 봐서요" 하며 주저하는 내게 그는 이렇게 조언했다. 내공이나 깊이는 겉모습이 아닌 그 사람의 눈빛이나 태도에서 느껴지는 것이다, 머리 스타일을 고민하기보다는 스스로 단단해지는 게 먼저고 단발머리가 잘 어울리니 이 스타일이 자신을 더 돋보이게 할 수 있도록 하나씩 쌓아나가면 좋겠다, 라고. 그녀의 말은 꽤 설득력 있게 들렸고, 그 뒤로 단발은 자연스럽게 내 트레이드마크가 되었다. 트레이드마크를 만들려고 일부러 고수했다기보다는 더 이상 고민하지 않고 자연스럽고 편안한 스타일을 추구하다 보니 단발머리에 정착하게 되었달까. 나중에 알게 된 사실인데 그전부터 이미 주변 지인들 사이에선 단발이 나만의 공공연한 개성으로 인식되고 있었더랬다. 누군가를 대표하는 이미지는 스스로 정할 수도 있지만 때론 다른 이들에 의해 만들어지기도 한다는 걸 그때 실감했다.

트레이드마크. 클림트 하면 '황금색'을 떠올리는 것처럼 한 사람의 고유한, 그 사람 하면 딱 생각나는 대표적인 모습 같은 것. 그러고 보면 예술가들이야말로 자신만의 트레이드마크가 무엇인지 가장 잘 아는 사람들인지도 모르겠다. 자기 자신이 누구인지, 평생에 걸친 물음에 예술로 답해온 사람들 아닌가. 한 점의 그림이, 한 편의 문학 작품이, 한 곡의 고전음악

이 수백 년의 시간을 뛰어넘어 여전히 회자되는 이유 역시 여기에 있지 않을까. '나'란 인간을 구성하고 표현하는 수많은 요소 중 자신을 가장 잘 드러내는 색과 결이 무엇인지 탐색하는 것은 결국 인간의 본성과도 같으니 말이다.

물론 트레이드마크라는 게 살면서 꼭 필수적인 것은 아니겠지만 누구나 한번쯤은 자신의 트레이드마크는 무엇인지 고민해 보게 되지 않을까. 나는 어떤 색이 잘 어울리는지 자신의 이미지와 들어맞는 향은 어떤 건지, 또는 본연의 성격이나 개성이 무의식중에 드러나는 말투나 습관은 무엇인지 궁금해하기 마련이니. 스스로 발견하기 어렵다면 주변에 물어보는 것도 좋은 방법이다. 객관적인 제3자의 시선에서 바라본 내 모습을 알 수 있을 테니 말이다. 이렇게 자기 자신을 잘 알고 이를 가꾸어 표현해 가는 행위야말로 자기존중의 한 방법일지도 모른다.

그래봤자
계란으로 바위 치기라고?

미켈란젤로
Michelangelo

1475~1564
이탈리아의 천재 예술가,
이탈리아의 조각가이자 건축가, 화가로
회화, 조각, 건축 등 여러 분야에서
뛰어난 업적을 남겼다.

　　어느 토요일 오후 점심을 가볍게 해결한 뒤 곧장 길을 나선다. 향하는 곳은 근교에 위치한 어느 도서관. 오늘 그곳에선 "우리가 글을 쓰면서 하게 되는 질문들"이란 주제로 지역 작가의 북토크가 열린다. 글을 쓰다 보면 누구나 몇 개의 거대한 물음표 앞에서 길을 잃기 마련인데 그 길을 먼저 걸은 이가 마침표와 느낌표라는 답을 찾았는지 알고 싶었다. 기대한 만큼 강연은 좋았다. 글쓰기라는 최고난도 문제에 완벽한 정답은 없겠지만 꾸준히 글을 써 온 누군가의 모범 답안을 엿볼 수 있다는 것만으로도 충분했다. 강의를 들으며 글쓰기라는 전투에서 승리할 수 있는 약간의 힌트를 얻은 나는 아주 오랜만에 사기가 불타올랐다. 왠지 이런 마음이라면 오늘 남은 하루 글 10편도 더 쓸 수 있을 것만 같았다. 그렇게 의기양양하게 책상 앞에 앉아 노트북을 켰는데, 이게 웬걸. 아무것도 못 쓰겠는 거다!

　　"내가 뭐라고." 무언가를 시작할 때 가장 치명적인 문장이 딸꾹질처럼 튀어나왔다. 글이란 일분일초도 쪼개어 치열하게 살아가거나 삶을 돋보기로 관찰하듯 촘촘히 살필 줄 아는 사람들이나 쓰는 거라며, 누군가는 '애매한 재능'만으로도 충분하다지만 나에겐 그 애매모호한 재능 한 톨조차도 없지 않냐는 생각이 이어졌다. 강연을 들을 때와는 달리 뒷걸음치는 상념들에 풀이 죽은 나는 결국 1시간 넘도록 단 한 줄도 쓰지 못한 채 텅 빈 화면을 닫았다.

　　그건 마치 중요한 전투를 앞두고 전의를 상실한 기분이랄까. 수없이 밀려오는 적군과 기골이 장대한 장수 앞에 선 일

개 병사의 마음처럼 궁핍해져 버렸다. 난데없이 이런 감상에 사로잡힌 이유를 되짚어 보니 그건 내 기질과도 관련 있었다. 종종 너무 거대해 보이거나 감당할 수 없을 것만 같은 상황을 마주하면 나는 지레 겁부터 먹는 습관이 있다. 해볼만하다고 느끼는 일에는 기꺼이 뛰어들지만, 어디부터 손을 대야 할지 모를 만큼 막막한 문제 앞에선 시작도 전에 패색이 짙어지곤 한다. 막상 해보면 별게 아니란 걸 경험으로 알면서도. 오늘 밤만은 왠지 이런 마음으로 잠들면 안 될 것 같아 자세를 가다듬고 다시 노트북을 켰다. 난 지금, 이 글을 써야만 한다.

## 저 거인은 너무 커서 이길 수 없다고?
### '다윗과 골리앗'

다윗은 이스라엘 베들레헴에서 아버지를 도와 양들을 돌보는 평범한 양치기 소년이었다. 당시 이스라엘은 블레셋 족속과 전쟁을 치르던 중이었기에 장성한 그의 형들은 싸움터에 나가 있었다. 블레셋 군에는 골리앗이라는 거칠고 포악한 장수가 있었는데 키가 지금으로 치면 약 2m 40cm에 달하는 장신으로 상당한 거구였다. 게다가 온갖 투구와 갑옷, 성인 한 명이 들기에도 버거운 창으로 무장하여 이스라엘 군에게는 심적으로나 물리적으로나 가히 위협적인 존재였다. 전세는 블레셋

쪽으로 기울었고 이스라엘 병사들 중 감히 그에게 맞서고자 하는 이는 아무도 없었다.

그렇게 고전을 면치 못하는 그때, 형들을 방문한 다윗이 이 광경을 목격한다. 그는 곧장 왕에게 가서 자신이 나가 싸우겠노라고 말한다. 한낱 어린 목동이 저 거인 장수를 상대하겠다고? 한 주먹거리도 안 될 거라며 말려보지만 다윗은 거듭 청한다. 왕은 결국 허락하며 자신의 군장과 칼을 내어주지만 다윗은 이마저도 거절한다. 그리고 맨몸으로 골리앗에게 나아간다. 평소 양을 지킬 때 쓰던 물맷돌 막대기와 끈, 그리고 작은 돌멩이 다섯 개만을 손에 쥔 채로.

아무런 장비도 없이 다가오는 소년 다윗을 본 골리앗은 비웃었다. 두려워하는 기색 없이 다윗은 침착하게 물맷돌 끈에 돌멩이를 끼우고는 골리앗의 이마를 신중히 겨누었다. 그리고 잠시 뒤, 딱 하는 경쾌한 소리와 함께 다윗의 돌멩이는 과녁을 명중하고 철옹성 같던 거인 장수는 그대로 쓰러진다. 소년은 지체 없이 달려가 골리앗의 목을 베었고, 이를 눈앞에서 목격한 블레셋 군은 혼이 빠져 도망가고 만다. 그 유명한 '다윗과 골리앗' 이야기다.

다윗과 골리앗을 모티브로 한 작품 중 가장 유명한 건 미켈란젤로Michelangelo, 1475~1564의 〈다비드 상〉일 것이다. 미켈란젤로의 이 조각상은 그의 다른 작품 〈피에타〉와 함께 르네상스 시대 최고의 걸작으로 평가받고 있다. 당시 중요하게 여

□
카라바조, 〈골리앗의 머리를 든 다윗〉, 1610,
캔버스에 유채, 125×101cm, 이탈리아 보르게세 미술관

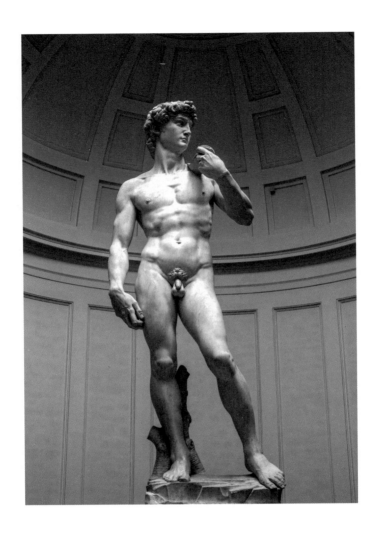

□
미켈란젤로, 〈다비드 상〉, 1501~1504,
대리석에 조각, 높이 5.17m, 이탈리아 피렌체 아카데미아 미술관

기던 조화와 균형의 미(美)가 완벽하게 구현되었을 뿐만 아니라, 평소 해부학과 신체 구조의 비율에 대해 해박한 지식을 가졌던 미켈란젤로의 과학적인 예술성에 방점을 찍은 작품이기 때문이다.

미켈란젤로는 다윗을 소년이 아닌 청년으로 설정했다. 한 발을 내밀어 약간 비튼 포즈와 오른발에 무게 중심을 두고 살짝 기울어진 자세는 청년의 몸에 은근하게 드러난 S자 곡선을 강조한다. 한 손엔 물매질 끈을, 다른 손에는 돌멩이를 쥐고 위풍당당하게 앞을 바라보며 서 있는 〈다비드 상〉은 인간이 가질 수 있는 극도의 이상적인 아름다움을 수려하게 표현하고 있다.

세기의 걸작인 이 조각상이 제작되기까지는 지난한 과정이 있었다. 피렌체 두오모 성당은 사실 미켈란젤로 이전에 이미 여러 예술가들에게 다비드 상 조각을 의뢰한 바 있었지만 번번이 미완성에 그쳤다. 가장 큰 이유는 대리석의 질이 형편없어 작업에 도무지 진척이 나지 않았기 때문이었다. 그렇게 오랫동안 방치되던 흉물스러운 덩어리는 마침내 패기 넘치는 천재 조각가 미켈란젤로를 만난다. 그는 조각상에 마법 같은 솜씨로 숨결을 불어넣는다. 작품을 자세히 살펴보면 얼마나 섬세하고 사실적으로 인물이 묘사되었는지를 금세 알 수 있다. 결투를 앞두고 긴장한 듯 결연한 다윗의 눈동자와 주변 잔주름, 돌멩이를 꽉 쥔 주먹 위로 불끈 솟아난 핏줄, 근육 하나하나의 미세한 굴곡까지. 차갑고 딱딱한 대리석 위에 마치 인

물이 눈앞에서 살아 숨 쉬는 듯한 생동감을 불어넣은 거장의 솜씨는 가히 놀랍다.

이후 〈다비드 상〉은 당시 독립적인 소규모 국가였던 피렌체 공화국의 상징적인 기념물로 자리 잡게 된다. 거인 골리앗에 굴하지 않는 다윗의 용기와 도전 정신은, 사방의 강대한 국가들로부터 위협받는 피렌체의 상황과 꼭 닮아 있었고 그들이 진정 추구하고자 하는 가치 그 자체였다. 이러한 시대 상황에서 미켈란젤로는 〈다비드 상〉을 완성함으로써 피렌체 시민의 자유를 수호하는 도시의 심장을 빚어낸 것이다.

### 거인은 보이는 것처럼
### 그렇게 강하지 않다

작품 속 다윗의 모습을 바라보며 생각한다. 그는 정말로 두렵지 않았을까. 실패하면 어떡하지, 고작 양이나 치던 목동인 내가 어떻게 숙달된 장수를 상대하겠나 싶어 도망가고 싶은 생각은 추호도 없었을까. 다윗이 거인 골리앗 앞에서도 담대할 수 있었던 이유를 헤아려본다. 그는 '골리앗은 너무 커서 절대이길 수 없어' 대신 '골리앗은 크기 때문에 맞히기 쉬운 목표물이야'라고 생각했다. 골리앗을 넘어야 하는 산, 깨부수어야 하는 장애물로 여긴다면 막막해진다. 절대 이길 수가 없다. 하지

□
에드가 드가, 〈다윗과 골리앗〉, 1863,
캔버스에 유채, 80×63.8cm, 영국 피츠윌리엄 박물관

만 자신이 겨냥해 맞혀야 하는 과녁으로 바꿔보면 얘기가 달라진다. 크고 거대하기에 오히려 조준하기가 쉽다. 혹 이길지도 모른다. 다윗은 이렇듯 관점을 전환하여 위기를 기회로 만들었다.

작가 말콤 글래드웰은 저서 《다윗과 골리앗》에서 "우리는 거인과의 대립을 오독하고 잘못 해석하고 있다"고 지적한다. 위기, 불행 등 삶에서 마주하게 되는 수많은 종류의 거인들은 우리가 생각하는 것과 다르며, 그들의 강점처럼 보이는 특성들은 종종 치명적인 약점의 원인이 되고, 약자라는 사실은 종종 우리가 인식하지 못하는 방식으로 판세를 뒤바꿀 수도 있다고 말이다. 즉 상황을 어떻게 바라보느냐 하는 관점의 차이가 결과의 차이를 만든다는 것이다.

문득 내가 처음 글쓰기를 시작했을 때가 떠올랐다. 그해는 코로나가 창궐했던 시기였기에 나는 그동안 해왔던 외부활동을 모두 중단해야만 했다. 이 시간을 어떻게 잘 활용할 수 없을까 고민하다가 불현듯, 오랫동안 마음속에 품어두기만 했던 '글쓰기'를 시도해 보면 어떨까 하는 생각이 들었다. '집에만 있어야 해서 갑갑하다'는 위기를, '집에 있는 시간이 늘어났으니 오히려 좋다. 마음껏 글을 써보자'라는 기회로 바꾼 셈이다. 이러한 관점의 전환은 그날 강연에서 만난 작가에게서도 마찬가지였다. 그는 15년째 작가 지망생이자 프리랜서 작가로서 이런저런 글을 써왔지만 별다른 수확이 없었고 슬럼프

에 빠지기도 했다. 그때 자신의 재능 없음을 진솔하게 털어놓는 글을 썼는데 이것이 후에 책 출간으로까지 연결되었다고 했다. 그에게도 거인과 마주하는 순간이 있었지만 이를 오히려 터닝 포인트로 삼은 것이다.

살다 보면 누구나 전의를 잃는 날이 온다. 우린 때때로 정신적, 육체적 약함을 비롯해 장애물, 불운, 불합리한 상황에 이르기까지 온갖 종류의 거인을 직면한다. 당연히 피하고 싶고 겁부터 집어먹게 되는 건 어쩔 수 없는 인간의 본능이다. 하지만 그럴 때일수록 다윗의 마음을 가져보면 어떨까. 지금 내 앞에 있는 저 골리앗이 너무 커서 이길 수 없을 것처럼 보이지만, 오히려 너무 크기에 겨뤄볼 만하다고, 해볼만하다고 말이다. 물론 쉽지는 않겠으나 누가 알겠는가. 미약한 물매질 한 번이 내 삶의 거인을 쓰러트리고 불가능해 보이는 변화를 목도하게 만들지도.

나 역시 글쓰기라는 저 거대한 골리앗을 한번 잘 조준해 겨뤄봐야겠다고 되뇌어 본다. 그러니 인생에서 전의를 상실하는 순간이 오면 꼭 기억하자. 거인은 보이는 것처럼, 당신이 생각하는 것만큼 그렇게 강하지 않다.

# 여행하듯
# 오늘을 살고 있나요?

## 클로드 모네
Claude Monet

1840~1926
인상주의의 창시자,
빛과 공기에 의해
순간순간 변화하는 찰나를 포착해
캔버스 위에 구현해 냄으로써
눈에 보이는 그대로 표현하는 미술 사조인
인상주의를 탄생시켰다.

덜컹덜컹 기차가 달리고 있다. 한적하고 여유로운 풍경이 창밖으로 지나가고 평화롭기 그지없는 조용한 열차 칸, 갑자기 어느 부부가 싸우기 시작한다. 점점 언성이 높아지자 신경이 쓰이는지 힐끔힐끔 부부를 쳐다보다 우연히 눈이 마주친 남자와 여자. 이런저런 몇 마디 말을 나누다 호감을 느낀 남녀는 이내 식당 칸으로 건너가 대화를 이어간다.

파리로 돌아가는 길인 프랑스 여자 셀린느와 비엔나로 향하는 미국 남자 제시. 오늘 처음 만났다는 게 믿기지 않을 정도로 얘기가 잘 통하는 둘은 시간 가는 줄 모르고 상대에게 빠져든다. 이윽고 기차는 제시의 목적지인 비엔나에 이르고 아쉬움을 감추며 헤어지려는 그때, 제시가 한 가지 제안을 한다. 함께 내려 딱 하루 비엔나에서 동행하자는 것. 잠시 망설이던 셀린느는 결국 그를 따라나선다. 그렇게 하룻밤 동안의 짧고도 긴 그들의 여행이 시작된다.

리처드 링클레이터 감독의 〈비포 선라이즈〉는 기차에서 만난 두 젊은 남녀가 오스트리아 비엔나에서 하루 동안 머물며 생긴 일을 다룬 영화다. 특별한 사건이나 클라이맥스 없이 러닝타임 대부분을 그저 남녀 주인공의 끊임없이 이어지는 대화에만 주목한다. 낯선 여행지에 도착한 두 청춘 사이를 감도는 미묘한 떨림과 긴장감은 이 영화만이 가지고 있는 고유한 매력이다. 영화 속에서 약속했던 하루가 지나고 제시와 셀린느는 제목 그대로 '동이 트기 전' 기차역에서 쿨하게 작별을 고한다. 여행의 낭만에 잠겨 서로 교제하다가 권태를 맞이하

는 여느 고리타분한 커플이 되지 말자며, 어른스럽게 뒤돌아 서자며 말이다. 하지만 기차가 막 떠나려는 찰나 뒤늦게 아쉬 움이 폭발했는지 "6개월 뒤 이곳에서 다시 만나자"는 약속을 덜컥 해버린다. 영화는 그대로 끝이 나고, 이후 어떻게 되었는 지는 결국 알 수 없다.

그래서 과연, 그들은 다시 만났을까. 재회한 뒤 불같은 사랑을 나누며 처음 모습 그대로 설렘을 간직하며 살아갔을 까. 아님 두근거리는 낯선 만남에서 시작한 끌림과는 달리, 그 들이 우려했던 것처럼 서로 익숙하다 못해 당연해져 버려 지 루하고 느슨한 일상을 살고 있을까. 역시 여행의 추억은 그저 추억으로 끝내는 게 나았다는 결론을 마주하지는 않았을까.

일상 속 찰나의 반짝거림을 포착한 화가,
클로드 모네

여기 제시와 셀린느의 첫 만남을 떠오르게 하는 그림이 있다. 배경은 기차역. 가장 먼저 고전적인 증기기관차 몇 대가 눈에 들어온다. 열차는 달릴 태세를 갖춰 이제 막 출발하려 하고 있 고 안에 탄 누군가에게 작별인사를 하려 서 있는 사람들이 그 옆쪽으로 보인다. 위로 눈길을 돌려보면, 치이익~ 기차들이 내뿜는 증기들이 한데 어우러져 천장을 뒤덮는다. 아까부터

160

눈앞이 흐려 보였던 건 아무래도 이것 때문일까. 그렇든 말든 역 안은 떠나는 이와 돌아오는 이, 배웅하고 마중하는 사람들, 그 사이로 열차를 점검하느라 바쁜 역무원들과 선로 위를 덜 컹거리는 바퀴의 소음으로 소란스럽기만 하다. 보기만 해도 당시의 활기가 그대로 전해지는 이곳은 19세기 파리, 클로드 모네Claude Monet, 1840~1926가 그린 《생 라자르 역》이다. 생 라자르 역은 당시 파리의 7개 주요 역 중 하나였다. 모네는 이곳을 주제로 무려 12점의 연작 그림을 남겼다. 도대체 어떤 점이 그리도 그의 흥미를 끌었던 걸까.

잘 알려진 것처럼 모네는 인상주의의 창시자다. 인상주의란 빛에 의해 시시각각 변화하는 사물을 관찰하여 눈에 보이는 그대로 표현하는 미술 사조를 말한다. 특히나 모네는 빛과 공기에 의해 순간순간 변화하는 찰나를 포착하기 위해 캔버스를 들고 작업실을 벗어나 교외로 향했다. 파란색이었다가 노랑으로 변하더니 이내 분홍빛으로 물들어 버리는 하늘, 햇빛과 그림자에 의해 연두와 청록, 푸르스름한 보라로 번져 가는 풍경이 주된 관심사였다. 그는 시시각각 달라지는 눈앞의 세계를 보이는 대로 정확하게 기록하려 애썼다. (이러한 기법 때문에 '작품에 인상 말고는 아무것도 없다'며 조롱하는 의미로 '인상파'라는 이름이 붙기도 했다.)

빛에 대한 모네의 연구가 가장 잘 드러난 것은 바로 그의 연작 시리즈다. 모네는 1890년부터 건초 더미, 수련, 루앙

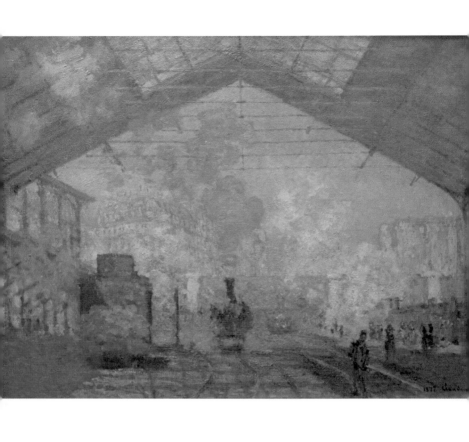

□
〈생 라자르 역〉, 1877,
캔버스에 유채, 75×105cm, 프랑스 오르세 미술관

대성당 등 하나의 주제로 여러 장의 그림을 그리는 연작을 주로 제작했다. 그는 같은 대상이 시간과 계절의 흐름에 따라 다양하게 변모하는 모습, 그에 따른 색감과 명암의 미묘한 차이를 반복적으로 탐구하여 캔버스에 담았다. 모네의 연작 작품들을 쭉 훑다 보면 우리가 바라보는 대상은 결코 매 순간 동일하지 않다는 것과 이것이 얼마나 시시때때로 변모하고 있는지를 눈치채게 된다.

이러한 찰나의 움직임을 포착하려는 시도는《생 라자르 역》연작에서도 두드러진다. 파리의 크고 분주한 기차역인 생 라자르 역은 각 지역 곳곳으로 가는 노선들이 모여 있었다. 때문에 항상 사람들로 가득하고 생동감 넘치는, 근대 파리의 상징과도 같은 장소였다. 모네는 역 천장의 유리면에 반사되는 실내 풍경과 빛에 따라 시시각각 일렁이며 움직이는 증기들에 매료되었다. 무작정 이젤과 캔버스, 그리고 물감을 들고 역장에게 찾아가 '이곳의 그림을 그리고 싶으니 역 안의 기차를 멈춰줄 수 있겠느냐'고 부탁하기도 했다. 용감한 건지 무식한 건지 알 수 없는 이 화가에게 놀랍게도 역장은 호의를 베풀었다. 달리는 열차를 멈춰줄 뿐 아니라 그가 언제, 어느 장소에서든 그림을 그릴 수 있도록 허락했다. 또 모네가 흡족할 만큼 증기를 내뿜어 주기까지 했다. 덕분에 모네는 역 안팎을 마음껏 활보하며 빛에 대한 열정을 펼쳐낼 수 있었다.

그는 빛과 공기의 흐름이 풍경에 미치는 영향을 다각도

163

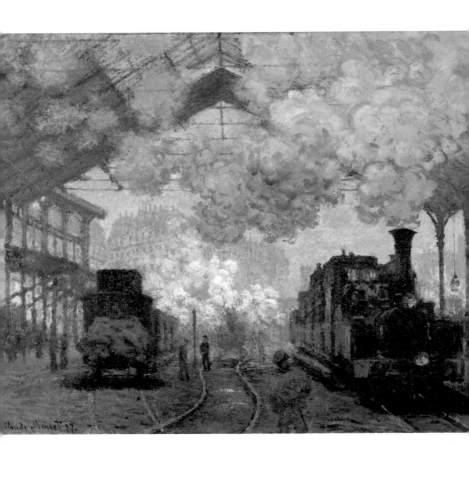

□
〈생 라자르 역: 기차의 도착〉, 1877,
캔버스에 유채, 81.9×101cm, 미국 포그 미술관

로 연구했다. 모네는 연기와 증기가 단순히 흰색이나 회색이 아니라는 것을 단박에 알아챘다. 그의 작품을 자세히 살펴보면 햇빛과 유리천장에 반사되는 각도에 따라 미색, 하늘색, 푸르스름한 옥색, 연한 진달래색으로 쉴 새 없이 변하는 증기의 형상을 발견하는 재미가 쏠쏠하다. 그런가 하면 뒤로 보이는 건물과 풍경들은 이에 따라 얼마나 불투명하고 반투명해지는지! 모네는 이 모든 것을 섬세한 시선으로 예리하게 포착해 냈다. 순간순간 색과 형태를 바꾸며 아지랑이처럼 피어나는 공기 입자들 때문일까. 그림 속 기차와 건물, 사람들의 이미지는 굉장히 사실적이면서도 흐릿하고 모호해 보인다.

프랑스 대문호 에밀 졸라는 《생 라자르 역》 연작을 두고 "모네의 그림에서는 기차의 굉음이 들리는 듯하고, 증기가 역사를 더듬으며 뭉실뭉실 떠가는 광경이 눈에 선하다"라고 호평했다. 과연 그의 말대로 생동감과 활력이 넘치는 이 그림은 우리를 기억 저편의 어느 곳으로 안내하는 듯하다. 여행의 시작과 끝을 알리는 상징적인 장소, 기차역. 이곳에서 각양각색으로 부유하는 수증기는 마치 신기루처럼 어떤 여행의 기억을 눈앞에 불러다준다. 낯선 곳에서 겪은 색다른 경험들, 잊히지 않는 여행의 맛과 향과 냄새를 떠올리게 함과 동시에 여행의 처음과 마지막에 마주했던 감동을 고스란히 일깨워 주는 작품이다.

## 여행하듯
## 일상을 살아가는 법

모네의 작품들은 평범하기 짝이 없는 장면들을 담고 있건만 유난히도 눈길을 사로잡는다. 그는 순간순간 발견한 찰나의 반짝거림을 진지하게 포착하고, 거기서 받은 자신의 인상을 고스란히 그림에 새겼다. 스쳐 지나갈 법한 일상의 사소한 단면조차 소홀히 여기지 않고 진득하게 연작으로 그려 낸 그의 여문 솜씨는 단연 돋보인다. 문득 생각한다. 모네의 관점으로 삶을 바라본다면, 일상을 여행하듯 살아갈 수 있지 않을까.

여행의 끝 무렵, 모두가 비슷한 생각을 한다. 이 여정이 끝나지 않았으면, 꿈같던 시간이 계속되었으면. 나 역시 지나온 여러 여행의 끝자락에서 쳇바퀴처럼 굴러가는 현실로 돌아가기 싫다며 몸부림치곤 했다. 우리는 왜 그리 여행의 출발에 앞서 설렘과 떨림을 느낄까. 그리고 끝자락에는 왜 허무해지고 공허함마저 느끼게 될까. 어떻게 보면 우린 여행에 너무 큰 의미를 부여하고 있는지도 모른다. 여행을 통해서만 독특한 것을 보고 경험하고 누릴 수 있다고 생각한 나머지, 일상에서 얻을 수 있는 선물을 직시하지 못하는 것이다.

그렇다면 여행을 마치고 익숙한 삶으로 돌아왔을 때 우리를 기다리고 있는 선물이란 뭘까. 나의 경우엔 '순간순간을 소중히 여기는 일상 여행자의 마음가짐'이 가장 큰 수확이었

다. 사실 여행이란 게 어찌 보면 별다를 게 없지 않나. 장소를 바꾸어 마주하게 되는 것들을 '새롭다'라고 인식하고 즐거워하는 경험의 일체가 곧 여행일 테니. 그렇게 보면 일상 또한 여행하듯 살아갈 수 있다. 모네가 그러했듯이 매 순간을 특별하게 바라보고 기쁘게 간직하면 될 일이다. 여행이 끝난 뒤에도 그때의 벅참과 감동을 유지할 수 있는 비결은 바로 여기에 있다. 물론 이 선물은 무작정 얻을 수 있는 것이 아니다. 일상에서도 작은 변화에 눈을 맞추고 귀를 기울여야만 얻어지는 값진 보상이다.

영화 〈비포 선라이즈〉에는 이런 대사가 나온다. "모든 건 끝이 있잖아. 하지만 그렇기 때문에 우리의 시간과 어떤 특정한 순간이 중요하단 생각 안 들어?" 이처럼 끝이 있기 때문에 소중해지는 것들이 있다. 여행이 아름다운 것도 결국은 마침표가 있기 때문이다. 다시 돌아와야 하는 때가 정해져 있기에 일분일초가 특별해진다. 인생도 마찬가지다. 마지막이 있다는 걸 인지하고 살아간다면 하루하루가 귀중하고 값질 수밖에 없다. 새로움, 설렘, 생경한 두근거림과 생기. 이러한 것들은 저 멀리 낯선 곳에서 찾을 게 아니다. 평범한 일상에서도 발견할 수 있어야 한다. 파리의 어느 기차역 그림 앞에서 '나는 지금, 일상을 여행하듯 살고 있는가'를 반문해 본다. 끝이 있음을 기억하며 순간순간을 만끽하는 일상 여행자의 자세로 살아가리라, 가만히 다짐해 본다.

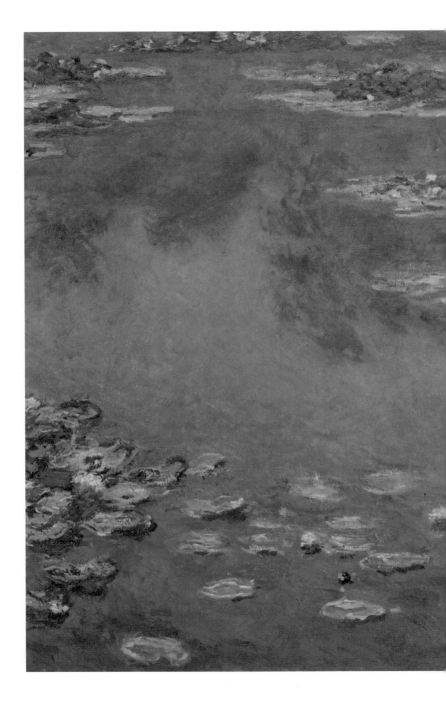

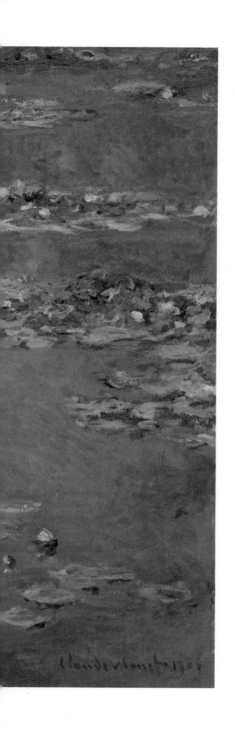

〈수련〉, 1906,
캔버스에 유채, 89.9×94.1cm,
미국 시카고 아트 인스티튜트
(마틴 A. 라이어슨 컬렉션)

# 멈춤이
# 두렵다면

라몬 카사스
Ramon Casas

1866~1932
스페인의 초상화가,
프랑스와 스페인에서 활동하며
초상화가로서 명성을 날렸다.
고전주의와 인상주의 양식을 두루 섭렵하여
영화 속의 한 컷 같은 세련된 그림을 그려냈다.

오테사 모시페그가 쓴 《내 휴식과 이완의 해》라는 책이 있다. 이 소설엔 좋은 학벌, 꽤 괜찮은 외모, 부족함 없는 일상 가운데 알 수 없는 무료와 냉소로 매일을 살아가는 주인공이 등장한다. 원하는 만큼 자고 나면 새 삶을 살 수 있을 거라고 믿는 그녀는 어느 날, 1년간의 동면을 갖기로 마음먹는다.

'동물이 활동을 중단하고 땅속 따위에서 겨울을 보내는 일'이라는 사전적 의미 그대로 그녀는 모든 활동, 그러니까 숨 쉬고 생명을 유지하는 것을 제외한 일체의 행위 전부를 멈춰 버린다. 직장을 그만두는 것을 시작으로 재산세 1년 치 선납, 공과금 자동 납부, 세탁물 자동 수거 등 만반의 준비를 마친 주인공은 이제 자기만의 동굴 속에서 동면을 시작한다. 아침에 일어나 밥을 먹고 잠시 멍 때리다 다시 잠들기를 반복하는 '휴식과 이완의 해'를 보내는 것. 이 과정에서 약물의 도움을 받는 것조차 서슴지 않는 범상치 않은 모습은 마치 한 편의 블랙 코미디 같기도 하다. 대체 이처럼 길고 긴 동면을 통해 그녀가 얻고자 하는 것은 무엇일까.

민낯 그대로의 쉼,
〈무도회가 끝난 후〉

여기 책의 주인공과 비슷해 보이는 그림 속 여인이 있다. 보기

만 해도 눈과 마음이 편안해지는 싱그러운 숲을 닮은 짙은 녹색 소파가 그녀를 감싸고, 어딘가 지쳐 보이는 여인은 온몸에 힘을 모조리 뺀 채 아무렇게나 쿠션 위로 몸을 던져버린다. 제목과 옷차림을 보니 아마도 사교 행사를 다녀온 뒤인가 보다. 고급스럽고 은은한 광택이 감도는 검정 드레스, 잘 손질된 헤어스타일과 꾸밈새에서 부유한 상류층 여인이라는 걸 짐작할 수 있다. 힘든 하루를 보내고 온 건지 소파와 혼연일체 된 포즈가 무척 짠하다. 각종 모임과 회식으로 기진맥진한 우리네 모습이 겹쳐 보이기도 해서 괜스레 '웃프게' 느껴지기도 한다. 손에 쥔 건 책 또는 다이어리일까. 축 처지는 몸을 일으켜 어떻게든 한 장이라도 해치우겠다는 결연한 의지와는 달리 눈꺼풀은 자꾸 감겨만 간다. 아무래도 5분이 채 지나지 않아 곤히 잠들어 있는 그녀의 모습을 볼 수 있을 것만 같다.

이 그림은 스페인 화가 라몬 카사스Ramon Casas, 1866~1932가 그린 〈무도회가 끝난 후(퇴폐적인 여인)〉라는 작품이다. 라몬 카사스는 꽤 유명한 초상화가로 프랑스와 스페인을 오가며 왕성하게 활동한 예술가였다. 부유한 집안에서 태어났고 타고난 예술성과 탁월한 실력을 일찍이 인정받아 프랑스와 스페인뿐만 아니라 유럽 전역에서 주목받았다.

그는 특히 파리와 바르셀로나의 벨 에포크, 즉 전성기 때 모습을 그림으로 즐겨 그렸다. 몽마르트르에 있는 무도회장 '물랭 드 라 갈레트', 오페라 극장, 인기 스포츠였던 투우장 등 그 당시 사교계가 자주 찾던 장소와 풍경 그리고 그곳에서

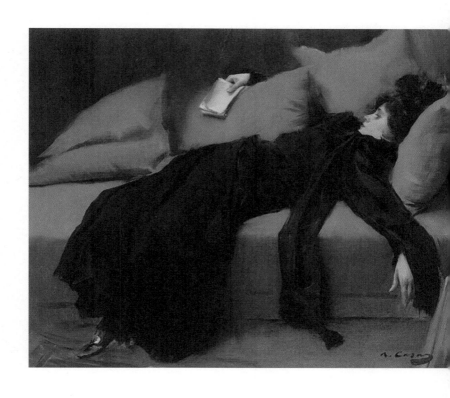

<무도회가 끝난 후(퇴폐적인 여인)>, 1899,
캔버스에 유채, 46.5×56cm, 스페인 몬세라트 박물관

의 모습들은 카사스의 화폭 안에서 생생하게 재현되었다. 맵시 있게 옷을 쫙 빼입은 남녀 무리가 유흥을 즐기며 밤을 지새우는 장면은 카사스가 주로 다루던 주제였다. 어쩌면 그가 인기 있을 수밖에 없었던 이유도 여기에 있지 않을까 싶다. 그 당시 '인싸'들을 이토록 멋들어지게 그려냈으니 어찌 호응이 없었겠는가. 게다가 고전주의와 인상주의 양식을 두루 섭렵하여 영화 속의 한 컷처럼 세련되게 표현하는 화가로서의 역량까지 갖추었으니 뭐 두말하면 입 아프지 않겠는가.

뿐만 아니라 라몬 카사스는 사업가로서의 면모도 뛰어났다. 파리의 인기 있는 카바레 '검은 고양이'를 벤치마킹하여 그를 포함한 네 명의 동업자들을 주축으로 바르셀로나에 카페를 열었는데 이름하여 '네 마리의 고양이들'이다. 그가 공간에 대한 애정을 듬뿍 담아 직접 카페 포스터를 그려 걸어두기도 한 이 장소는 곧바로 당시 스페인 모더니즘을 이끌던 유명 인사들의 만남의 장이 되었다. 모더니스트와 지식인, 예술가 들이 이곳에서 서로 교류했고 파블로 피카소는 첫 개인전을 열기도 했다. 이와 별개로 카사스의 작품은 점점 더 좋은 평판을 받아 마드리드, 시카고, 베를린에서 전시회를 열며 화가로서의 명성을 이어갔다.

한편 라몬 카사스는 흥미롭게도 사교계 이면의 지친 민낯을 담는 그림들도 곧잘 그렸다. 이제 막 집으로 돌아와 소파에 그대로 뻗어버린 여인, 의자에 반쯤 걸터앉아 테이블 위로

□
〈피곤함Tired〉, 1895~1900,
캔버스에 유채, 61×51cm, 미국 텍사스 댈러스 미술관

□
〈게으름Laziness〉, 1898~1900,
캔버스에 유채, 65×54cm, 스페인 바르셀로나 국립 카탈루냐 미술관

쓰러지듯 엎드린 여인, 그리고 쨍한 오후의 햇살이 방 안을 침범할 때까지 침대를 떠나지 못하고 누워 있는 여인까지. 전날 밤을 지새운 무도회의 여운이 아직 남아 있는 듯 피곤한 기색을 감추지 못하는 그녀들의 모습을 보면 번잡한 외출 뒤의 일상은 다들 비슷하구나 하는 생각을 하게 된다. 밖에서는 모임이 유쾌하여 너도나도 신나게 떠들며 즐기기 바쁘지만 그 뒤엔 저마다 지치고 피로한 얼굴이 존재하는 법. 빡빡한 스케줄을 마친 뒤 땀범벅이 된 화장을 지우고 거울 앞에 서면, 한 며칠간은 외출도 그 어떤 활동도 하지 않고 그저 침대에 파묻혀 잠이나 자며 푹 쉬고 싶다는 속마음을 마주하는 게 나쁜만은 아니겠지.

## 인생엔 때론
## 동면이 필요해

잘 쉰다는 건 어떤 의미일까. 나는 요즘 잘 쉬고 있는가.

연말쯤이면 '쉬고 싶다'는 생각을 많이 한다. 1년 동안 쌓여 있던 피로, 직장에서의 스트레스, 우후죽순처럼 생겨나는 각종 모임과 송년회, 그리고 해야 하는 것과 하고 싶은 것 사이에서 갈등하는 현실적인 고민들. 여기저기 에너지가 분산되다 보면 나도 모르게 고갈되는 기분이 들기도 한다. 그럴 때면

《내 휴식과 이완의 해》의 주인공처럼 길고 긴 동면에 빠져버리고 싶다는 충동에 사로잡힌다. 일주일이든 한 달이든 아무것도 안 하고 오롯이 쉬어봤으면, 비워진 상태로 한동안 그렇게 지내봤으면. 그러면 어느샌가 다시금 반등하게 되지 않을까 하는 어설픈 기대감을 가지며.

고백하건대 '쉼은 곧 게으름'이라는 생각 때문에 충분히 쉬지 못했던 시절도 있었다. 왠지 해야 할 일을 다 하지 않고 쉬는 것만 같아 죄책감이 들기도 했다. 내일 하루는 또 어쩌지? 업무를 다 마무리 못 했는데 퇴근해도 괜찮을까? 무언가 열심히 하고 있긴 한데 왜 항상 몸은 지치고 일은 뜻하는 대로 풀리지 않는 걸까? 결국 그 원인은 '마음'에 있다는 걸 깨닫기까지는 그리 오래 걸리지 않았다. 쉬지 못하고 스스로를 채찍질함으로써 더욱 자기 자신을 힘들게 만들었던 것이다. 카사스의 그림 속 여인들처럼 편안하게 휴식을 취해도, 때론 잠깐의 쉼표 같은 시간을 가져도 괜찮은데 말이다.

쉼과 관련하여 미국의 희극배우 겸 가수인 에디 캔터는 이런 말을 남겼다. "속도를 줄이고 인생을 즐겨라. 너무 빨리 가다 보면 놓치는 것은 주위 광경뿐만이 아니라 어디로, 왜 가는지도 모르게 된다." 열심히, 치열하게 삶을 산다는 건 분명 건강하고 좋은 습관이다. 달리지 않으면 도태될 위기에 처하기 마련인 게 요즘 세상이니까. 하지만 때때로 잠시 멈춰 서서 속도와 방향을 점검해야 할 순간도 찾아온다. 그의 말처럼, 지

나치게 서둘러 목표에 도달하려다 보면 간과하게 되는 것들이 발생한다. 내 삶이 어디로 어떻게 흘러가는지, 왜 나는 이 길 위에 있는지, 자신이 과연 스스로에게 관대하고 여유로운 사람인지에 대한 통찰 같은 것들을…….

근래 들어 '좋은 쉼'에 대해 생각해 보고 있다. 수동적인 '비움의 쉼'을 넘어 능동적인 '채움의 쉼'을 가져보고 싶달까. 일주일 중 단 하루, 몇 시간만이라도 잠시 멈추어 지금 내게 필요한 것은 무엇이고, 어떻게 채워나가야 할지 고민하고 찬찬히 살펴봐야겠다고 마음먹는다. 이를 통해 내일 또 하루를 살아갈 힘을 얻게 될지도 모를 일이다. 고요하고 잠잠한 혼자만의 순간, 나름의 내공을 다져가며 재충전의 시간을 가져보리라. 그래, 인생엔 때론 동면이 필요하니까.

# 덕질,
# 하세요?

## 피에르 보나르
*Pierre Bonnard*

1867~1947
프랑스 화가이자 나비파의 일원,
작가의 내면 해석 또는 기억에 중점을 둔
그림을 그리고자 했던 나비파의
상징적이고 장식적인 표현 양식을 담은
작품들을 그려냈다.

2주에 한 번, 주말마다 독립책방에서 독서 모임을 한다. 이곳에선 가끔씩 작가 초청 행사가 열리기도 하는데 지난주엔 '달리기'를 주제로 에세이를 낸 한 작가의 북토크가 있었다. 개인 사정상 불참한 나를 제외한 멤버 전원이 참석했고 모두 지독한 짝사랑에 빠져버렸다.

"저, 덕질 시작했어요"라는 한 멤버의 고백은 시작에 불과했다. 북토크 이후 작가님 '라방'을 매일 찾아본다, 나도 달리기 시작하려고 러닝 클럽에 가입했다, 난 그분의 이전 책도 찾아서 읽는 중이다 등등 홍조 띤 얼굴로 자신의 '덕력'을 털어놓는 모습들은 마치 열혈 소녀팬 같았다. 심지어 한 멤버는 나에게 "여기서 제일 큰 피해자는 이 북토크에 오지 않은 당신이다!"라는 말까지 하며 열렬한 팬심의 끝을 보여주었다.

도대체 얼마나 마성의 매력을 가진 사람이기에 이렇게 단체로 홀려버린 건지 궁금하면서도 한편으론 묘한 기분이 들었다. 나는 누군가를 저렇게 좋아해 본 적이 있었나. 아이돌이든 손 뻗어 만질 수 있는 대상이든 간에 덕질할 정도로 깊이 빠져본 적이 있었던가. 고개를 저었다. 아니, 아니다. 쌍방이 아닌, 일방적인 추앙은 내 좌우명이 아니었다. 가는 애정이 있으면 오는 관심도 있어야지, 암.

그런 내게도 요즘 생애 최초로 덕질의 대상이 생겼다. 최근 내 최대 관심사는 남편이다. 남편이 너무 귀엽다. 이 남자는 복숭아처럼 뽀얀 피부에 덩치는 곰 같아서 어두운 데서 잘 못 보면 마치 북극곰 같다. 아무거나 잘 먹는 식성 탓에 항상 배

181

고파하며 밤에 몰래 냉장고를 뒤적이는 뒷모습은 사랑스럽기 그지없다. 잘 때는 통통한 두 볼을 오물오물 움직이며 잠꼬대를 하는데 그 모습마저 예뻐서 몰래 찍어둔 사진이 한가득이다. 이런 나를 보고 친구들은 눈에 콩깍지가 단단히 씌었다며 놀려대기 일쑤지만 그런들 어쩌랴. '최애'와 일상을 같이할 수 있다는 건 그 무엇과도 바꿀 수 없는 큰 축복인 것을.

## 덕업일치가 이끈 예술적 성취,
## 피에르 보나르

최애와 함께하며 예술세계를 꽃피운 화가가 있다. 바로 프랑스 화가이자 나비파의 일원이었던 피에르 보나르Pierre Bonnard, 1867~1947. 그는 프랑스 국방부 주요 관료의 아들로 태어나 행복하고 여유로운 유년시절을 보냈다. 아버지의 권유로 법률을 공부했고 변호사로 잠깐 활동하기도 했으나 어린 시절부터 흥미와 재능을 보인 그림에 대한 열망을 버릴 순 없었다. 이내 아카데미 쥘리앙과 콜 데 보자르에서 전문적인 미술 공부를 시작했으며 폴 세뤼지에, 에두아르 뷔야르, 모리스 드니 등 훗날 '나비파'를 결성하는 예술가 동료들을 만나 교류한다.

나비파의 '나비'란 히브리어로 예언자를 의미하는데, 당시에 만연했던 인상주의에서 벗어나 미래 지향적인 선구자

가 되고자 하는 뜻을 품고 있다. 폴 고갱의 영향을 받아 1888년에 결성한 후 왕성한 활동을 했던 나비파의 작품엔 강렬한 색채, 뚜렷한 윤곽선이 주로 등장하며 신비롭고 상징적인 분위기가 특징이다. 이는 자연에서 받은 인상, 세밀한 관찰과 묘사를 중시하던 인상주의 사조와는 달리, 작가의 내면 해석 또는 기억에 중점을 두고 그림을 그리고자 한 나비파의 철학에서 비롯한다. 나비파의 상징적이고 장식적인 표현 양식들은 보나르의 작품들에서도 눈에 띄게 관찰할 수 있다. 그중에서도 빼놓고 말할 수 없는 그림이 있으니 그건 바로 1908년작 〈역광의 나부〉. 평생의 뮤즈였던 '마르트 드 멜리니'를 그려낸 작품이다.

마르트의 본명은 마리아 부르쟁. 1893년 26세의 보나르를 만난 24세의 이 여인은 자신을 '16세의 마르트 드 멜리니'라고 소개한다. 본명도 나이도 감쪽같이 속인 건 호감을 느낀 낯선 남자에게 신비감을 주고 싶은 이유도 있었겠지만, 당시 파리 노동계층 여성들에게 귀족적인 느낌을 주는 '드de'라는 이름을 넣어 예명을 짓는 건 무척 흔한 일이었다. 상점 점원, 가사 도우미로 일하며 하루하루 살아가던 마르트도 마찬가지였을 것이다. 비밀스럽지만 어딘가 보호해 주고 싶은 그녀에게 보나르는 자신의 모델이자 뮤즈가 되어주길 청하고 이로써 그들의 사랑은 시작된다.

운명적인 만남에 이어 연인으로 발전한 두 사람. 하지만 정서적으로 불안정하고 약간의 신경쇠약과 강박증까지 가

□
〈역광의 나부〉, 1908,
캔버스에 유채, 124×109cm, 벨기에 브뤼셀 왕립미술관

진 여인과 함께 사는 건 결코 쉬운 일이 아니었다. 외부와 단절된 삶을 살았던 마르트는 남편이 친구들을 만나고 교류하는 것을 굉장히 싫어했다.(때문에 보나르는 한동안 몰래 외출을 감행해야 했다.) 또 여러 질병을 앓았기에 치료의 일환으로 목욕을 즐겨 했는데 결벽증이 갈수록 심해져 말년에는 하루에도 몇 번이나 꼼꼼히 그리고 굉장히 오랫동안 욕조에서 몸을 씻으며 시간을 보냈다. 보나르는 연인의 그런 모습들을 구태여 바꾸려 하지 않았다. 있는 그대로 받아들이며 되레 섬세하게 화폭에 옮겨 담기까지 했다. 목욕하는 마르트를 그린 작품들이 세상에 나오게 된 이유다.

연인의 애정 어린 시선 덕분일까. 보나르의 붓끝에서 다시 태어난 마르트는 실오라기 하나 없이 발가벗어도 아무런 부끄러움 없이 편안하고 자유로워 보인다. 아무렇게나 옷을 벗어둔 채 욕조 안에서 시간을 보내고, 목욕을 끝낸 뒤 수건으로 젖은 몸을 닦으며 향수를 뿌리기도 한다. 구석구석 세심하게 몸을 씻어내는 정성스런 동작과 신비스러운 뒷모습은 푸른 물빛과 뒤섞여 마치 물의 요정인가 싶기도 하다.

보나르는 마르트를 소재로 약 384점의 그림을 그렸다. 이쯤 되면 요즘 말하는 '덕질'에 해당되는 게 아닌가 싶을 정도다. 그는 마르트가 죽기 몇 년 전까지도 그녀를 모델 삼아 그렸고, 언제나 가장 젊고 아름다웠던 모습으로 공들여 표현했다. 때문에 그림 속 마르트를 잘 살펴보면, 주름이나 처진 나잇살, 질환으로 인한 그 어떤 고통의 흔적도 찾아보기 힘들다

185

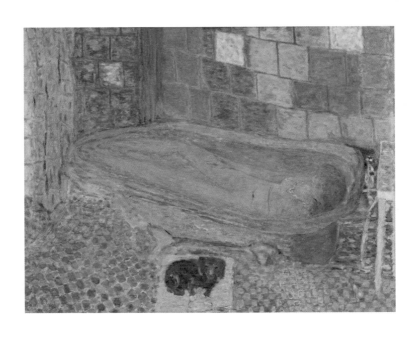

□
〈목욕하는 누드〉, 1941~1946,
캔버스에 유채, 122.56×150.5cm, 미국 카네기 미술관

는 걸 금방 알 수 있다. 그래서일까. 사랑하는 이를 위해 은둔의 삶을 택하면서까지 연인을 영원히 매력적인 존재로 그리고자 했던 보나르의 그림은, 마치 한 남자의 애틋한 팬레터처럼 느껴진다.

75세의 나이로 마르트가 죽고 난 뒤 보나르는 그녀의 침실 문을 잠그고 이후 단 한 번도 열지 않았다. 대신 자화상과 풍경화를 주로 그리며 일생을 마쳤다. 어쩌면 그는 '덕업일치'의 화가가 아니었을까. '평생 곁에 두며 지켜주고 싶은 여인을 사랑하는 일'과 '자신이 좋아하고 잘하는 그림 그리는 일', 이렇게 덕질과 본업이 하나 된 삶을 살며 보나르는 사소한 일상에서 위대한 예술을 길어냈다.

<br>

## 덕질이 우리 삶에
## 미치는 영향

피에르 보나르의 그림을 보며 생각한다. 누군가를 좋아한다는 건, 덕질할 정도로 열정을 다한다는 건 우리 삶에 어떤 영향을 미치는가. 과연 그럴만한 가치가 있는 일일까.

한동안 나는 덕질이 굉장히 비효율적인 일이라 생각해 왔다. 주는 것보단 받는 것이 더 쉽고 즐거운 일이었다. 배우나 아이돌 가수에 푹 빠진 사람을 보면 이해할 수 없었고 '자기에

187

□
〈시골의 다이닝룸〉, 1913,
캔버스에 유채, 164.5×205.7cm, 미국 미니애폴리스 아트 인스티튜트

게 돌아오는 게 아무것도 없는데, 왜?'라는 감상만 들었다. 자신의 존재조차도 모르는 대상에게 되받지 못할 애정을 쏟아붓는 것은 무의미한 일이 아닌가 싶었기 때문이다.

하지만 최근 들어 남편을 덕질하고 있는 나 자신을 보며 생각이 바뀌었다. 그저 바라만 봐도 좋기에 뭐든 챙겨주고 싶은 마음, 아이처럼 입 벌리고 자는 모습이나 여기저기 물건을 흘리고 다니는 모습까지도 소중해서 평생 기억 속에 간직하고 싶은 기분. 사소하지만 애틋한 그 마음과 정성이 내 삶을 아름답게 수놓고 있음을 새삼 느낀다. 그리고 깨닫는다. 누군가를 깊이 좋아하게 되면, 어떤 대상을 관심 있게 바라보고 보살피다 보면, 결국은 자기 자신에 대해 새롭게 알게 되는 부분이 더 많아진다는 것을. 나만 해도 그렇다. 내가 누군가에게 이렇게까지 헌신적일 수 있는 사람이었음을 그리고 내 안에 사랑할 수 있는 능력이 이렇게나 많았다는 것을 알게 되었으니까. 또 누군가를 정말로 좋아하면 환희와 고통이 동시에 올 수 있다는 것도.

"우리는 오로지 사랑을 함으로써 사랑을 배울 수 있다"는 어느 영국 소설가의 말처럼, 사랑은 배움이라는 선물을 선사한다. 누군가를 궁금해하고 때론 파고들며 공부해 나가는 덕질의 과정을 통해 인간은 스스로를 더 이해하고 확장해 간다. 따지고 보면 우린 누구나 덕질을 하거나 또 당하면서 살아간다. 부모와 자식 사이에서, 형제나 친구 또는 연인 관계에서

189

아낌없이 사랑을 퍼붓기도 하고 받기도 하며 성장하니까. 덕질이 우리 삶에 미치는 영향은 이토록 놀랍고 위대하다. 이제야 난 덕후를 자처하며 무언가를 애정하는 마음을 숨기지 않는 사람들을 이해하고 존중할 수 있을 것만 같다.

글을 쓰다 문득 축구를 보느라 정신없는 남편의 동그란 뒤통수를 바라본다. 어라. 옆에는 같이 먹으려고 사둔 과자가 빈 봉지인 채 덩그러니 놓여 있다. 흠, 그래도 가끔은 조금 덜 좋아해도 될 것 같긴 하다.

# 이런 나라도
# 괜찮나요?

## 렘브란트 반 레인
### Rembrandt van Ryn

---
)·(
---

1606～1669
네덜란드 황금시대를 이끌었던 화가,
인간애라는 숭고한 의식을 작품의 소재로 자주 삼았으며
명암의 대비와 세밀한 감정 묘사를 통해
감동을 극대화한 작품들을 많이 남겼다.

20세, 캠퍼스의 봄을 만끽하고 있어야 할 꽃다운 계절에, 나는 경기도 가장 북쪽 어느 기숙학원으로 향했다. 큰맘 먹고 들어간 재수 학원에는 나와 비슷한 처지의 친구들이 가득했다. 다들 아깝게 한두 문제 차이로 원하는 대학에 가지 못해 제법 독기가 오른, 한편으론 '난 실패자야' 하는 좌절감과 부모님께 죄송한 마음을 가진 '죄수생'들이었다.

말 잘 듣던 모범생 딸에서 하루아침에 죄수생 신분에 처해버린, 품 안에 애지중지하던 딸과 생이별을 겪어야 했던 부모님의 심정이 어떠했을지 굳이 설명할 필요는 없으리라. 그로부터 약 1년, 이 악물고 악착같이 버텨낸 시간이 훌쩍 지나고 드디어 대망의 그날이 다가왔다. 애써 긴장을 억누르며 1교시 언어 영역 시험지를 펼쳐 드는데, 갑자기 눈앞이 새하얘졌다. 시험지에 인쇄된 글자들이 희미해지는가 싶더니 눈에 흰 막이 낀 것처럼 아무것도 보이지 않았다. 그 뒤로 각 교시 시험을 어떻게 쳤는지 잘 기억은 나지 않는다. 다만 마지막 시간인 사회탐구 영역 시험지가 온통 눈물로 얼룩졌다는 것과 종료 종이 울리고 답안지를 거두어가던 시험 감독관이 잠시 머뭇거리다 내 어깨를 몇 번 토닥여 주었다는 것 외에는.

와아아— 나를 제외한 수험생들은 해방감을 맛보며 시험장을 떠나 교문 쪽으로 달려나갔고 그곳엔 애타는 심정으로 자식을 기다리는 부모님 무리들이 가득했다. 남쪽 끝에서 북쪽 끝까지 딸을 위해 한걸음에 달려온 아빠가 맨 앞에 서 계시는 게 보였다. 교문까지 걸어가는 시간이 천년 같았다. 영원히

192

교문에 내 발이 닿지 않았으면 했고 이대로 땅 밑으로 가라앉 고만 싶었다. 환호성을 지르는 무리들 사이로 눈물범벅을 한 내게 아빠 아무것도 묻지 않았다. 그저 내 어깨를 힘 있게 감싼 채 한마디 건넬 뿐. "수고했다. 어서 집에 가자."

그날 내가 겪은 건 단순히 위로라는 말로는 부족했을 것이다. 패잔병의 몰골로 집에 돌아온 날 가족들은 잠잠히 맞 아주었다. 오랜만에 맛보는 따끈한 집밥과 익숙한 내 방 침대 위 잘 정리된 포근한 이부자리, 잠결에 느낀 머리칼을 쓸어 넘 겨주던 손길까지. 그날 난 아주 오랜만에 단잠에 빠져들었다. 그리웠던 가족의 품 안에서, 그렇게 그 겨울을 지났다.

날 추앙하지 말아요,
〈돌아온 탕아〉

내게 당시 심경을 떠올리게 하는 그림이 하나 있다. 네덜란드 황금시대를 이끌었던 화가 렘브란트 반 레인Rembrandt van Rijn, 1606~1669이 그린 〈돌아온 탕아〉라는 작품이다. 이 그림은 성경 에 나오는 '돌아온 탕아' 일화의 장면을 그린 것으로 렘브란트 자신이 죽던 해에 그려진, 그의 역작 중 하나로 평가받고 있다.

이야기는 옛날 어느 마을, 한 아버지와 두 아들에서부 터 시작된다. 어느 날 둘째 아들이 아버지를 찾아왔다. "아버지

께서 죽고 난 뒤 물려받을 제 몫의 유산을 지금 미리 주십시오."
아주 당돌한 요구였지만 아버지는 이를 허락한다. 둘째 아들
은 유산을 받자마자 고향을 떠나 먼 나라 새로운 곳으로 향했
다. 그곳에서 사업을 하거나 지혜롭게 자산을 불려갔으면 좋
으련만 둘째 아들은 흥청망청 돈을 쓰며 향락을 즐기기에 바
빴다. 매일 사치스럽게 생활하자 돈은 금방 바닥이 났다. 간이
라도 빼줄 것처럼 그를 대접하던 사람들은 수중에 아무런 금
전도 없다는 걸 알자마자 그를 내팽개쳤다. 돈도, 명예도, 도와
줄 이도 없이 낯선 땅에서 둘째 아들이 할 수 있는 것은 아무것
도 없었다. 결국 그는 돼지우리에서 잠을 청하고 돼지들이 먹
는 쥐엄 열매를 훔쳐 먹으며 근근이 살아갔다.

　　　그는 문득 생각했다. '여기서 내가 돼지만도 못한 삶을
사느니, 차라리 고향으로 돌아가 아버지의 종으로 사는 게 낫
겠구나!' 부끄럽고 수치스러웠지만 그에게는 선택권이 없었
다. 아버지의 품으로 돌아간 그는 "아버지, 저는 더 이상 아들
이 아닙니다. 남은 일생 당신의 종이나 하인으로 살고자 하니
저를 제발 받아주세요!" 하며 울부짖었다. 아버지는 그를 망설
임 없이 받아들였다. 오랜 세월이 지나 거지꼴을 하고 돌아온
탕자 둘째 아들에게 가장 좋은 옷과 신발을 입히고 근사한 식
사를 대접하고는 성대한 잔치를 열어 그를 환대했다. 가족과
고향을 떠나 인생을 낭비하다 결국 초라하게 돌아왔건만 이
리도 극진히 대접해 주다니! 둘째 아들은 아버지의 사랑에 그
저 뜨거운 눈물을 연신 흘릴 뿐이었다.

렘브란트는 둘째 아들이 아버지에게 귀환하는 바로 그 극적인 장면을 화폭에 담았다. 어두운 화면 가운데 두 사람에게 시선이 집중된다. 뒷모습이지만 얼핏 봐도 남루한 행색이 말이 아닌 둘째 아들과 그를 맞이하는 아버지. 둘째 아들은 차마 아버지를 똑바로 마주할 자신이 없었는지 무릎을 꿇고 있고, 이를 내려다보는 아버지는 '괜찮다 아들아, 돌아온 것만으로 충분하단다'라고 말해주는 듯 온화한 표정이다. 주변에는 못마땅한 듯 차가운 옆얼굴로 쳐다보는 큰아들과 안도의 한숨을 내쉬며 그저 흐뭇해하는 어머니의 모습도 보인다.

렘브란트는 여기서 그의 장기인 명암의 대비와 세밀한 감정 묘사를 통해 작품의 감동을 극대화한다. 동굴 안처럼 어두컴컴한 배경과 대조적으로 조명을 켠 듯 환하게 빛나는 아버지와 둘째 아들, 그리고 이들을 둘러싸고 있는 것처럼 주변 인물을 배치함으로써 두 사람이 그림의 주인공임을 암시함과 동시에 그림에 대한 몰입도를 높이는 효과를 꾀하고 있다. 한편 인물들의 표정 또한 눈여겨볼 만하다. 후회와 부끄러움이 가득한 둘째 아들의 옆모습, 모든 것을 이해하고 받아들인다는 듯한 아버지, 무언가 불만에 차 있는 표정의 첫째 아들 등 섬세하게 인물의 감정을 표현한 대가의 솜씨는 가히 놀랍다.

재미있는 것은 인물의 '손'에서도 감정이 묻어난다는 점이다. 둘째 아들의 어깨를 감싸고 있는 아버지의 양손을 자세히 살펴보면 손의 크기와 생김새가 미묘하게 다르다는 것을 알 수 있다. 아버지의 오른손은 곱고 부드러운 반면 왼손은

□
〈돌아온 탕아〉, 1669,
캔버스에 유채, 262×205cm, 러시아 에르미타슈 미술관

□
〈돌아온 탕아〉 손 확대

다소 거칠고 투박하다. 이러한 차이점을 발견한 후대 사람들은 '왼손은 아버지의 손, 오른손은 어머니의 손'이라 이름 붙이며 이것이 '부모의 사랑'을 뜻한다고 여겼다. 돌아온 탕자 아들을 포근하게 감싸며 보살피는 어머니의 사랑과, 연약한 자식을 보호하고 격려하는 아버지의 사랑을 모두 아우르는 그림 속 두 손은 한없이 위대하고 숭고해 보인다. 자녀가 어떤 모습이든, 어떤 잘못을 저지르고 어떤 상황에 처해 있든 간에 한계 없는 애정을 베푸는 어버이의 사랑. 저 위대한 거장은 그림을 통해 그걸 표현하고 싶었던 게 아닐까.

## 마이 리틀 히어로, 널 환대해

언젠가 아이를 출산한 친구가 이런 얘길 한 적이 있다. "나에겐 우리 애가 최고 슈퍼스타야. 무대 위 반짝반짝 빛나는 아이돌 같달까. 나는 그 애의 열렬한 팬인 거고. 그러니 뭘 하든 필연적으로 사랑할 수밖에 없는 거지." 그녀는 혼자서 제 몸 하나 가누지 못하는 갓난아이를 돌보느라 밤에 잠도 제대로 못 자고 '내가 이러려고 애를 낳았나' 싶다가도, 아이가 한번 방긋 웃어주면 순식간에 눈앞에 천국이 펼쳐진다고 말했다. 친구의 상기된 표정을 보며 확신할 수 있었다. 부모에게 자식은 세상 둘도

없는 영웅이자 히어로구나.

문득 친구의 얼굴과 렘브란트의 그림 속 아버지 모습이 겹쳐 보이면서 언젠가 보았던 광고 하나가 떠올랐다. 어느 통신회사의 광고였는데 마지막에 이런 카피라이트가 등장한다. "당신은 누군가의 영웅입니다." 흠, 영웅이라. 화면 속 광고를 처음 접하곤 어린 나이에 뭐랄까, 다소 당황스러웠다. 내가, 평범한 우리들이 영웅이라고? 그런 건 슈퍼맨이나 신화 속 인물 또는 위인들에게나 쓸법한 거창한 단어가 아닌가. 오랜 세월이 지나 다시 그 광고를 떠올리며 생각한다. 혹 렘브란트의 그림 속 돌아온 둘째 아들이야말로 제 어버이에겐 영웅 아니었을까. 친구에게 그의 자녀가 세상 둘도 없는 슈퍼스타이듯 말이다.

살면서 세상에서 존재감이 희미해지는 기분이 들 때가 있다. 악착같이 매달리고 치열하게 노력해도 내 자리는 채 한 뼘도 되지 않는 것 같고, 일궈낸 건 초라해서 어디 내놓기조차 부끄러워 한숨으로 이불 속을 채우던 나날들. 책상 한편에 빼곡히 쌓여가는 취업이력서와 이젠 기대조차 사치라며 담담히 합격자 조회 화면을 꺼버리게 된다는 주변 친구들의 넋두리. 한쪽으로 기울어진 운동장 위에서 결코 도달할 수 없는 저 끝을 향해 달리고 또 달리는 듯한 허무함과 무력감으로 점철된 밤들을 보내던 어느 날, 아빠에게서 전화가 걸려왔다. "우리 딸! 뭐 하니? 밥은 먹었고?" 본인도 고단한 하루를 보냈을 게 분

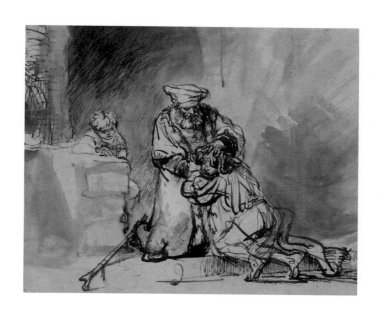

□
〈돌아온 탕아〉, 1642,
종이에 펜 드로잉, 19×23cm, 네덜란드 테일러스 박물관

명하면서도 새삼 명랑한 척 딸의 이름을 부르는 목소리가 의미하는 건 너무나 분명했다. 그건 혹여나 제 자식이 전의를 상실하고 패잔병처럼 쓰러져 있지는 않을까 하는 염려와 격려의 또 다른 방식이리라. 그때 문득 생각했다. 난 당신에겐 영웅이군요. 당신의 다정한 시선은 언제나 나를 향해 있고 투박한 양손은 항상 내 어깨를 든든하게 감싸 쥐고 있군요. 전화를 끊고 비로소 자리에서 일어나 방을 쓸고 책상을 정리하고 밀린 빨래를 돌렸다. 다시 우뚝 서야 한다. 영웅은 자신을 응원하는 이를 실망시켜선 안 되는 법이다.

어쩌면 렘브란트의 그림 속 둘째 아들은 '돌아온 탕아'가 아니라 '돌아온 영웅'이었을지도 모른다고 나는 범박한 결론을 내린다. 조금 과장된 해석일지라도 뭐 어떤가. 무릎 꿇은 아들을 따뜻하게 감싸는 두 손을 보면 그건 합리적 결론일지도 모른다. 어쩌면 왕보다 더 귀한, 영웅의 허름한 귀환을 환대하는 이 작품을 보며 기억하리라. 나에겐, 우리에겐 돌아온 탕아를 뼈가 으스러지게 감싸안는 존재가 있다. 그러니 삶을 너무 자조하지는 말자. 비록 세상에 단 한 명뿐일지라도, 늘 응원하고 지지해 주는 존재가 있는 한 작은 영웅은 굳건할 수 있을 테니까.

# 함께라면
# 무조건 완벽할까?

## 브리튼 리비에르
### Briton Rivière

1840~1920
영국의 예술가 집안에서 태어난 화가,
반려동물과 사람이 맺게 되는 끈끈한 유대감을
따뜻하고 몽글몽글하게 그려낸 예술가.

흔쾌히 돌봐주기로 한 지인의 반려견은 한 살이 채 되지 않은 아기 강아지였다. 폭신폭신한 털에 인형처럼 '귀염뽀짝'한 외모와 이토록 애교스러운 성격이라니. 만나자마자 첫눈에 반해버렸고 모든 게 수월하게 흘러갈 것만 같았다. 그렇게 난 1박 2일 동안 이 '뽀시래기' 옆에 하루 종일 붙어 있어야만 했다. 이 녀석, 글쎄 잠시도 곁에서 떨어지지 않으려는 껌딱지였던 거다. 그 모습이 안쓰럽다가도 너무 사랑스러워서 정신이 혼미해질 지경이었다. 무릎 위에서 졸린 눈을 끔뻑이며 쌔근쌔근 숨 쉬는 작은 생명체의 온기는 휑한 집을 따뜻하게 데워주는 듯했다. 문제는 그 강아지가 돌아가고 난 뒤 발생했다. 고작 하룻밤 함께했을 뿐인데 그 빈자리가 이렇게나 크게 느껴질 줄이야. 설거지를 하다가도 나를 쫓던 새까만 눈동자가 생각나 무시로 뒤를 돌아봤고, 아침에 꼬리 흔들며 반겨줄 모습을 괜스레 기대하며 눈을 떠보아도 이 공간엔 나밖에 없다는 사실만 확인할 뿐이었다. 갑자기 온 집이 싸늘하고 지나치게 조용하게 느껴졌다.

급하게 친구들에게 연락해 수다를 떨며 외로움을 토로했다. 강아지 영상을 연신 찾아보며 마음을 달래다가 자주 후원하던 유기견 보호센터에서 한 마리 데려오면 어떨까 하는 무모한 생각을 품기도 했다. 알 수 없는 허전함에 결국 며칠간은 쉽게 잠들지 못했다. 혼자서도 잘 산다고 믿었는데, 하룻밤 함께한 반려견의 존재만으로 이렇게 갈피를 잡지 못하고 흔들리다니. 이 공허함은 대체 어떻게 채울 수 있는 걸까.

## 동물과 인간 사이의 따뜻한 교감을
## 그려낸 그림, 〈공감〉

아마도 내가 겪었던 텅 빈 감정은 정서적 교감의 갑작스런 부재에서 기인한 것일 테다. 강아지와 함께하며 느꼈던 짧지만 강렬한 애착, 공감, 감정을 통해 알게 모르게 심리적 안정감을 얻고 있었던 것이다. 이와 같이 반려동물과 사람이 맺게 되는 끈끈한 유대감을 따뜻하고 몽글몽글하게 그려낸 화가가 있다. 영국의 예술가 집안에서 태어난 화가 브리튼 리비에르Briton Rivière, 1840~1920다. 사람과 동물의 친밀한 관계를 담은 그의 그림 시리즈는 동물 애호가들 사이에서 꽤 유명세를 끌었다. 그 중에서도 당대의 평론가들에게 '최고의 그림'이라는 찬사를 받은 작품이 있다. 바로 〈공감〉이라는 제목을 가진 그림이다.

　　뾰로통한 표정의 소녀가 턱을 괸 채 계단에 걸터앉아 있다. 푸른빛의 눈동자 색을 꼭 닮은 푸른색 드레스가 멋들어지건만 무엇에 그리 심통이 난 걸까. 새 옷을 입고 진흙탕에서 뒹굴었다며 혼이 난 건지, 강아지와 놀다가 접시라도 깨트려서 시무룩한 건지, 좀처럼 소녀의 기분은 나아질 것처럼 보이지 않는다. 그런 소녀의 곁에서 그녀를 위로하기라도 하듯 흰 개 한 마리가 어깨에 가만히 얼굴을 대고 있다. 소녀의 덩치만큼이나 큰 몸을 바짝 기댄 채 초조한 듯한 눈망울로 그녀의 표정을 살피기 바쁜 모양새다. 그 눈빛은 이렇게 말하고 있는 듯

203

□
〈공감〉, 1878,
캔버스에 유채, 45.1×37.5cm, 영국 테이트브리튼 갤러리

하다. '괜찮아. 네 곁엔 언제나처럼 내가 있잖아.'

    브리튼 리비에르는 옥스퍼드대학교에서 미술 교수로 재직했던 아버지를 둔, 정통적인 미술교육을 잘 받은 화가였다. 아버지의 영향을 받아 본인도 옥스퍼드에서 미술을 공부하며 다수의 아카데미에서 꽤 인정을 받기도 했다. 그가 살던 빅토리아 시대에는 역사, 종교, 문학을 소재로 한 그림이 유행했는데, 화가라면 누구라도 당연히 그릴법한 이 그림들은 그의 흥미를 오래 끌지 못했다. 25세가 되던 해에 리비에르는 동물들을 주제로 한 그림을 그리기 시작했고, 다소 비주류일 법한 그의 동물 그림들은 예상외로 사람들에게 큰 인기를 끌었다.

    당시 대부분의 화가들이 그림 속에서 동물을 다루는 방식은 두 가지였다. 각 동물이 가지는 상징적인 의미(개—충성, 원숭이나 고양이—정욕 등)를 활용해 그림의 주제를 부각하는 경우, 또 하나는 그저 화면 구성을 위해 장식적 용도로 배치하는 경우 정도였다. 그러나 리비에르는 달랐다. 그가 그려내고자 한 것은 단순히 사람의 옆에 동물이 배치된 평면적인 그림이 아니었다. 말이 통하지 않아도 이들 사이에서 피어나는 무언의 교감 그리고 감정적 교류였다.

    〈신뢰〉는 동물과 인간 사이의 유대감을 여실히 보여주는 작품이다. 의자에 털썩 앉아 한 손으로 고개를 묻고 슬픔에 잠긴 한 남자가 있다. 그의 고통은 부러진 오른팔에서 기인한 것일까 혹은 그 밖의 상심할 일이 있었던 걸까. 위로하려

는 듯 얼룩무늬 개가 다가와 그의 무릎에 살포시 고개를 얹는
다. 귀와 꼬리를 축 늘어뜨린 채 눈으로 온통 주인의 표정을 살
피기 바쁘다. 동물도 이토록 사려 깊은 표정을 지을 수 있었던
가. 절절한 눈빛 레이저에 바라보는 내 마음이 먼저 누그러지
는 듯하다.

　　　그런가 하면 〈실연〉이라는 그림을 보라. 다부진 몸매의
검정 강아지가 애인의 이별 편지에 분노와 슬픔을 감추지 못
하는 사내의 손을 달래듯 감싸고 있다. 남자의 씩씩거리는 숨
소리에 귀 기울이려는 듯 귀를 바짝 세운 녀석은 마치 '무슨 일
이야? 괜찮아? 걔가 또 헤어지재?'라고 묻는 듯한 얼굴로 절친
모드를 발동 중이다.

　　　긍정적인 감정들뿐만 아니라 외로움, 상실, 고통과 같
은 부정적인 감정들까지 다 헤아려줄 듯한 이들을 바라보다
보면 절로 입가에 잔잔한 미소가 지어진다. 오직 진실된 마음
만 있다면, 서로를 향해 뛰는 심장만 있다면 말이 통하지 않는
동물과도 진정한 유대관계를 맺을 수 있음을 느끼게 한다. 무
엇보다도 리비에르의 그림은 '함께한다는 것'이 주는 정서적
충족, 포근한 안락감과 같은 것들이 우리 삶에 실로 크고 중요
한 비중을 차지하고 있음을 새삼 실감하게 한다는 점에서 의
미가 남다르다.

□
〈신뢰〉, 1869,
캔버스에 유채, 80×115.5cm, 영국 리버풀 워커아트 갤러리

□
⟨실연⟩, 1887,
캔버스에 유채, 77.5×58.4cm, 미국 필라델피아 미술관

## 단단하고 명랑한
## 홀로가 되는 법

하지만 '함께라서 행복해'에도 함정은 있다. '함께'라는 심리적 안정이 깨어질 때 우리는 쉽게 불안에 빠진다. 그중에서도 '분리불안'이란, 애착을 갖는 대상과 단절되면 극도의 불안을 느끼는 심리적 증상을 말한다. 대개는 유아나 반려견이 자신과 애착관계를 맺고 있는 대상과 떨어질 때 극도로 두려워하는 모습을 분리불안으로 정의한다. 요즘 들어서는 성인 중에서도 분리불안을 호소하는 경우가 늘고 있다고 한다. 다 자란 척하지만 일부 어른 역시 끊임없이 부모, 연인, 친구 등 누군가의 관심과 사랑을 통해 자신의 존재를 확인하려 하고, 내면에 숨어 있는 결핍을 세련되게 포장해 가며 살아가고 있다는 거다. 대체 어른에게 분리불안은 왜, 어떻게 발생하는 걸까.

인간은 살면서 다양한 분리의 분기점을 맞이한다. 모태에서 분리되어 바깥세상으로 나오는 순간, 부모의 품에서 벗어나 처음으로 사회로 나아가는 순간, 부모와의 관계보다 또래 사이의 관계가 더 중요해지는 순간, 그리고 마침내 비로소 물리적·경제적으로 완전히 독립하는 순간까지. 삶에는 수많은 분리의 순간들이 존재한다. 이러한 각 분기점을 잘 받아들일 때 비로소 건강하고 안정적인 어른의 포지션에 안착한다. 그중에서도 '정서적 분리'가 잘 이루어지는 것이 중요하다. 그

렇지 않으면 자꾸만 타인과의 관계 속에서 자신의 존재 가치를 확인하고 싶어진다. 혼자서는 스스로의 가치를 확신할 수 없기에 불안과 공허함을 해소하고자 늘 누군가가 옆에 있어주길 원한다.

　　　어른에게도 분리불안은 있다. 나만 해도 문득 혼자라서 외로운 날이면 관계나 물건, 특정 존재에게 기대고 싶은 마음이 슬쩍 고개를 든다. 이를 극복하기 위해서는 몸과 마음이 건강하게 바로 서는 것이 필요하다. 운동이나 명상, 자기계발이나 취미와 같이 혼자만의 시간을 풍성하게 채울 수 있는 자기만의 방법을 찾아야 한다. 사람은 누구나 기본적으로 스스로, 혼자서도 즐겁고 행복할 수 있는 존재여야 한다. 언제까지고 누군가 와주길 기다리며 시계만 바라보고 있을 수는 없는 법이다. 함께일 때도 있고 혼자 견뎌야 하는 순간도 반드시 온다. 때문에 아무리 타인에게서 행복의 근원을 찾으려고 해도 끝끝내 완전히 누릴 수는 없다. 타인이 주는 기쁨과 안정감은 유동적이고 한정되어 있기 때문이다.

　　　물론 수많은 관계에 둘러싸여 사는 사회적 동물인 인간이 온전히 자유롭기란 쉽지 않다. 아직도 난 종종 자신과 타자 사이에서 무게 중심을 어디에 두어야 할지 헷갈려하며 갈팡질팡 살아간다. 관계 안에서 살아가되 단단하고 명랑한 홀로의 삶도 포기하지 않는 것, 어쩌면 이 균형 맞추기야말로 어른으로서 이루어야 할 진정한 과업일지도 모른다. 우리는 모두 자

신의 시간에 대한 책임이 있다. 혼자인 순간을 잘 가꿀수록 타인과의 관계는 더욱 건강해지고, 진정한 공감과 교감은 거기서부터 시작된다. 함께라면 무조건 완벽하다는 함정에서 이제는 벗어나야 할 때다.

# 나도 누군가에겐
# 좋은 사람일까?

## 귀스타브 카유보트
### *Gustave Caillebotte*

1848~1894
프랑스에서 활동한 인상파 화가,
19세기 파리의 풍경과
도시 생활자들의 일상을 사진 찍듯 포착하여
정교하게 묘사해 냈다.

비가 오는 시기면 생각나는 소설들이 있다. 여름의 시작을 알리는 소낙비가 쏟아지면 갑작스럽게 시작된 소년소녀의 풋사랑이 담긴 《소나기》를 떠올리고, 푹푹 내리꽂히는 장대비가 지겨워질 때쯤엔 "정말 지루한 장마였다"라는 그 마지막 문장이 간절해서 소설 《장마》의 마지막 장을 괜스레 뒤적인다. 비와 어울리는 영화도 빼놓을 수 없다. 가끔은 눈 딱 감고 우산을 접어버린 채 영화 〈싱잉 인 더 레인〉처럼 물웅덩이 위로 발재간을 부리고 싶어지다가, 〈노트북〉이나 〈어바웃 타임〉 속 사랑스러운 연인처럼 빗속 로맨스를 꿈꿔보게 된다.

하지만 나에게 '비' 하면 딱 떠오르는 영화는 아무래도 〈호우시절〉이다. 영화 속 한국에서 온 동하와 중국에서 온 메이는 과거 미국이라는 낯선 유학길에서 처음 만났다. 서로에게 묘한 끌림을 느끼던 그때의 그들은 아직 어렸고 서툴렀기에 떨림만 간직한 채 결국 각자의 본국으로 돌아간다. 시간이 흘러 출장차 중국으로 온 동하는 두보 초당에서 가이드로 일하던 메이와 우연히 재회한다. 다시 옛 감정에 사로잡히며 가까워지는 둘. 그리고 이별 직전, 동하는 결국 귀국을 하루 늦춘다. 소나기처럼 찾아온 만남, 다시 떠올린 첫사랑의 감정. 이번엔 타이밍을, 서로의 손을 잡을 수 있을까. 때를 알고 내리는 좋은 비처럼 이 사랑은 시절을 알고 온 걸까.

호우시절Good Rain Knows When To Come, '좋은 비는 시절을 알고 내린다'라는 뜻을 가진 이 영화의 제목은 중국의 최고 시

인이라 불리는 두보의 시 〈춘야희우〉의 첫 소절에서 가져왔다. 두보가 성도 초당(지금의 쓰촨성 청두)에 거주하던 시기에 지은 것으로 봄비 내리는 밤에 기쁨을 못 이겨 써 내려간 작품이다.

好雨知時節(호우지시절)/ 當春乃發生(당춘내발생)
좋은 비는 시절을 알아/ 봄이 되니 이내 내리네

당시 성도는 겨우내 가뭄이 심하게 들어 민생에 고초가 가득했다. 비가 절실히 필요하던 바로 그때, 메마른 대지를 촉촉이 적시고 만물을 소생시키는 봄비가 밤새 내리는 것을 보고 기쁜 마음에 두보는 이 시를 짓는다. 내려야 할 시절을 알고 때마침 찾아와 준 고마운 비. 그것이 바로 이 영화의 메인 테마인 '호우지시절(때를 알고 내리는 좋은 비)'인 것이다.

### 인상파의 호우시절이 되어준 화가, 귀스타브 카유보트

미술사에서 비와 어울리는 작품을 찾는다면 아무래도 이 그림이 제격일 것이다. 바로 인상파 화가 중 한 명으로 파리의 전경을 주로 그렸던 귀스타브 카유보트Gustave Caillebotte, 1848~1894의 대표작 〈비 오는 날 파리의 거리〉다.

잔잔하게 내리는 안개비가 파리의 거리를 촉촉하게 적신다. 습도를 이처럼 절묘하게 표현해 낸 작품이 또 있을까. 손을 대면 물기가 뚝뚝 묻어날 것만 같은 그림이다. 돌과 돌 사이 파인 곳에 고여 있는 빗물로 보아 하루 종일 꽤 비가 온 듯하다. 그 위를 찰박찰박 소리 내며 걸어가는 사람들은 하나같이 멋들어진 깜장 우산에 올블랙 또는 톤다운 룩을 한 멋쟁이 파리지앵. 특히나 화면 우측 앞쪽에서 우산을 쓴 남녀가 눈길을 끈다. 금방이라도 막 캔버스 밖으로 튀어나올 것만 같은 사실성이 느껴지는 그들 뒤로는 축축한 안개비에 젖은 파리의 낭만적인 전경이 펼쳐진다. 모던하면서도 감각적인 이 도시의 비오는 날을 묘사한 그림에선 이제 막 시작되는 영화의 첫 장면 같은 생동감이 넘친다.

카유보트는 19세기 파리의 풍경과 파리지엔느의 삶을 매력적으로 그려낸 화가였다. 그의 그림은 인상주의 화풍에 속하면서도 원근과 초점이 살아 있다는 점에서 꽤나 과학적이고 분석적인 측면이 있다. '순간적인 사실성'을 중시했던 카유보트는 도시 생활자들의 일상을 사진 찍듯 포착하여 세밀하고 정교하게 묘사해 냈다. 그러나 그를 설명할 때 화가로서의 업적보다도 더 자주 회자되는 것이 있다. 바로 그가 인상주의자들의 가장 큰 후원자, 즉 '인상주의의 호우시절'을 담당한 인물이었다는 사실이다.

파리 상류층 자제로 태어난 카유보트는 무엇 하나 부족할 것 없는 부유한 청년이었다. 일찍이 막대한 재산을 상속받

〈비 오는 날 파리의 거리〉, 1877, 캔버스에 유채, 212.2×276.2cm, 미국 시카고 미술관

은 데다가 머리까지 좋아서 변호사 시험까지 단숨에 합격했던 그는 요즘 말로 '금수저'에 '엄친아'였다. 카유보트는 예술에까지 관심이 많았기에 예술전문학교에 입학하여 훗날 인상주의의 대표 화가가 되는 모네, 르누아르, 드가와 같은 이들과 교류하며 화가의 길을 걷기 시작한다. 그러다 미술계에 발을 디디며 만나게 된 동료들이 자신과는 달리 가난한 '흙수저'의 삶을 살고 있다는 사실을 알게 되자, 본격적으로 친구들을 후원하기 시작한다. 그림을 직접 구매해 주기도 하고 인상파 전시회를 여는 데 금전적으로 큰 도움을 주었으며 생활비, 화실 임대료 등을 지원해 주기도 했다.

가장 잘 알려진 이야기는 르누아르와의 일화다. 르누아르의 명실상부 대표작인 〈물랭 드 라 갈레트〉, 바로 이 작품을 카유보트가 사들인 것이다. 거기서 그치지 않고 그는 자신의 자화상 뒤편에 이 그림의 일부를 그려 넣는다. 〈이젤 앞의 자화상〉이라는 그림의 뒤쪽 벽면을 보면 르누아르의 그림이 떡하니 자리 잡고 있음을 확인할 수 있다. 그리고 사후에 자신이 수집한 약 67점의 인상주의 작품들을 국가에 기증하고자 애쓰는 등 후원자이자 컬렉터로서의 사명을 다하기도 했다.

당시 인상주의는 예술계에서 인정받던 사조가 아니었다. 인상파의 '인상Impression'이라는 이름도, 모네의 〈인상〉을 본 사람들이 "이건 제대로 된 그림이 아니라 자신의 '인상'을 휘갈긴 것에 불과해"라고 비웃던 것에서 비롯되었으니까. 팔리지

오귀스트 르누아르 〈물랭 드 라 갈레트〉, 1876,
캔버스에 유채, 131×175cm, 프랑스 오르세 미술관

않는 그림, 사람들의 무시와 조롱, 전시회를 열기조차 어려운 막막한 상황. 절망과 생활고에 빠져 있던 인상파 화가들에게 카유보트는 '가뭄 중에 때맞춰 내리는 좋은 비'와 같은 존재였다. 외면받던 인상파들의 그림은 카유보트 덕분에 헐값에 팔리거나 사라지지 않고 온전히 보존되었고 전시로 사람들 앞에 서게 되었으며 현대에 이르러 세상의 빛을 보게 되었다.

누군가에게
'좋은 비'가 되어준 적이 있습니까

훗날 르누아르는 "만일 카유보트가 후원자로서 너무 도드라지지 않았다면, 그는 좀 더 화가로서 제대로 인정받았을지도 모른다"라고 회고했다. 그만큼 그가 후원자로서 인상주의에 미쳤던 영향은 지대했다. 조금 부풀려 말하자면 그의 적절한 도움과 지지가 없었다면 몇몇 화가들은 작품 활동을 지속하지 못했을 수도, 지금 우리가 알고 있는 그 아름다운 인상주의 그림들이 이만큼 인정과 사랑을 받지 못했을 수도 있었을 것이다. 아무도 가꿔주지 않았던 메마른 땅에 촉촉한 단비가 되어준 카유보트 덕분에 인상주의는 거대한 발전의 싹을 틔우게 된다.

□
귀스타브 카유보트, 〈이젤 앞의 자화상〉, 1879~1880,
캔버스에 유채, 90×115cm, 개인 소장

앞서 얘기한 영화 〈호우시절〉의 감독은 제작노트에서 "정말 때맞춰 무언가 오는 상황을 영화로 그려내 보고 싶었다" 라고 말했다. 감독의 이 말은 카유보트와 인상파 동료들의 스토리와도 일맥상통하는 부분이 있다. 예술에 대한 열정과 절박함과 생고의 사이에서 갈등하며 고뇌하던 인상파 화가들에게 때맞춰 적절한 지원을 해줌으로써 진정한 좋은 비, '호우지시절'이 되어주었던 카유보트. 정말 좋은 비는 그런 게 아닐까. 누군가의 마음이 아프고 쓰라려 이윽고 쩍쩍 갈라져 버린 논바닥처럼 황폐해 갈 때 두보가 살았던 성도에 내린 다디단 봄비와 같은 존재가 되어주는 것 말이다.

생각해 본다. 나는 어떤 비(雨)일까. 누군가의 부모로서, 자녀로서, 직장 동료로서, 친구로서 또는 연인으로서 때맞춰 가장 적절하게 단비를 내려주는 호우(好雨)와 같은 존재일까. 아님 애꿎은 장마처럼 의미 없이 쏟아지는 그런 무익하고 무심한 음우(陰雨)일까. 내 인생이라는 텃밭에 누군가 촉촉한 단비가 되어주었듯이, 나 또한 누군가의 '호우시절'이 되어주고 싶다. 너무 이르지도 늦지도 않게, 적절한 관심과 애정을 건네며 그렇게 주변을 돌보는 일에 소홀히 하지 말자고 마음먹는다. 진정한 좋은 비란 바로 그런 것일 테니까.

# 다정함은
# 정말 승리할까?

## 키리악 코스탄디
### Kyriak Kostandi

1852~1921
우크라이나 화가이자 미술학자,
교육자로서의 인내심과 마음
그리고 화가의 재능을
행복하게 결합할 줄 알았던 예술가.

일을 하다 보면 직장에서 사소하게 마음 상할 일을 종종 겪는다. 그날도 그랬다. 누군가의 부적절한 일 처리로 내게 피해가 온 상황이었다. 문제 삼자면 큰일이 될 수도 있었지만 잠깐 분노한 뒤 '에휴, 뭐 어쩌겠나' 하며 넘겼다. 난리가 난 건 오히려 주변이었다. 날 가만히 지켜보던 직장 선배가 한마디 던졌다. "자긴 아무렇지 않아? 그러다 호구 잡혀. 그런 일 당하면 곧바로 가서 딱딱 말해야지!" 착한 거니 바보 같은 거니 하며 걱정하는 동료들을 뒤로하고 스스로에게 물었다. 그러게. 나 진짜 왜 별 느낌이 없지. 정말, 이대로도 괜찮니?

직장인에겐 한번쯤 아니 꽤 여러 번 '지금은 참아야 할 때인가, 화를 내야 할 때인가' 고민하는 기로의 순간이 온다. 내 일도 남의 일도 아닌 애매한 잡무를 떠맡을 때, 바쁘다 혹은 아프다는 핑계로 업무를 미루고는 그사이 본인 잇속을 챙기는 광경을 목격할 때, 가만히 있으니 정말로 '가마니'로 보고선 나이나 직급을 무기로 휘두르는 이들을 볼 때. 그 밖에도 셀 수 없이 많은 상황들이 있을 테지만 사회에선 다양한 인간상을 마주하기 마련이고 나는 먼지처럼 작고 가벼운 존재여서, 그 가운데 어떤 포지션을 취해야 할지 고민스러울 때가 종종 있다.

사회 초년생 땐 이런 상황들에 적절히 대처하는 것이 참 어려웠다. 주변에선 '화내는 건 하수, 참는 건 중수, 웃으며 받아치는 건 고수'라고들 했다. 그렇지만 화를 내는 것도, 웃으면서 돌직구를 날리는 것도 적성에 맞아야 가능한 일이었다. 친화력을 중시하는 성격상 화를 잘 못 낼뿐더러 내봤자 잠들

기 전 이불 킥을 할 게 뻔했고, 감정이 격해진 상태에선 호탕한 척 웃으며 연기해 봤자 얄미운 비웃음으로 비춰질 테니 말이다. 그렇다면 방법은 참는 것뿐인가. 연차가 쌓이고 연륜이 생기면 이러한 일들도 자연스럽게 넘길 수 있을까. 나에게도 이러한 고민을 거듭하던 햇병아리 시절이 있었더랬다.

하지만 '참기'에도 경험치가 쌓이는지 요즘은 웬만한 일에도 크게 동요가 없다. 진짜 별일이 아니었던 건지 그냥 대수롭지 않게 여기게 된 건지. 최근의 그 일도 무심코 넘겼지만 선배의 말을 듣자 별안간 마음이 복잡해졌다. 나는 왜 그렇게 행동했을까. 착한 사람으로 보이고 싶었나. 그저 불화를 일으키고 싶지 않아서 손해를 보더라도 참은 건가. 다정한 사람은 결국 만인의 호구가 되어버리고 마는가. 이런저런 생각이 들었지만 그 가운데서도 한 가지 확실했던 건, 내가 한 행동에 후회는 없었다는 점이다. 그날 나에겐 어떤 마음이 작용했던 걸까.

## 다정한 예술가이자 교육자 그리고 구루, 키리악 코스탄디

키리악 코스탄디Kyriak Kostandi, 1852~1921는 우크라이나 화가로, 오데사라는 도시 근교의 작은 마을에서 태어났다. 오데사에서

미술을 공부했고 졸업 후 러시아 제국 시절의 수도인 상트페테르부르크에서 학업을 이어갔다. 전성기 시절의 코스탄디는 세간과 평단의 인정을 받아 승승장구하고 있었다. 말년엔 남러시아 예술가협회를 창립하여 다년간 회장으로 역임하기도 하는 등 왕성하게 활동한 예술가이자 미술학자였다. 만약 마음만 먹었다면 더 유명세를 치를 수도 있었을 것이다. 하지만 그에겐 명성, 지위, 권력보다도 더 중요한 것이 있었으니 바로 교육자 그리고 학자로서의 삶이었다.

그는 러시아에 계속 남아 커리어를 이어가지 않고, 고향 오데사로 다시 돌아온다. 그리고 어려서부터 자라고 미술을 배웠던 그곳을 화폭에 담는다. 코스탄디의 그림을 들여다보면 그가 얼마나 이곳을 사랑했는지를 금세 느낄 수 있다. 거위를 몰다 문득 노을 진 들판에 앉아 생각에 잠겨 있는 소녀와 그 곁을 평화롭게 노니는 한 쌍의 거위 커플, 겨우내 차갑게 얼어붙은 대지를 나른하게 녹이는 봄볕을 뒤로하고 어디론가 향하는 노인. 그는 이처럼 오데사의 평범하고도 전원적인 장면을 포착하여 마치 시간이 멈춘 것처럼 그려냈다. 이러한 기법은 그림에 스토리를 부여하고 시적 분위기를 고조시킨다. 여기엔 작품 속 감정과 기분을 보는 이에게 고스란히 전달하려는 화가의 노력이 담겨 있다.

무엇보다도 코스탄디의 삶에서 빼놓고 말할 수 없는 것은 교육자로서의 업적이다. 오데사 미술학교에서 약 35년간

□
〈거위와 소녀〉, 1888,
패널에 유채, 31×27cm, 상트페테르부르크 국립 러시아 박물관

□
〈이른 봄〉, 1915,
패널에 유채, 44.7×53.5cm, 우크라이나 오데사 미술관

그림을 가르친 그는 교육 현장에서 후학 양성에 힘썼다. 그는 교사로서의 평이 꽤 좋은 편이었는데, 이는 코스탄디 특유의 다정다감한 태도에서 비롯된 것이었다. 뛰어난 예술성과 박식한 미술 지식을 바탕으로 한 조용하고 차분한 설명, 학생들과 소통하며 때론 기다려주고 독려하는 부드러움, 겸손하고 침착한 톤앤매너는 제자들의 신망을 받기 충분했다. 코스탄디는 사실주의에 기반한 예술 기법을 수업에 도입했고 새로운 교육 프로그램을 개발하여 가르쳤다. 기존의 다른 교사들이 이론 위주의 커리큘럼과 권위적인 태도로 학생들을 통제하려 든 것과 대조적인 행보였다. 코스탄디는 학생들이 스스로 자신을 인정하도록 만들었고 때문에 교실에 들어설 때마다 모두 숨죽여 그의 말이 시작되기를 기다렸다고 한다.

그를 두고 학생들은 "그는 우리에게 자연과 대화하는 법을 알려주었고 자연의 매력을 밝혀 그 본질을 미묘하게 해석하도록 가르쳤다"라고 말했고, 동료들은 "교육자로서의 인내심과 마음 그리고 화가의 재능을 행복하게 결합할 줄 아는 예술가였다"고 평했다. 자신의 삶, 자신의 역할에 코스탄디가 얼마나 진심이었는지를 엿볼 수 있는 대목이다. 19세기와 20세기의 전환기에 살았던 가장 영향력 있는 우크라이나 화가 중 1인으로 기려지는 키리악 코스탄디. 사후에 한 신문사는 오데사에 대한 그의 애정과 공헌을 다음과 같이 기록했다. "오데사에는 코스탄디의 이름을 딴 거리가 있다. 오데사의 회화는 그에게서부터 시작된다. 오데사를 묘사한 작품은 계속 탄생하겠지만,

오데사를 그리는 화가는 모두 코스탄디의 정신을 계승할 것
이다."

## 다정한 것이
## 승리한다는 믿음

사실 우크라이나의 낯선 화가에게 처음 관심을 가지게 된 건
우연히 발견한 〈거위〉라는 작품을 보고서였다. '그 누구도 눈
여겨보지 않을 법한 뒤뚱거리는 거위들의 행진을 이토록 사랑
스럽게 그린 화가는 대체 누구인가' 하는 사소한 호기심. 하지
만 그에 대해 조사하고 공부하면서 깨달았다. 그의 그림이 유
독 나의 관심을 끈 건 작품에서 묻어나는 특유의 '세상을 향한
포근한 시선' 때문이었다는 걸.

그가 만약 좀 더 냉철한 사람이었다면 어땠을까 가정
해 본다. 고향에 눌러앉아 시골 정경이나 그리며 가르치는 삶
을 사는 대신 러시아에 남아 계속 활동을 이어갔다면? 학생들
을 존중하는 대신 권위로 누르며 쉽고 수월하게 가르치는 교
사였다면? 사람과 교육의 가치를 귀히 여기는 사람이 아니었
다면? 과연 키리악 코스탄디는 어떻게 재평가받게 되었을까.

그의 삶에서 '다정함'이라는 가치관에 주목해 보고 싶
다. 다정하다는 건 유약하다는 오해를 받기 쉽다. 따뜻한 호인

230

□
〈거위〉, 1913,
캔버스에 유채, 45.5×35.8cm, 우크라이나 국립미술관

과 여리고 만만한 호구를 구분 짓는 건 '신념'이다. 당당하고 친절한 삶을 살기 위해선 신념이 필요하다. 다정함이 세상을 바꾼다는 생각. 다정한 것이 살아남고 결국 승리한다는 믿음. 그러니까 상냥하게 타인을 대해도 된다고, 그건 약함이 아니라 오히려 강함이라고 말할 수 있는 여유.

　　직장에서의 그 일이 있고 난 후, 내게 부당하게 대했던 이를 마주할 때 며칠간은 불편한 마음이었지만 이내 곧 사그라들었다. 그는 곧 다른 사람에게도 비슷한 실례를 범하여 다소 민망한 상황이 벌어지기도 했으나 시간이 지나자 언제 그랬냐는 듯 다시 원래의 모습으로 돌아갔다. 그래도 마음의 빚이 있었는지 내게 업무적으로 곤란한 일이 생기자 먼저 발 벗고 나서주었고 대신 처리해 주기까지 하여 덕분에 수월하게 일을 넘겼다. 그렇다고 특별히 고맙다거나, 그럼에도 앞선 사건에 대한 꽁한 마음이 남아 있진 않았지만 한 가지 생각만은 분명해졌다. 그때 만약 화를 냈더라면, 철두철미하게 잘잘못을 가려보자는 심정으로 행동했다면 순간은 속이 시원했을지 몰라도 후에 분명 후회했으리라는 것. 아무래도 난 이렇게 살아갈 수밖에 없는 사람이구나 하는 것 말이다.

　　'다정다감의 가치'를 믿고 싶다. 나는 나의 부족함과 연약함을 너무나 잘 알아서 홀로서기를 할 자신이 없다. 다른 사람의 도움을 받지 않고 살 용기가 없고, 반대로 나의 손길이 필요한 순간에 손을 내밀지 않으리란 확신도 없다. 조금 바보 같

고 손해 보거나 서러운 일이 생기더라도 때론 져주고 또 때론 보탬을 받기도 하며 더불어 살아가는 삶을 지향한다. 그게 나도 미처 몰랐던 나의 신념이라는 걸, 작금에 전쟁을 겪고 있는 어느 나라의 화가로부터 배운다.

코스탄디가 정성스럽게 그려내고 그토록 헌신했던 마을과 나라가 얼른 끔찍한 전쟁의 잔상으로부터 벗어나 원래의 아름다움을 회복하길 바라본다. 폭력과 힘의 질서가 아닌 다정함이라는 소신이 당연시되는 세상이 오길 고대한다.

# 내 인생을 한 장의
# 그림으로 남긴다면

## 마르크 샤갈
### Marc Chagall

>)•(<

1887~1985
러시아 출신의 프랑스 화가이자 판화가,
밝고 몽환적인 초현실주의 그림을
주로 그려낸 예술가로
모든 색 중에서도 특히
청색을 잘 표현한 색채의 마술사.

　　미야자키 하야오 감독의 신작이 개봉했다. 스튜디오 지브리를 상징하는 인물이자 일본 애니메이션계의 거장인 그가 무려 10년 만에 내놓은 작품이라니. 지브리의 오랜 팬이라면, 어릴 적 〈이웃집 토토로〉를 봤던 추억이 있다면 누구나 가슴 부풀만한 소식이었다. 〈그대들은 어떻게 살 것인가〉라는 제법 심오한 제목을 달고 나온 작품은 타이틀만큼이나 난해한 듯했다. 개봉 첫 주부터 혹평이 쏟아졌다. '감독이 뭘 말하고 싶은지 모르겠다, 그래서 대체 어떻게 살라는 거냐' 등등 기대를 배신당한 관람객들의 볼멘소리가 터져 나왔다. 직접 관람해 보니 영화는 예상대로 오묘했고 생각보단 흡족스러웠다. 감독의 자전적 이야기이기도 하다는 이번 작품은 한마디로 정의 내리기 어렵지만 적어도 어릴 적 동심과 생각할 거리를 동시에 안겨 준다는 의미에서 여운이 짙었다.

　　간단한 줄거리는 다음과 같다. 전쟁 중 화재로 어머니를 잃은 소년 마히토는 아버지와 함께 한적한 시골로 이사를 가게 된다. 상실감에서 채 벗어나기도 전에 새어머니를 맞이하고, 낯선 공간 속 완벽한 타인이 된 소년은 쉽게 적응하지 못한다. 그런 마히토 앞에 말하는 왜가리, 전설처럼 내려오는 큰할아버지의 버려진 탑 등 이해하기 힘든 상황들이 자꾸 펼쳐진다. 결국 마히토는 이세계(異世界)로의 모험을 떠나고 그로 인해 겪는 일들이 영화의 주된 내용이다.

　　극 중 주인공은 모험을 떠나며 악의와 선의가 공존하는 복잡한 세상 가운데 완벽하진 않아도, 자기만의 답을 찾아가

려 애쓴다. 그건 마치 감독 자신이 인생을 대하는 태도, 그러니까 그가 세상을 대하는 세계관을 대변하는 것처럼 보였다. 어쩌면 이 작품은 관객에게 건네는 질문일지도 모른다고 생각했다. 감독은 '앞으로 이런 삶을 살아야 합니다'를 설파하려는 게 아니라, '나는 여차저차 이리 살아온 것 같은데, 이렇게 사는 게 맞는 걸까요? 당신들은 어떻게 살 것입니까?' 하고 묻고 싶었던 거다. 명확한 해답을 기대한 이들에겐 허탈한 결말일 수 있겠으나 거장의 질문에 곰곰이 생각해 볼 수 있다는 것만으로 나는 충분하다고 느꼈다.

어쨌든 영화는 끝이 났고, 우리네 삶은 여전히 안갯속에 펼쳐져 있다. 그러니 이번엔 엔딩 크레디트가 올라간 뒤 검은 화면을 마주한 우리들이 자문해야 할 차례다. 그래서 나는 어떻게 살고 싶은 건가. 내가 이 세상에서 가지고 살아갈 세계관은 어떤 형태인가.

## 삶의 파노라마를 돌아보다, 샤갈의 〈인생〉

비슷한 질문을 몇 년 전 어떤 그림 앞에서 해본 적이 있다. 마르크 샤갈의 〈인생〉이라는 작품 앞에서 말이다. 프랑스의 국보로 지정되기도 한 이 작품은 가로 약 4미터, 세로 약 3미터

의 대형 캔버스에 그려진 그림으로 원화의 아우라가 풍기는 압도감은 물론이고 감상하는 이로 하여금 전율을 불러일으킬 정도로 강렬했다. '삶, 인생'이라는 의미의 짧은 제목과 대치되는 수많은 등장인물과 그에 따른 각양각색의 스토리가 담긴 그림에서 '실로 이런 게 인생이구나'를 절로 체감하게 되는 독특한 경험이었다.

〈인생〉은 마르크 샤갈Marc Chagall, 1887~1985의 삶을 총망라한 작품이라고 보아도 무방하다. 그를 대표하는 키워드들이 전부 들어가 있기 때문이다. 동유럽 유대인, 고향에 대한 향수와 애정, 사랑꾼, 파리Paris 생활, 성경 모티프, 그리고 입체파와 야수파 및 초현실주의를 넘나드는 예술세계가 불꽃놀이처럼 펼쳐진다. 그래서 숨은 그림 찾기를 하듯 찬찬히 살펴보는 즐거움이 있다. 하지만 등장하는 이미지들이 워낙 많고 각 요소가 서로 복잡하게 얽혀 있어 뭘 어디서부터 봐야 할지 막막하다면 하나의 팁이 있다. 그림을 크게 왼쪽—가운데—오른쪽 세 영역으로 나누어 감상해 보는 거다.

첫 번째로 왼쪽 구간의 키워드는 '유년시절의 고향 그리고 벨라'다. 샤갈은 비테프스크라는 러시아의 작은 농촌 마을에서 태어났다. 어린 시절은 풍족하진 않아도 평화로웠고 그때의 추억들은 고향을 떠난 이후로도 평생 샤갈의 정서를 지배하며 작품에 반복적으로 나타난다. 〈인생〉의 좌측에서도 밭일하는 아버지와 시장 가는 어머니, 온 가족이 둘러앉아 나

누는 가족 식사, 농장의 수탉과 염소 등을 발견할 수 있다. 한편 화가의 뮤즈였던 '벨라'도 빼놓을 수 없다. 고향에서 만난 여인 벨라와 사랑에 빠진 샤갈은 그녀와 함께했던 애틋한 순간들을 자주 그렸다. 사랑하는 연인이 하늘 위를 둥둥 떠다니는 또 다른 그림 〈도시 위에서〉의 이미지와, 딸 이다까지 세 식구가 서로 끌어안는 모습 역시 왼편에 그려 넣었다.

다음으로 가운데 부분에선 '행복했던 파리 생활과 주요 모티프'들이 대거 출현한다. 샤갈의 삶에서 큰 부분을 차지했던 파리 시절을 상징하는 에펠탑 풍경, 서커스와 악기 연주하는 사람들과 그가 즐겨 다루던 둥둥 떠다니는 이미지 등이 특유의 푸른빛과 함께 곳곳에 자리 잡고 있다. 마지막으로 제일 오른쪽 끝부분에는 '팔레트를 든 남자'가 등장한다. 그는 지금까지의 삶을 되돌아보는 샤갈 자신이다. 그를 감싸듯 안고 있는 여인은 벨라가 죽은 뒤 그가 말년에 함께했던 또 다른 연인, 바바. 옆모습을 한 샤갈의 표정은 어째서인지 쉽게 파악하기 힘들다. 이 그림을 그린 77세의 노년에 이르러, 지금까지 살아온 삶을 돌아보는 화가의 심정을 짐작해 본다. 그래도 잘 살아왔노라, 안도하고 있을까. 얼굴에서 약간의 회환과 그리움이 묻어나는 것 같기도 하고.

이렇듯 작품의 왼편과 중간, 오른편은 각각 샤갈 인생의 중요한 세 시기를 보여준다. 유년기부터 청년기와 중·장년기를 거쳐 말년에 이르기까지 화가는 자신의 삶을 파노라마처

럼 펼쳐 보인다. 몇 십 년의 세월을 어찌 한 폭에 다 담을 수 있겠느냐마는, 샤갈은 살면서 경험했던 결코 잊지 못할 장면과 소중하고 가치 있는 순간들을 하나하나 새겨 넣었다. 물론 환희만 가득하지는 않았을 것이다. 동유럽 유대인으로서의 소외감, 러시아 내전과 세계대전을 겪으며 파리에서 고향으로, 다시 미국으로 옮겨 다녀야 했던 순간들도 그림 속 한 부분을 차지한다. 그러나 이것 또한 나의 인생이라고, 내 삶은 이러한 색과 방식으로 채워져 왔다고 담담히 보여주는 것 같아 오히려 더욱 많은 생각을 하게 한다.

## 내 세계관의 길이와
## 너비와 무게

몇 해 전 한 미술관에 이 그림의 원화가 전시되었을 때 나를 비롯해 많은 관람객이 〈인생〉 앞에서 한참을 머물렀다. 저마다 생각에 잠긴 표정이었다. '멋지다, 정말 아름답구나' 하는 감탄을 넘어, 그림이 각자에게 건네는 말에 저마다의 답을 찾고 있는 듯했다. 그건 어쩌면 '내 인생을 한 장의 그림으로 남긴다면, 어떤 모습일까', '나의 세계는 어떠어떠한 것들로 구성되고 있나'와 같은 질문들일 것이다. 나는 이것이 결국 한 사람의 세계관에 대한 물음과 닿아 있다고 생각했다.

    세계관. 자신이 사는 세계를 이해하는 방식. 게임이나 영화에서는 스토리가 진행되는 시공간적, 철학적 배경을 말하고 요즘은 드라마와 아이돌의 음악에서도 세계관을 중요한 개념으로 다루고 있다. 우리는 모두 저마다의 세계관을 가지고 살아간다. 미야자키 하야오 감독은 어릴 적 경험했던 전쟁에 대한 기억과 그로 인해 사라진 유년의 세계와 동심을 추억한다. 때문에 그의 영화에선 이 두 가지 모티프가 반복해서 나타난다. 한편 샤갈에게는 태어나고 자라온 고향의 풍경과 연인 벨라에 대한 애틋함이 작품을 그릴 때의 기준이 되곤 했다. 그들의 세계는 이러한 것들로 이루어져 있다. 일종의 세계관인 셈이다. 이처럼 세계관은 한 개인의 정서를 지배하고 세상을 바라보는 자기만의 관점이 되기도 한다.

    궁금해졌다. 나란 사람의 세계관은 어떤 걸까. 나는 어떤 시야로 세상을 바라보고 있는가. 그리고 내 세계는 무엇으로 채워져 있는가. 가끔 난 내 세계관의 깊이가, 세상을 향한 이해의 폭과 깊이가 너무 야트막하다고 느낀다. 세상엔 내가 미처 가늠할 수 없는 것과 헤아리지 못하는 것들이 너무 많다. 나는 아주 가까운 내 사람들조차 온전히 받아주거나 품어주지 못하고, 한때 중요시 여겼던 것들을 금방 잊고 산다. 꿈과 믿음, 다정함이나 용기와 같은 가치를 추구하며 살고 싶지만 정작 현실에선 눈앞에 보이는 즉각적인 자극에 쉽게 마음을 빼앗겨 버린다. 그래서 내 세계는 빈틈이 많고 제한적이다. 미야자키 하야오처럼 과거의 상실 가운데 성숙을 이뤄내지도, 샤

242

〈창문을 통해 본 파리〉, 1913,
캔버스에 유채, 136×141.9cm, 미국 뉴욕 구겐하임 미술관
©Marc Chagall / ADAGP, Paris - SACK, Seoul, 2024

<나와 마을>, 1911,
캔버스에 유채, 192×151cm, 미국 뉴욕 현대미술관
©Marc Chagall / ADAGP, Paris - SACK, Seoul, 2024

갈처럼 유년의 경험으로부터 출발해 매 순간을 다채롭게 뻗어나가지도 못한다. 여기까지 생각이 미치면 내 스스로가 부끄럽게 느껴진다.

철학자 쇼펜하우어는 "세계관의 길이와 무게에 의해 한 사람의 인생이 결정된다"라는 문장을 쓴 적이 있다. 그러면서 "세계관의 길이가 짧은 사람은 가장 친한 벗의 세계조차 헤아리지 못한다. 그에 반해 천재, 혹은 현자로 불리는 특수한 사람들의 세계관은 지구를 뒤덮고도 남을 만큼 길다. 그래서 때로는 그들의 세계관에 침식되어 우리의 짧은 세계관이 보다 길어지는 행운을 얻기도 한다"고 덧붙였다. 이 문장은 나 자신을 돌아보게 하는 한편 작은 위로가 되어주었다. 내 세계관은 아직 완성되지 않았고 그 길이와 무게가 한 줌 정도에 불과하지만, 그래서 다른 이를 돌아볼 수조차 없지만, 다행히도 확장될 기회가 무궁무진하다는 걸 알게 되었기 때문이다. 타인의 세계관이 담긴 사연이나 책, 영화, 음악 등을 통해 이미 폭넓은 삶을 산 이들의 시야를 간접적으로 경험하고 배울 수 있다는 건 정말이지 큰 위안이자 기쁨이다.

미야자키 하야오의 영화를 통해 나의 세계를 돌아보고, 샤갈이 노년에 이르러 그려낸 대작 앞에서 오랜 시간 머무를 수밖에 없었던 것도 아마 나의 세계관이 넓어지는 과정 중 하나가 아니었을까.

영화로 치면 내 삶은 아직 전반부에 불과하고, 생이라

는 흰 캔버스 위엔 아직 여백이 많다. 어떤 태도로 채워나갈지, 무엇을 담게 될지 아직은 알 수 없지만 그저 고여 있지만 말자고 다짐해 본다. 다양한 것들을 경험하며 여러 세계관에 침식되어 보다 깊고 넓고 무거운 사람이 되고 싶다. 그래서 마지막 순간에 지금까지 구축해 온 내 세계를 돌아보았을 때 적어도 후회와 부끄럼 없이, 그렇게 흔들림 없는 확신에 찬 모습이고 싶다. 이것이 장고 끝에 써 내린, 어떻게 살 것인가에 대한 나만의 답안지다.

# 그래서
# 나다운 게 뭔데?

## 르네 마그리트
### René Magritte

>❮

1898~1967
벨기에의 초현실주의 화가,
일상의 평범한 소재들로
자신만의 초현실 세계를 공고히 해나간
초현실주의 미술의 거장.

　쿨하지 않은 내 모습을 마주하는 건 꽤 어려운 일이라는 걸 새삼 깨닫는다. 최근 개인적으로 인간관계에서 힘든 일이 있었다. 누군가와 오해가 생겼는데 그는 원인이 나에게 있다고 여겼다. 나로서는 억울한 부분도 있고 당황스럽기도 했지만 당시엔 갈등을 해결하는 게 우선이라 생각했다. 감정은 자제하고 상대의 입장을 헤아려가며 나름대로 쿨하게 대처했다. 다행히 상황은 잘 마무리되었고 약간의 내상을 입긴 했어도 이 정도쯤은 아무것도 아니라며 스스로를 달랬다. 모든 게 해결되었으니 이제 다 괜찮을 거라고 믿었다. 그런데, 그게 아니었다.

　그 일이 있은 후 이상하게도 사람들을 마주할 때면 이유 없이 의기소침해졌다. 마치 화병이라도 난 듯 가슴이 답답했고 속에선 뜨거운 무언가가 꿈틀거렸다. 별일 아닌데, 진짜 아무것도 아닌데. 대체 내가 왜 이러나 싶었다. 대수롭지 않게 넘기지 못하는 스스로에게 나답지 않게 왜 그러냐고 타박하기도 했다. 근데 곰곰이 생각해 보니, 이런 모습이야말로 정말 '나다운 것'에 가깝지 않나 싶은 거다.

　살면서 자꾸만 옛날 내 모습, 본래의 나를 망각하고 산다. 사실 난 그다지 쿨한 사람이 아닌데 말이다. 어릴 적부터 내향적인 데다 소심한 성격이었던 난 눈치도 많이 보고 작은 일에도 쉽게 상처받던 애였다. 누군가 무심코 던진 말 한마디에 혼자 위축되기 일쑤였고, 친구와 놀다 헤어지고 난 뒤엔 '그 말은 무슨 의미였을까? 오늘 내가 실수하진 않았을까?' 하고 지

난 대화들을 곱씹으며 밤새 이불 킥을 해댔다. 커서는 그런 모습을 바꾸고 싶어 부단히도 주문을 걸어댔다. 쿨하게 살자, 난 쿨한 사람이야. 깊게 생각할 필요 없어. 뭐 그렇다고 타고난 성격이 하루아침에 바뀐 건 아니었지만 다양한 관계와 이를 통해 얻은 경험과 데이터, 꾸준한 자기최면은 조금씩 날 견고하게 만들었다. 이제는 웬만한 일에는 끄떡없다고, 제법 단단해졌다고 믿었는데, 이런. 오랜만에 마주한 못난 내 모습에 다시금 막막한 기분에 사로잡혔다.

불현듯 우리는 모두 자기만의 가면을 쓰고 살지 않나 하는 생각을 했다. 마치 아이가 어른이 되기 위해 거치는 통과의례처럼, 살다 보면 때때로 가면을 써야 하는 순간이 있다는 걸 자연스럽게 체득하기 마련이다. 남들 모르게 '척'하면서, 자기만 아는 못난 구김살은 적절히 감춰가면서 그렇게.

## 보이는 것과 숨겨진 것 사이를 그려내는 화가, 르네 마그리트

초현실주의 미술의 거장 르네 마그리트René Magritte, 1898~1967는 초기엔 미래파와 입체파의 영향을 받은 작품들을 제작하던 벨기에의 화가였다. 그러다 1922년 어느 날, 바로 조르조 데 키리코의 〈사랑의 노래〉라는 작품을 마주하고 큰 충격을 받는다.

공, 장갑, 조각상과 같이 연결고리가 전혀 없는 사물들의 괴상한 만남을 그린 초현실주의 작품을 보고 "내 인생에서 가장 감동적인 순간 중 하나였다"라고 고백한 그는 이후 본격적으로 초현실주의 운동에 참여하기 시작한다.

초현실주의란 제1차 세계대전 이후 발발한 새로운 흐름으로, 이성의 굴레에서 벗어나 비현실적이고 비합리적인 세계를 추구하는 예술 사조를 말한다. 주로 무의식과 꿈의 영역을 다루는 것을 특징으로 하기에 이름 그대로 현실을 초월한 주제나 불가사의하고 추상적인 대상을 캔버스에 담는다. 하지만 마그리트의 작품들은 뭐랄까, 조금 결이 다른 부분이 있다.

그는 오히려 '일상적인 소재'를 즐겨 사용했다. 현실에서 충분히 마주할 법한 물건들 예컨대 컵, 기차, 거울, 구름 등을 전혀 어울리지 않는 이색적인 공간에 배치하는 거다. 이는 보는 이들로 하여금 '뜻밖의 낯섦'을 느끼게 한다. 이게 왜 여기에 있지? 이 공간에 이 물건이 있는 게 맞는 건가? 감상자에게 신선함과 호기심을 갖게 함과 동시에 당연시했던 것들이 정말 당연한가 하는 의문을 던진다는 점에서 그의 작품은 무척이나 매혹적이다. '데페이즈망' 즉 '낯설게 하기'라고 불리는 이러한 기법은 마치 손에 닿을 것 같은 사실적인 묘사와 이에 대비되는 엉뚱하고 예상치 못한 결합을 통해 작품에서 눈을 떼지 못하는 효과를 가져다준다.

작품 활동을 지속하면서 마그리트는 점점 더 자신만의 초현실 세계를 공고히 해나간다. 그의 말년에 제작된 〈사람의

아들〉이란 작품은 특히 흥미롭다. 이 그림엔 누가 보아도 '마그리트풍'이라고 불릴만한 특징적인 개성들이 전면에 등장한다. 그림 속 '중절모를 쓴 신사'는 그의 대표작에 자주 등장하는 이미지 중 하나다. 이는 '화가 자신'을 상징함과 동시에 전쟁 이후 정체성을 잃어버린 군중 즉 '익명성'을 의미한다고 볼 수 있다. 남자의 얼굴은 초록 사과로 가려져 있어서 그의 생김새가 어떠한지, 나이대는 어느 정도이며 무슨 표정을 짓고 있는지 우리로서는 전혀 알 길이 없다. 어쩌면 지극히 평범할지도 모르는 한 사내의 모습은 푸릇푸릇한 의문의 사과로 절묘하게 가려짐으로써 무한한 상상력과 궁금증을 불러일으킨다.

흔히 볼 수 있는 착장인 모자와 정장은 마그리트가 평소 자주 착용하던 옷차림이다. 때문에 이 작품을 그의 자화상으로 보기도 한다. 사과로 얼굴을 가린 것에서 타인에게 주목받는 걸 싫어했던 마그리트의 모습이 쉽게 연상된다. 그런데 자세히 보면 남자의 한쪽 눈이 사과와 잎사귀 사이로 삐죽 튀어나와 있다. 은밀히 감상자를 엿보고 있는 모습이 마치 '너도 나처럼 가끔 진짜 얼굴을 숨기고 있진 않니?' 하고 묻는 것 같다. 무언가로 가려진 그림 속 인물을 보고 있으면 묘하게도 양가적인 감정이 일어난다. 가려진 진짜 모습이 궁금해서 불편함을 느끼기도 하지만, 한편으론 드러내고 싶지 않은 본모습을 감출 수 있어 다행이라는 안도감이 든달까.

이처럼 자신을 세상에 드러내 개성 있는 존재로 인정받고 싶어 하면서도, 다른 한편으론 사람들에게 내가 어떻게 보

일지 두려워 숨어버리고 싶은 마음이 우리에겐 공존한다. 모든 걸 드러내면 더 숨길 게 없어서 편안할 때도 있지만, 익명성이나 가면 뒤에 내 존재가 온전히 가려졌을 때 오히려 자유로움을 느끼는 경우도 있다. 그런 점에서 마그리트의 그림은 보이는 것과 숨겨진 것 사이에 자리 잡은 인간의 본성과 욕망을 아주 절묘하게 포착하고 있다.

<br>

## 그런 '나'조차도, 결국 다 '나'예요

일전에 그 일을 겪은 후 '오은영의 금쪽 상담소'라는 프로그램을 시청하게 되었다. 아직 앳된 어느 아이돌 가수가 나와서 고민을 얘기했는데 오은영 박사는 그녀를 '스마일 마스크 증후군'이라고 진단했다. 힘든 걸 들키면 안 되고 언제나 좋은 모습, 밝은 모습만 보여줘야 한다고 지나치게 애쓰는 증상이라고 했다. 자신의 마음을 알아주는 이 앞에서조차 울음을 참고 웃어 보이려는 그녀의 모습이 내 모습과 겹쳐 보여 안쓰럽고 공감이 되었다. 방송 말미에 오은영 박사는 이런 조언을 했다.

"너무 두려워하지 않아도 돼. 힘들다고 말해도 돼. 네가 잘해도, 힘들어해도, 눈물이 왈칵 쏟아져도 그게 너고 본질은 변하지 않는 거란다. 다양한 모습을 보여줬다고 너를 사랑하

는 팬들이 떠날 거라고 두려워하지 마. 오히려 그들은 있는 그대로의 너를 더 좋아할 거야."

　　오래 품고 있던 질문에 대한 명쾌한 해답을 듣는 기분이었다. 저 말이 맞네. 밝은 나도, 어두운 나도, 쿨하지 못한 나도, 그걸 이겨내려고 스스로 주문을 외우는 나 역시도 모두 '나'인데, 왜 굳이 좋고 그럴싸한 면만 보이려 애써왔을까. 남들에게 힘들고 지친 모습을 보였을 때 실망스럽다는 반응을 마주하게 되면 어떡하나, 하는 불안이 내게도 있었다는 걸 새삼 깨달았다. 내 안에 존재하는 여러 가지 다양한 면면들을 있는 그대로 끌어안아야 한다는 것도.

　　방송에서는 '멀티 페르소나'라는 개념을 소개했다. '다중적 자아'라는 뜻으로, 개인이 상황에 맞게 다른 사람으로 변신하여 다양한 정체성을 가지는 것을 뜻한다. 예컨대 회사나 학교에서, 퇴근 후 집에 혼자 있을 때, 친한 친구들과 함께 있을 때 등 여러 상황에서 우리는 '여러 나'로서 존재하며, 오히려 멀티 페르소나를 통해 다양한 상황에 적절하게 대처할 수 있게 된다는 것이다. 그런 의미에서 멀티 페르소나는 일종의 보호색인 셈이다. 개인이 사회의 구성원으로 살아가고 사람들을 만날 때 스스로를 지켜나가는 사회적 가면 말이다.

　　흔히들 가면을 쓰고 살아가는 것은 좋지 않다고 여긴다. 항상 진실되고 정직한 모습이어야 한다고 말이다. 하지만 과연 그럴까. 상대방을 가식과 거짓된 마음으로 대하는 건 적절하지 않겠지만, 스스로를 보호하기 위한 건강한 가면은 분

명 필요하다. 마그리트의 그림 속 사내처럼 말이다.

　　　우리는 모두 일정 부분 가면을 쓰고 자기 암시를 하며 살아간다. 보이는 부분과 보이지 않는 부분, 겉으로 드러난 모습과 숨겨진 모습. 그 모든 것이 모여 결국 한 개인을 구성한다. 그러니 쿨하지 못한 본래의 나, 숨기고 싶고 감추고 싶은 나의 모난 구석까지도 외면하지 말고 부둥켜안아 보겠다고 다짐한다. 그런 '나'조차도, 결국은 다 '나'니까 말이다.

□
⟨골콩드⟩, 1953,
캔버스에 유채, 81×100cm, 미국 메닐 컬렉션
©René Magritte / ADAGP, Paris - SACK, Seoul, 2024

# 나는 내 인생의 주연일까, 조연일까?

## 존 컨스터블
John Constable

×××× ────────── ××××

───── ⟩•⟨ ─────

1776~1837
영국인이 사랑하는 풍경화가,
사실적이고 담담한 묘사로
가장 영국적인 풍경을 그려낸 예술가.

대학 시절, 선택 수업으로 심리상담 과목을 들었던 적이 있다. 하루는 교수님께서 '자기 인생의 중요한 터닝 포인트'에 대해 얘기해 보자고 하셨다. 20년 남짓 짧은 생이었지만 저마다 자기 삶의 중요한 사건이나 사람에 대해 돌아가며 말했다. 곧 내 차례가 다가왔고 말할 거리를 찾고 있던 그때 내 바로 앞 순서였던 남자 동기가 이렇게 말했다.

"고등학교 때, 친구들과 웃고 떠들다 문득 '내가 세상의 중심이 아니구나' 하고 느꼈던 때요."

평소 너스레를 떨며 장난스런 멘트를 던지곤 했던 그 애는 사뭇 진지한 표정이었다. 그 말을 할 때 그는 우리가 한 번도 보지 못한 표정을 짓고 있었다. 한동안 그 표정과 말이 뇌리에 남았다. 나 또한 비슷한 생각을 했던 적이 있기 때문이었다. 사실 누구나 이러한 인생 최대의 위기를 겪어보지 않았을까. 내가 세상의 중심인 줄로만, 주연인 줄로만 알고 살아가다가 문득 '아, 내가 주인공이 아니네?' 하고 깨닫게 되는 순간 말이다. 어느 날 불현듯 좁디좁은 나의 세상 밖에는 내가 속해 있지 않은 '그들이 사는 세상'이 있다는 것을 느끼고, 그 세상에서 나는 '주인공'이 아니라 '조연'에 불과한 건 아닐까 하는 불안감을 가지게 되는 터닝 포인트.

그렇다면 '주인공의 얼굴'과 '조연의 얼굴'이 따로 있는 걸까. 주인공은 날 때부터 주인공으로 태어나 죽을 때까지 세상의 스포트라이트를 받으며 살아가고, 조연은 스스로가 주인공인 것으로 착각하며 살다가 그게 아니라는 걸 깨닫고선

조연의 본분에 충실하고야 마는 걸까. 항상 궁금했다. 나는 주인공일까, 조연일까. 주인공이라고 생각하자니 그건 아닌 것 같고, 조연으로 살아가자니 내 삶이 불쌍하고 초라했다. 조연은 주인공이 될 수 없으려나. 한 번 조연은 영원한 조연일 뿐이려나.

## 초라한 건초 더미 같은 조연일지라도, 존 컨스터블 〈건초 마차〉

존 컨스터블John Constable, 1776~1837은 조연과 주연의 시기를 모두 겪은 화가다. 아름다운 자연을 사실적이고 섬세한 필치로 표현해 영국인이 사랑하는 화가 중 한 명으로 기억되고 있지만 그건 말년과 사후에 얻어낸 업적이고, 한창 시절의 그는 거의 무명에 가까웠다. 한편 이 시기의 영국에는 컨스터블을 논할 때 종종 회자되는 또 한 명의 풍경화가가 있었으니, 바로 조지프 말로드 윌리엄 터너다.

존 컨스터블과 윌리엄 터너는 둘 다 영국의 풍경화가였다. 컨스터블이 1776년에, 터너가 1775년에 태어났으니 이들의 활동 시기는 상당 부분 겹쳤을 것이다. 둘 다 영국의 광활한 자연을 다뤘다는 점, 낭만주의 사조에 속한다는 점은 비슷했지만 화가로서의 행보는 대조적이었다. 컨스터블은 부유

윌리엄 터너, 〈눈보라: 알프스를 넘는 한니발과 군대〉, 1812,
캔버스에 유채, 144.7×236cm, 영국 테이트 브리튼 미술관

한 상인의 아들로 태어나 그림에 흥미를 보였지만 집안의 반대로 늦게 미술을 시작했다. 성실히 작품 활동을 했지만 잘 풀리지 않았고 53세가 되어서야 왕립아카데미 회원이 될 수 있었다. 반면 터너는 일찍이 재능을 인정받아 20대에 이미 최연소 왕립아카데미 정회원으로 발탁되었고 빠르게 성공 가도를 달리고 있었다.

그들은 그림 스타일도 확연히 달랐다. 컨스터블은 어려서부터 나고 자란 고향에 머무르며 평화로운 시골 풍경을 주로 그렸다. 사실적이고 담담한 묘사로 자연을 재현하는 것에 중점을 두는 게 특징이었다. 반면 터너는 영국 전역을 돌며 다양한 자연경관을 다뤘고, 대담한 붓질과 격정적인 색채 활용을 통해 드라마틱한 풍경화, 추상화 같은 풍경화를 그렸다. 둘의 그림은 '풍경'이라는 소재만 같을 뿐 지향하는 바는 전혀 달랐다. 18세기 영국의 대중과 평단은 터너의 손을 들어줬다. 빛과 공기가 휘몰아치는 터너의 역동적인 풍경화는 사람의 마음을 빼앗기 충분했다. 그에 비해 컨스터블의 그림 속 평범하고 일상적인 마을과 교회, 서정적이고 소박한 농가의 전경은 그다지 세간의 이목을 끌지 못했다.

동료에게만 쏟아지는 화려한 스포트라이트와 박수갈채, 그걸 컨스터블이 완전히 무시할 수 있었을까. 풀 죽은 조연의 얼굴로 남몰래 속앓이를 하진 않았을까. 자신과 똑같은 풍경화가에 비슷한 나이대인 저 윌리엄 터너는 승승장구하고

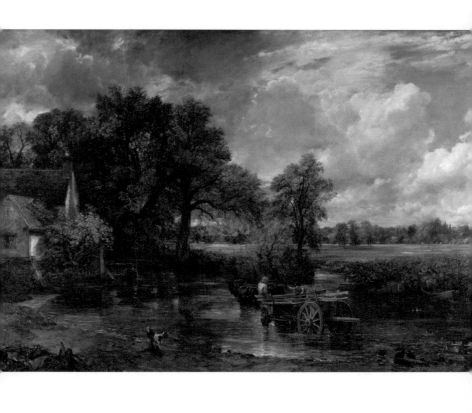

있는 마당에 난 여기서 뭘 하는 거냐고, 역시 난 인생의 주인 공이 아니었던 거라고 자조했을지도 모른다. 그러나 그는 붓을 놓지 않았고, 고향을 지키며 그곳의 자연을 묵묵히 캔버스에 옮겼다. 그러던 중 탄생한 컨스터블의 대표작 〈건초 마차〉는 1824년 파리에서 개최된 살롱전에서 금상을 수상하는 쾌거를 이뤄낸다.

고국에서 얻지 못한 영광과 찬사가 오히려 프랑스 예술계에서 쏟아졌다. 프랑스의 화가들은 빛에 비친 구름의 명도와 질감, 신록의 미묘한 색감과 움직임을 생생하게 포착해 낸 컨스터블의 그림에 감탄했다. 미풍에 흔들리는 나무와 들판의 초록빛, 건초 마차를 몰고 가는 전원적이고 정겨운 풍경, 햇볕에 반사된 물결이 그림자 사이로 이슬처럼 반짝이는 선명한 묘사로 가득한 이 작품은 '가장 영국적인 풍경'이라는 찬사를 받았다. 조연이 주인공이 되는 순간이었다. 컨스터블의 작업들은 그의 사후에도 화가 들라크루아와 프랑스 바르비종파 (19세기 초중반 프랑스 파리 근교의 작은 도시 바르비종에 머물며 자연과 농촌 풍경을 그렸던 자연주의 화가 유파)에게 지대한 영향을 끼치며 영국 풍경화의 상징으로 남게 된다.

컨스터블의 삶은 인생엔 영원한 조연도 영원한 주연도 없다는 걸 몸소 보여준다. 39세 이전까지 컨스터블의 그림은 단 한 작품도 팔리지 않았다. 50세가 지나서야 아카데미 회원으로 인정받았다. 배우로 치면 긴 무명 시절을 거쳤던 조연에 가깝다. 하지만 그는 무대에서 뛰쳐나오지 않았고 마침내 주

연의 자리에 섰다. 조연의 시간들이 차곡차곡 쌓여 빚어낸 결과였다.

## 조연은 어떻게
## 주인공이 되는가

그의 생애를 살펴보다 보니 떠오르는 한 드라마가 있다. 시즌8까지 제작되며 한때 전 세계적으로 선풍적인 인기를 끌었던 〈왕좌의 게임〉이라는 미국 드라마다. 용과 마법이 존재하는 가상의 세계관에서 세력을 확장하려는 각 가문의 암투와 몰락을 다루는 이 드라마는 주인공과 주변인의 구분 없이 각 캐릭터의 이야기를 매회 비중 있게 다룬다. 주인공처럼 보였던 인물이 몇 회 만에 죽음을 맞이하기도 하고, 그저 스쳐 지나가는 조연인 줄만 알았던 이가 나중에 중요한 인물로 다시 등장하기도 한다.

그중 '아리아'라는 인물의 변천사는 '조연은 어떻게 주연이 되는가'를 생각해 보게 할 정도로 놀랍다. 명망 높은 가문의 철부지 꼬마 아가씨로 처음 등장했을 때만 해도 그녀는 세상 물정 모르는 왕방울만 한 큰 눈이 사랑스럽던 '조연'에 불과했다. 그러나 가족의 죽음을 차례로 마주하고 가문이 다른 세력에 의해 뿔뿔이 흩어지면서 변하기 시작한다. 살아남기 위

□
존 컨스터블, 〈초원에서 본 솔즈베리 대성당〉, 1831,
캔버스에 유채, 153.7×192cm, 영국 테이트 브리튼 미술관

해 무술을 배우고 여러 캐릭터와 싸우기도 또는 연합하기도 하면서 매 시즌 성장하여 마침내 마지막에는 세계관 전체를 위협하는 오랜 숙적을 처치하는 영웅으로 거듭난다. 그녀는 결코 처음부터 주인공은 아니었다. 그 누구도 크게 주목하지 않았지만 아리아는 어느새 당당하고 강단 있는 주인공의 모습을 하고 있었다. 그녀를 보며 이런 생각을 했다. '조연은 어떻게 주인공의 얼굴을 갖게 되는 걸까' 하고.

이것은 비단 드라마나 영화 안에서만 국한되는 것은 아닐 것이다. 우리 삶에서도 조연은 주인공이 될 수 있고, 주인공도 조연이 될 수 있다. 누구나 조연의 얼굴과 주인공의 얼굴을 동시에 가진다. 익숙하고 자신 있는 상황에서 우리는 주인공의 얼굴을 갖다가도, 두렵고 낯선 상황에선 조연의 민낯이 드러난다. 사랑받는 순간엔 주연이 되었다가, 사랑을 주어야 할 땐 기꺼이 조연의 자리에 선다. 결국 삶은 주인공이 되었다가 조연도 되는 신scene들의 반복인 것이다.

나는 이 문장을 항상 마음속에 안고 살아간다. "언제나 주인공일 필요는 없다." 때론 조연의 위치에서 잠잠히 할 일을 찾으며 기다려야 할 때도 있으니 말이다. 매번 무대 위에서 주목받으려 고군분투하는 삶은 어찌 보면 평면적이고 고되지 않나. 매 순간 새로운 포지션에서 여러 얼굴을 하며 살아가는 인물이야말로 역동적이고 주체적인 삶을 사는 것일 테다.

컨스터블은 남들은 거들떠보지 않는 평범한 건초 마차

와 일상적인 풍경을 그리며 조연과 주인공의 포지션을 넘나들었다. 비록 세상의 독보적인 중심은 아닐지라도 자신의 자리에서 자신의 역할에 주체적으로 임했다. 요즘은 오히려 그런 삶에 더 매력을 느낀다. 나 역시 지금, 여기에서 나만이 할 수 있는 일을 착실히 해나가며 꿈꾸는 삶의 모습과 방향을 그려가다 보면 언젠가 그와 비슷하게 되지 않을까. 그렇게 하루를 보내고 난 날에는 잠들기 전 거울 앞에서 이전보다 조금 덜 초조하고 조금 더 확신이 쌓인 듯한 얼굴과 마주하게 된다.

자신이 세상의 주인공이 아니라며 잠시 조연의 그늘을 드리우던 그 동기와는 졸업 후 소식이 끊겼다. 대학 시절부터 사귀었던 여자 친구와 결혼하고 딸까지 낳았다고 건너 들었다. 최근 SNS를 통해 그의 근황을 볼 수 있었다. 보다 편안하고 중심이 잡힌 모습이었다. 한결 단단해진 듯해서 보기 좋았다. 어쩌면, 그렇게 우리는 주인공의 얼굴이 되어가나 보다.

안전한 착지를 위한
삶의 비행법을 아시나요?

앙리 마티스
Henri Matisse

========== >)( ==========

1869~1954
파블로 피카소와 함께
20세기 프랑스 미술계에 큰 획을 그은 화가,
야수파의 창시자로서 강렬한 색채와
대담하고도 활기찬 양식으로
자신만의 개성 넘치는 화풍을 창조해 냈다.

　　몇 년 전 명화 글쓰기 클럽을 진행한 적이 있다. 모임은 하나의 그림을 감상하고 그와 관련된 키워드를 정해 글을 써서 나누는 형식으로 이뤄졌다. 비록 소수 인원이었지만 '명화'와 '글쓰기'라는, 내가 사랑해 마지않지만 수요가 빈곤한 두 분야에 관심을 둔 사람들을 만날 수 있다는 점에서 무척이나 애정을 가진 모임이었다. 그중 기억에 남는 회차가 있다. 그날은 앙리 마티스Henri Matisse, 1869~1954의 〈이카로스〉를 다루며 '추락의 요령'에 대해 이야기를 나눴다. 이 주제는 예전에 알고 지내던 한 지인과의 대화에서 비롯된 것이었다.

　　"나는 말이야. 요즘 추락에 대해서 생각하고 있어. 엄밀히 말하자면, 어떻게 해야 진흙탕에 처박히는 추락을 피해 안전한 착지를 할 수 있을까 하는 고민을 한단 말이지."

　　당시의 나는 그녀의 말이 이해가 가지 않았다. 눈앞의 그녀는, 적어도 내가 보기엔 그런 말을 할 상황에 처해 있지 않았다. 40대 중반임에도 세월을 비켜난 듯한 고운 외모와 우아한 애티튜드에 자상한 남편과 모범적으로 장성한 자녀를 둔 그녀는 넓고 좋은 집에서 안정적인 삶을 보내고 있었다. 사람들을 자주 초대해 티타임을 가졌고 잘 베푸는 성격 덕에 주변의 신망도 두터웠으며 그녀가 바라는 일들은 언제나 순조롭게 이뤄졌다. 누구나 한번쯤은 '나도 저렇게 나이 들어가고 싶다'고 생각할 법한, 소위 말하는 '사회적으로 성공한 중년'의 표본 같은 삶이었다. 추락이나 진흙탕과 같은 무거운 단어와는 전혀 어울리지 않는.

　　시간이 흘러 그녀의 속사정을 알지 못한 채 연락이 끊겼지만 한동안 그녀의 말은 내 머릿속을 맴돌았다. 언뜻 비슷해 보이는 두 단어, 추락과 착지를 구분 짓는 요소는 뭘까. 안전하게 두 발을 땅에 딛기 위해선 어떤 노력이 필요한가. 그리고 그러한 노력은 추락 대신 안전한 랜딩을 보장할 수 있을까. 추락하고 싶지 않다며 슬픈 미소를 띠던 모습이 신화 속 이카로스와 겹쳐진 채 잊히지 않았고, 그래서 모임에서 추락과 착지 그리고 이카로스에 대해 이야기해 보고 싶었다.

　　그림에 대한 첫인상은 대부분 비슷했다. '단순하지만 분명하고 아름답다, 야수파의 대가답게 강렬한 원색이 주는 압도감이 있다' 등 다양한 의견들이 오갔다. 우리가 공통적으로 궁금했던 점은 '화가는 왜 이카로스를 이렇게 표현했을까' 하는 것이었다. 마티스의 이카로스는 신화 속에서 오기와 과욕으로 바다에 추락한 어리석은 청년의 이미지와는 거리가 멀어 보였다. 그림 속에서 뜨겁게 춤추는 듯한 저 사나이는 어쩐지 힘차게 비상하는 모습에 가깝지 않나!

　　대화가 진행될수록 우리는 혼란에 빠졌다. 뭔가 놓치고 있다는 느낌이 들었다. 그때 한 멤버가 이런 얘기를 했다. 어쩌면 마티스의 이카로스에는 우리가 생각하는 그 이상의 의미가 담겨 있는 게 아니겠냐고.

## 거장이 알려주는 추락의 요령,
## 마티스의 〈이카로스〉

그리스 신화에 등장하는 이카로스는 뛰어난 건축가이자 발명가인 다이달로스의 아들이다. 크레타섬 미노스 왕의 명령으로 미궁, 즉 한 번 들어가면 절대 나올 수 없다는 완벽한 미로를 설계한 이가 바로 다이달로스. 어느 날 미노스 왕의 딸 아리아드네 공주와 사랑에 빠진 영웅 테세우스가 미궁에 갇히자 다이달로스는 묘안을 써서 그를 구해주고, 이에 격분한 왕은 다이달로스와 아들 이카로스를 미궁에 가둬버린다. 자기가 만든 미로에 갇혀버린 아이러니 가운데 천재 발명가답게 다이달로스는 또다시 묘책을 낸다. 떨어진 새 깃털과 밀랍으로 날개를 만들어 탈출하기로 한 것. 오랜 준비 끝에 그는 날개 두 쌍을 만들고 아들에게 당부한다.

"명심하거라. 너무 높게도, 낮게도 날아선 안 된다. 너무 높으면 태양열에 밀랍이 녹아버리고 너무 낮게 날면 바다의 수분 때문에 무거워져 떨어지고 말 거야."

하지만 젊고 패기 넘치는 청년 이카로스의 머릿속은 드높은 하늘을 날 생각으로 가득 차 있었다. 어서 빨리 날고 싶다. 높이 올라가고 싶다! 그리고 마침내 첫발을 떼고 날갯짓을 하는 순간 탁 트인 하늘과 발밑의 광활한 바다를 마주한 이카로스는 감탄을 금치 못했다. 조금만 더 높이, 더 멀리! "이카로

273

스, 멈춰!" 뒤늦게 아버지의 외침이 들려왔지만 때는 이미 늦어버렸다. 날개의 깃털들은 강렬한 햇빛에 녹아 떨어져 내렸고 다이달로스가 어찌할 새도 없이 이카로스는 그대로 바다에 추락하고 만다.

호기심과 욕망에 눈멀어 비극적인 죽음을 자초한 이카로스 이야기는 대중들에겐 교훈을, 예술가들에겐 영감을 주었다. 치기 어린 욕심, 탐하지 말아야 할 것을 향한 동경, 교만 또는 오만을 상징하는 이 인물을 루벤스, 브뤼헐, 샤갈 등 여러 화가들은 그림의 소재로 삼았다. 흥미롭게도 대부분의 작품에서 이카로스가 부정적인 하강의 이미지로 그려진 반면 앙리 마티스는 조금 다른 분위기로 화폭에 옮겼다. 눈이 시릴 만큼 새파랗게 청명한 하늘과 반짝이는 별처럼 흩날리는 황금빛 깃털, 그 사이를 누비며 춤추듯 날아오르는(실제론 날개를 잃고 추락 중인) 붉은 심장의 사나이. 제목 없이는 이카로스 신화를 떠올리기 쉽지 않은 마티스의 〈이카로스〉에는 하강 대신 생기 넘치는 상승의 기운이 감돈다. 그에게 이카로스는, 이 작품은 대체 어떤 의미였을까.

앙리 마티스는 파블로 피카소와 함께 20세기 미술계에 큰 획을 그은 화가다. 야수파의 창시자로서 강렬한 색채와 대담하고도 활기찬 양식으로 자신만의 개성 넘치는 화풍을 창조해왔지만 말년에 이르러 마티스는 큰 위기에 봉착한다. 1941년 73세라는 노령의 나이에 십이지장암으로 큰 수술을 받은 뒤

페테르 파울 루벤스, 〈이카로스의 추락〉,
1636, 나무에 유채, 27×27cm, 벨기에 왕립미술관

마르크 샤갈, 〈이카로스의 추락〉, 1974~1977,
캔버스에 유채, 213×198cm, 프랑스 조르주 퐁피두 센터
©Marc Chagall / ADAGP, Paris - SACK, Seoul, 2024

앙리 마티스, 〈폴리네시아, 하늘〉(태피스트리), 1946,
200×314cm, 프랑스 파리 시립현대미술관

더 이상 이전처럼 그림을 그릴 수 없게 된 것. 이후로 서는 것 조차 어려워 휠체어에 의존해야 했고 조수의 도움 없이는 혼자 붓을 잡는 것조차 힘들게 된다. 예술가로서의 경력을 그대로 끝맺어야 할지도 모르는 상황에서 그는 붓 대신 가위를 든다. 흰 도화지를 형형색색의 구아슈 물감으로 칠하고 잘 말린 뒤 여러 가지 모양으로 조각내고 붙인다. 일명 '색종이 오리기'라고도 불리는 '컷—아웃' 기법을 고안해 낸 것이다. 오려내고 덜어내어 한껏 단순해진 형과 색은 캔버스 위에서 자유롭고 리드미컬한 생동감을 뿜어냈다. 이렇게 컷—아웃으로 제작된 독특한 작품들은 마티스의 또 하나의 시그니처가 되어 새로운 예술 형식으로 자리 잡게 되었다. 추락의 위기에서 자신만의 착지를 이뤄낸 거장의 요령이었다.

<br>

## 추락 아닌 안전한 착지를 위한
### 비행법

<br>

그날 모임에서 우리가 다다른 결론은 이것이었다. 어쩌면 마티스는 그림 속 이카로스에 자기 자신을 투영한 것이 아니겠냐고. 70대라는 고령의 나이, 건강 이상과 수술 후유증, 더 이상 이전과 같은 그림을 그릴 수 없다는 위기감. 충분히 절망스러운 현실 앞에서 마티스는 추락의 징후를 맛보았을지도 모르겠

다. 여기가 나의 끝인가, 이젠 내려오는 일만 남은 건가 싶었을 테다. 하지만 그는 이전 방식에 무리하게 집착하거나 현실에 낙담하여 포기하지 않았다. 차근차근 색종이를 자르며 자신만의 익숙한 방식과 화려했던 과거에 대한 미련을 함께 오려냈다. 그러고 난 뒤 남은 조각조각들을 모아 캔버스에 하나둘 붙였다. 또 다른 형태의 도약이었다. 그런 마티스의 모습은 〈이카로스〉에서 태양을 향해 뛰어드는 뜨거운 심장을 가진 검은 사내의 이미지와 꼭 닮아 있었다. 신화와 달리 마티스의 이카로스는 왠지 그토록 동경하던 태양에 닿은 뒤 안전하게 착지했을 것 같지 않느냐는 얘기로 우리의 대화는 결말을 맺었다.

마티스의 삶을 통해 추락과 착륙이 가진 의미를 고찰해 본다. 추락은 돌연하고 예상치 못한 하강이고, 착륙은 속도와 방향, 위치를 정할 수 있는 예견된 하강이다. 추락과 착지는 둘 다 아래로 떨어진다는 점에서는 본질적으로 같다. 인생에서 누구나 한번쯤은 맞닥뜨리게 된다는 것도 공통점이다. 그렇다면 추락과 착지를 잘 구분해 두는 것, 추락의 전조를 세심히 알아차리고 안전한 착륙으로 자신을 비행해 가는 것이 중요한 셈이다.

마티스가 알려준 요령을 적용해 보자면 크게 두 가지일 것이다. 상승세가 멈추었을 때 내 삶의 불필요한 부분이나 욕심냈던 이전의 무언가를 컷—아웃, 즉 덜어내기. 그리고 하강에 대비하며 새로운 낙하산, 예컨대 바뀐 흐름에 대비하여 관

점과 시야를 전환하고 알맞은 마음가짐을 준비해 두기.

현재는 영원하지 않고 시련은 언젠가 반드시 찾아오기 마련이다. 미리 두려움에 떨며 살아갈 필요는 없지만 나만의 추락 요령을 만들어둔다면 정말 곤두박질의 순간이 닥쳤을 때 덜 당혹스럽지 않을까. 조금은 여유롭게 착지할 수 있지 않을까. 하강 속에서 오히려 전에 없던 삶의 형태를 발견할 수 있을지도 모른다. 마티스가 가위로 직조해 낸 이카로스의 모습처럼.

최근 내게 추락과 착지에 대한 고민을 털어놓던 그녀에 대한 소식을 전해 들었다. 어떤 힘든 상황에 처해 어려운 시기를 겪고 있다고 했다. 심히 마음이 아팠다. 이것이 그녀가 두려워했던 추락의 한 형태인 걸까. 하지만 하강의 순간에 대비해 충분히 고심하고 골몰했던 그녀이기에 잘 착륙할 수 있을 거라고 믿고 있다. 너무 높지도 낮지도 않게, 지나친 낙관이나 절망 그 사이를 잘 비행하며 무사히 궤도를 회복해 내길. 그래서 지금의 뒤바뀐 삶의 흐름이 그녀를 새로운 곳으로 안내하고 되레 재도약할 수 있는 기회가 되길, 나는 다만 소망한다.

# 꿈이 대체 왜 필요하냐고
# 물으신다면

## 앙리 루소
### Henri Rousseau

)•(

1844~1910
프랑스의 화가,
원시적이고 이국적인 자연을
상상을 통해 그려낸 '꿈꾸는 예술가'.

겨울 냄새가 난다고 느꼈던 게 엊그제인 것 같은데, 이 젠 제법 완연한 겨울이네. 해가 많이 짧아졌어. 밤이 부쩍 길 어졌고. 태생이 따뜻하고 보송보송한 걸 좋아하는 나에게 서 늘한 겨울밤은 너무 가혹하다. 어둠이 너무 일찍 찾아오기에, 도대체 언제 잠들어야 할지 도통 알아채기가 어려워. 그러다 때를 놓쳐 뜬눈으로 밤을 지새우기 일쑤지. 요즘처럼 말이야.

불면의 밤을 보내는 너만의 방법이 있어? 예전의 난 어 떻게든 잠들어 보려고 갖은 애를 썼던 것 같아. 그런데 언제부 턴가는 그저 그 불면을 '오롯이 느끼고 견뎌보고' 있어. 평소엔 바쁘다는 핑계로 못다 했던 이런저런 생각을 한 보따리씩 풀 어놓으며 야금야금 꺼내 먹어보는 거지. 그러다 보면 어느새 까무룩 잠이 들곤 하더라.

최근의 밤들엔 우리가 나눴던 대화를 떠올려보곤 해. 지난번에 우린 '꿈'에 대해 얘기했었지. 그 '꿈'들은 어찌 보면 조금 이상적이고 추상적인 것들이었어. 넌 누구나 마음속에 작지만 원대한 꿈을 가지지만 그걸 이루지 못하고 무덤에 들 어가는 사람들이 너무나도 많다고 말했지. 그러면서 우리는 모두 자신이 세상에 태어난 이유와 목적을 찾고 추구하며 살 아가야 한다고 했어. 난 공감하며 꿈, 사랑, 용기, 믿음과 같은 인간 본연의 가치들이 점점 무의미해지는 듯한 시대지만 그걸 끝까지 외치고 품은 채 살아가야 한다고 목소리를 높였지. 누 군가에겐 현실과 동떨어진 허무맹랑한 이야기처럼 들릴 것 같 다, 그렇지? 이런 대화는 실로 오랜만이었어. 그리고 너와 헤어

281

지고 돌아오는 길에 이상하게도 난 많이 부끄러워졌어.

왜였을까? 그건 아마 흔들림 없이 확신으로 가득 찬 네 눈빛 앞에 선 내 모습이 마치 곧 꺼져버릴 촛불처럼 위태로워 보였기 때문일 거야. 대화 도중 문득문득 '그런데 그게 정말 가능할까?' 하며 의심하는 나 자신을 발견하고 말았거든. '정신 차려. 꿈 깨, 바보야!' 하고 독설을 날리며 너의 야심 찬 포부를 깨부수고 싶은 충동을 느끼기까지 했다면, 너무 상처가 되려나. 그래도, 우린 계속 꿈을 꿔야 하는 걸까? 꿈 없는 불면의 밤을 대처하는 우리의 자세가 어떠해야 하는 건지, 나는 아직 잘 모르겠어.

꿈을 그리는 사람은 그 꿈을 닮아간다,
앙리 루소

잠들지 못하는 밤에 내가 이따금씩 펼쳐 보는 그림이 있어. 너도 아마 좋아할 것 같은데, 프랑스 화가 앙리 루소Henri Rousseau, 1844~1910의 〈잠자는 집시〉라는 작품이야.

꽤나 기묘하고 환상적인 작품이지? 황량한 사막 한가운데 어떤 여인이 잠들어 있네. 형형색색의 색동옷에 붉은 머리칼과 검은 피부. 마치 《아라비안나이트》나 고대 부족 신화에 나올 법한 신비로운 모습이야. 꿈이라도 꾸는 걸까. 곱게 감

□
〈잠자는 집시〉, 1897,
캔버스에 유채, 129.5×201cm, 미국 뉴욕 현대미술관

긴 두 눈 아래로 살짝 벌어진 입매는 잔잔하고 평온하기 그지 없어. 아마도 깊은 잠에 빠졌나 봐. 아찔할 만큼 아주 가까이 다가온 사자의 숨결을 느끼지 못할 정도로 말이야. 어찌 보면 일촉즉발의 상황인데도 작품의 분위기가 묘하게 아름답고 평화롭게 느껴지는 게 참 신기하지. 이들을 고고하게 내려다보는 밤하늘의 보름달이 마법이라도 부리는 걸까.

난 이 작품을 볼 때마다 여기가 현실일까 아니면 꿈속일까 궁금해하곤 해. 결국은 사막을 헤매다 지쳐 잠든 저 집시 여인의 꿈이 투영된 것이리라 결론을 내리지. 사막에 갑자기 사자가 나타나는 것도, 그런 사자가 그녀를 잡아먹지 않고 그냥 내버려 두는 것도 사실 말이 안 되잖아? 그래서 이 그림이 좋아. 현실과 비현실, 아니 초현실이 아슬아슬하게 공존하는 매혹적인 한 편의 백일몽을 꾸는 것 같거든. 루소는 여기에 "아무리 사나운 맹수라도 잠든 먹이를 덮치는 것은 망설인다"는 부제를 덧붙였어. 그런데 나는 이 부제를 조금 다르게 해석하고 싶다. '지쳐 쓰러져 있을지라도 꿈을 꾼다면 잡아먹히지 않는다. 하지만 꿈꾸지 않으면 우린 잠식되고 만다'라고 말이야. 왜냐하면 '꿈꾸는 화가'였던 루소의 삶 자체가 작품에 담긴 메시지와 꽤나 닮아 있기 때문이야.

49세의 중년 세관원이던 루소가 느닷없이 직장을 그만두겠다고 했을 때, 주변 사람들은 놀라는 걸 넘어 어처구니가 없었을 거야. 퇴직 사유가 글쎄 '전업 화가가 되기 위해서'였거

든. 예술과는 일면식도 없던, 평생 공무직에 몸담은 평범한 사내에게 갑자기 그림이라니? 그러나 루소의 뜻은 확고했어. 사람들의 편견과는 달리 그는 이전부터 화가의 꿈을 품고 있었어. 불혹이 넘어서야 그 꿈을 펼치기 시작했으니 조금 늦은 감이 없진 않지. 게다가 한 번도 제대로 된 미술교육을 받아보지 않았기에 그 시작이 순탄하지만은 않았어.

독학으로 공부한 티를 내기라도 하듯 어색한 인물 묘사와 신체 비율, 그리고 지나치게 세밀한 배경 묘사가 특징인 그의 초기 그림들은 사실 그다지 아름답진 않아. 과장된 동세와 엉성한 원근감, 구도 때문에 마치 어린아이가 그린 듯한 느낌을 주지. 그의 우스꽝스런 작품에 사람들은 적잖은 조소를 던졌고 평단의 시선 역시 냉담했어. 오죽하면 그의 인물화엔 '실제 인물과 전혀 닮지 않은 초상화'라는 오명이 붙기까지 했다니까. 그렇지만 루소는 사람들의 반응에도, 그 당시에 일반적으로 통용되던 미적 기준에도 흔들리지 않았어. 자신이 화가로서 성공하리라 믿어 의심치 않았고 지치지 않고 계속해서 그림을 그려나갔지.

독학파인 그에게 유일한 스승이 있다면 그건 바로 '자연'이었을 거야. 루소에게 지금의 명성을 가져다준 것도 바로 그의 '정글' 시리즈였지. 루소는 빽빽하게 우거진 원시림과 야생동물로 가득한 이국적인 자연을 매혹적으로 표현했어. 있는 그대로 재현했다기보단 자신만의 스타일을 더해 초현실적인 정글로 재해석했지. 사람들은 그가 날것 그대로의 자연에

285

□
〈뱀을 부리는 주술사〉, 1907,
캔버스에 유채, 167×189.5cm, 프랑스 오르세 미술관

서 직접 보고 경험한 것을 그렸다고 생각했어. 하지만 그는 한 번도 프랑스를 떠난 적이 없었어. 모두 자신의 상상에 기반했을 뿐. 대신 루소는 작품의 생생한 묘사를 위해 파리의 자연사 박물관, 식물원, 동물원을 수시로 드나들며 야생의 풍경과 동식물을 관찰하고 스케치했어. 박제된 야생동물을 보며 수없이 그림 공부를 하고 관련된 자료와 사진을 찾아 세심히 습작하기도 했지.

모두가 루소를 향해 '일요화가(전문화가가 아니라는 의미)'라고 손가락질하며 그의 꿈을 비웃었을 때에도, 그는 계속해서 꿈을 꿨어. 언젠가 성공한 근사한 화가가 되리라 스스로 확신하며 멈추지 않았지. 그리고 끝끝내, 자신이 그려낸 그 꿈을 닮게 된 거야.

## 불면의 밤엔 루소의
## 그림을 먹을 것

'잠잘 때 꾸는 꿈'과 '미래의 무언가를 바라며 이루어지길 소망하는 꿈', 전자와 후자의 두 의미가 대부분의 나라에서 같은 단어로 사용된다는 걸 알고 있어? 꿈, dream, ゆめ, rêve…… 말도 안 되는 허황된 꿈을 꾸지만 한편으론 이를 실현하려 애쓰는 게 우리네 인간의 모습이라서 그런가 봐.

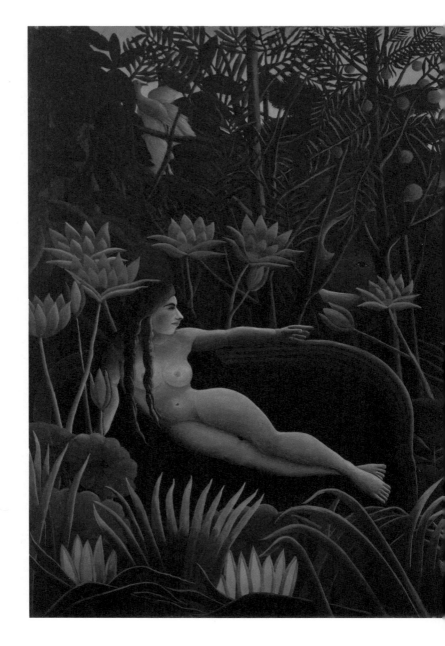

〈꿈〉, 1910, 캔버스에 유채, 204.5×298.5cm, 미국 뉴욕 현대미술관

하지만 지금은 '꿈꾸는 힘이 약해진 시대'인 것 같다는 생각이 종종 들어. 꿈을 꾼다고 한들 그것이 쉽게 이루어지지 않는다는 걸 과거의 수많은 경험을 통해 이미 체득해 버린 탓이려나. 아님, 이것 역시 좁은 문으로 가지 않으려는 나약한 우리들의 비겁한 초상이려나. 널 보며 스스로 느꼈던 부끄러움도 이러한 내 모습에서 기인한 것일 테지.

그래도 꿈꿔야 하는 이유를 루소의 그림에서 찾고 싶다. 다른 화가 지망생들이 당시 유행하던 고전주의나 인상파 화풍을 모사하기 위해 유명 화가의 화실이나 미술관을 전전할 때 자신만의 꿈과 철학과 작품 세계를 펼치기 위해 조금 다른 길을 택했던 루소처럼. 느리고 서툴지만 무소의 뿔처럼 우직하게 꿈을 그려나간 어느 몽상가처럼. 그리하여 어떤 유파에도 속하지 않는 나이브 아트, 원시적이면서 이국적인 초현실주의와 독보적인 화풍을 완성했던 이 위대한 화가처럼.

앙드레 말로가 그랬지. "오랫동안 꿈을 그리는 사람은 그 꿈을 닮아간다"고. 그러니 한번 꿈꿔보자. 불면의 밤엔 루소의 그림을 꺼내 먹으며 그렇게 꿈꾸는 집시처럼 살아가자. 그래서 꿈 없이 잠드는 사람들에게, 꿈꾸지 않아도 상관없다는 세상에게 보여주자. 오랫동안 그려낸 꿈을 마침내 닮아간 우리의 모습을. 그래, 꿈과 사랑과 용기와 사람에 대한 믿음을 계속 써 내려가 볼게. 그때까지 무사히 잠들길. 안녕.

내 마음을 모르는 나에게
질문하는 미술관

초판 1쇄 인쇄 2024년 4월 26일
초판 1쇄 발행 2024년 5월  3일

| | |
|---|---|
| 지은이 | 백예지 |
| 펴낸이 | 한선화 |
| 기획편집 | 이미아 |
| 디자인 | 정정은 |
| 홍보 | 김혜진 |
| 마케팅 | 김수진 |

| | |
|---|---|
| 펴낸곳 | 앤의서재 |
| 출판등록 | 제2022-000055호 |
| 주소 | 서울 서대문구 연희로 11가길 39, 4층 |
| 전화 | 070-8670-0900 |
| 팩스 | 02-6280-0895 |
| 이메일 | annesstudyroom@naver.com |
| 인스타그램 | @annes.library |

ISBN    979-11-90710-80-0  03600